너
이 그림
본 적 있니?

너
이 그림
본 적 있니?

안
노
라　지음

"날 두고 간 님은 용서하겠지만 날 버리고 가는 세월이야 정들 곳 없어
라. 허전한 마음은 정답던 옛 동산 찾는가."

산울림이 천연덕스럽게 〈청춘〉을 부를 때, 나는 마스카라가 번져 얼굴에
검은 비가 내리도록 꺼억꺼억 울었다. 촌스럽고 눈치 없던 스물이었지만
이미 세월의 무게가 가볍지 않다는 건 알고 있었다. 나의 이십 대는 외로웠
고 서글펐다. 몸매는 평범했고 눈은 작았고 이름 있는 대학을 가지 못했고
집도 가난했다. 특별한 재능도 없었고 내가 무얼 할 수 있는지도 알지 못했
다. 너무나 보잘 것 없는 스물이었지만 그렇다고 해서 상상까지 남루하진
않았다.

비 오는 날 가만히 다가와 우산을 씌워주는 멋진 남자를 꿈꿨다. 그는
늦은 밤 가양동에 사는 날 데려다주고 다시 천호동으로 떠나면서도 헤어짐
을 아쉬워하는 남자였다. 때로 오드리 햅번의 가는 목과 잘록한 허리에 하
늘거리는 드레스를 입고 립스틱처럼 붉고 선명한 하이힐로 미끄러지듯 우
아한 춤을 추는 내가 보이기도 했다. 당황한 외국인에게 유창한 영어로 공

손히 길을 안내할 만큼 예의 있으면서, 뛰어난 프리젠테이션으로 면접관의 탄성을 받으며 단상에서 내려올 만큼 실력을 갖춘 모습일 때도 있었다. 화려한 상상은 내 머릿속에서 늘 축제를 벌였으나 현실에선 이 중 한 가지도 내 것은 아니었다. 모순투성이인 세상 못지않게 내 바람은 바람에 뜬 연이었다. 얼레를 감으면 땅으로 곤두박질칠 수밖에 없는 끈 달린 연!

난 얼레에서 탈출한 사십이 되면 훨씬 의젓해지리라 여겼다. 날 괴롭히던 고민과 갈등에 대한 명쾌한 해답을 알게 되리라 믿었다. 복닥거리는 세상사에서 벗어나 고급지게 창가에 앉아 클래식 음악을 들으며 그윽한 커피 향을 음미하리라 생각했다. 어느덧 오십 중반이 되었다. 클래식보다 트롯에 열광하고 스푼 대신 커피 봉다리로 휘휘 저어 숭늉 마시듯 커피를 마시는 나를 본다. 마음의 평온은커녕 미운 놈과 미운 놈보다 더 얄미운 놈이 생긴다. 이십 대의 고민과 갈등은 오십이 되어도 여전히 나를 괴롭히고 있다.

내 딸 느루 역시 나와 똑같은 고민을 하게 되리라. 세상사에 부대끼리라. 남들의 여우 짓에 괘씸하다가 내 영악함에 소스라치게 놀랄 일도 생기리

라. 남에게 받은 상처에 쓰리다가도 슬며시 내가 준 상처를 확인하기도 하리라. 어느 것이 자신인지 헷갈려하며 혼자 방문을 닫고 스스로를 찾아 사색에 잠기는 일도 있으리라. 눈에 보이는 것보다 보이지 않는 것의 육중함을 느끼는 날이 오리라. 그리고 드디어 젊음이 던졌던 무수한 질문, 그 모든 것에 대한 자기만의 해답을 찾는 과정이 삶이라는 것을 알게 되는 날이 닥치리라.

좋아하는 그림은 밥이 되지 않았기에 자식을 키우는 동안 애써 멀리 밀어두었다가 마음에도 먹거리가 필요한 것을 알게 된 연후에야 겨우 가까이 당겼다. 청춘의 시기를 건너는 모든 느루들과 함께 천천히 그림책을 열고 싶다. 그림책에서 우리의 스물, 우리의 이야기를 찾고 싶다. 그리고 이렇게 묻고 싶다.

"너, 이 그림 본 적 있니?"

아! '책을 낸다'는 꿈꾸지 못했던 곳까지 날 이끌어 새로운 시간을 열어준 고찬규 교수님께 진심으로 감사드린다. 일이 진행되는 동안 단 한 번도 부정적인 단어를 말하지 않던 그 모습에서 '시인은 저렇게 아름다운 언어로 세상과 만나는구나'를 알게 되었다. 그리고 발레리나에게 어울리는 무대를 만들어주듯 글, 그림에 어울릴 한 페이지 한 페이지를 디자인해준 디자인캠프 실장님과 디자이너님께 한 바구니 딸기를 선물해드리고 싶다. 마지막으로 우리가 그림책을 보는 동안, 말없이 우산을 씌워 비를 피하게 해준 나의 멋진 남자 무쇠에게 고마움을 전한다.

_ 매일 놀면서 놀지 않는 척하는 안노라

굳센 다리로 오늘을 걷다

느루야, 지금 너도 영어학원 마치고 학교 가는 지하철 타고 있겠구나. 엄마 조금 전, 지하철에서 내려 환승할 버스를 기다리고 있어. 버스 정류장 의자에 앉아 도판을 펼쳐본다. 페이지 가득 이 그림이 보이는구나.

너, 이 그림 본 적 있니?

구렁이가 틀고 올라가는 듯 힘줄이 팽팽하고 아랫배를 가두는 치골은 성적 긴장으로 충만하지. 조각의 거친 표면은 걸으면서 그가 내뿜을 열기와 쉴새 나는 땀냄새가 풍기는 듯해. 넘치는 활기로 가득 찬 육체에 쉼표나 마침표가 없으니 그는 쉬지 않고 걷겠지. 게다가 앞으로 내디딜 다리를 밀어줄 팔도, 운영할 머리도 보이지 않아. 그는 오로지 굳센 다리만으로 세상을 향해 걷고 있어. 그의 강건한 다리는 메신저이자 메시지야.

이 조각을 제작한 오귀스트 로댕Auguste Rodin 1840~1917은 파리의 빈민

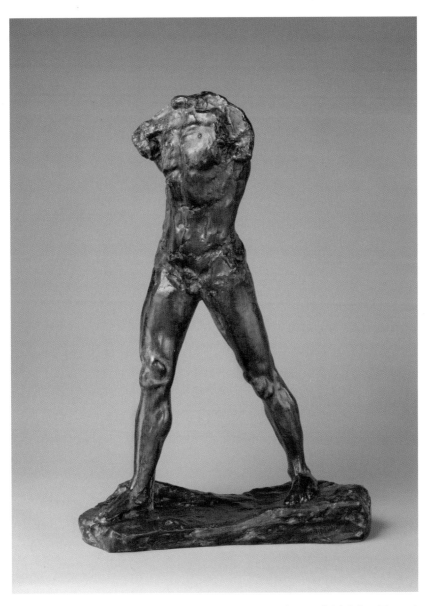

오귀스트 로댕 〈걸어가는 사람, 1907〉

가에서 태어났고 늘 진흙과 놀았단다. 가난이란 재능의 가장 강력한 적이기도 하지. 로댕이 제도권 교육을 받은 것이라고는 삼촌이 운영하는 기숙학교와 응용 미술을 가르치는, 요즘의 기술학교 6년이 전부였어. 그는 조각을 더 공부하고 싶었지만 은銀 세공장에서 장신구와 보석을 깎았고, 생계를 위해 공방에서 조수로 일할 수밖에 없었단다. 그 와중에도 틈틈이 살롱전에 작품을 출품하기도 했지만 번번이 떨어졌어.

너희 젊은 친구들도 미래가 보이지 않을 때, 현실이 무의미하게 느껴지잖아. 그는 한동안 방향을 잃고 미래에 대해 절망했단다. 그는 이탈리아로 떠났어. 그리고 그곳에서 운명처럼 미켈란젤로를 만났지. 혈관에는 물감이 흐르고, 대리석 안에 잠든 신을 망치 하나로 깨운다는 미켈란젤로는 죽은 지 350여 년이 지난 뒤, 로댕의 스승이 되었구나. 프랑스로 돌아온 로댕은 돌과 청동의 말을 이해했어. 그가 조각한 인체의 각 부분은 독립된 표정과 언어를 갖고 있었고, 심지어 근육과 피부와 혈관에서도 감정이 드러났어. 고대 그리스로부터 이어온 조각이 완벽한 전체를 추구했다면 그는 결함과 비루함 속에서도 웃고 슬퍼하는 인간을 드러내려고 했지. 이 지점이 그를 '현대 조각의 아버지'라고 불리게 한 놀라움이야. 로댕은 평생 인간 육체의 아름다움에 눈멀었고 육체의 말에 귀 기울여 그것을 조각으로 표현했어. 뫼동에 있던 로댕의 작업실은 현대조각의 분만실이자 낡은 관습의 수술실이 되었지.

느루야, 우리에게 다리가 있다는 건 무엇일까?

다리가 있다는 건 걸을 수 있다는 것이고, 걷는다는 것은 의지와 방향을 갖는다는 것 아닐까? '머묾'과 '떠남' 사이에 '행함'이 있고 동서남북 외에도 '마음의 방향'이 있으니까. 인간은 걸음으로써 내면의 파장을 고스란히 다리에 전해주지. 결국 인간의 다리라는 것은 자신을 자신에게 데려다주는 메신저인지도 몰라.

엄마가 왜 2시간을 서서 지하철 타고 서울에 갔다 왔는지 궁금하지 않아?

큰 서점에만 있는 귀한 외국 도판을 꼼꼼히 훑어보고 두 권을 사 가지고 왔어. 올해는 가능한 자주 전시회 관람도 가고 그림 공부도 해보려고 말이야. 네게 보내는 편지에 엄마가 보는 그림 이야기도 전해줄게. 아직 공부와 시험에 절절매고 있지만 누구나 예술이 갖고 있는 아름다움을 배울 기회가 있어야 하니까. 로댕이 은 세공장에서 보석을 깎으면서도 조각을 배우고 싶어 그의 힘찬 두 다리로 이탈리아로 떠났던 것처럼, 올해는 엄마가 쉬지 않고 걸어 느루에게 그림을 선물하고 싶구나. 또 편지 보낼 때까지 웃는 하루!

차

례

Chapter 1

엄마의
따뜻한 편지를
받고 싶은
딸들에게

Chapter 2

누군가의
딸이었던
엄마들에게

Chapter 3

모두가
한 편의
작품 같은
우리들에게

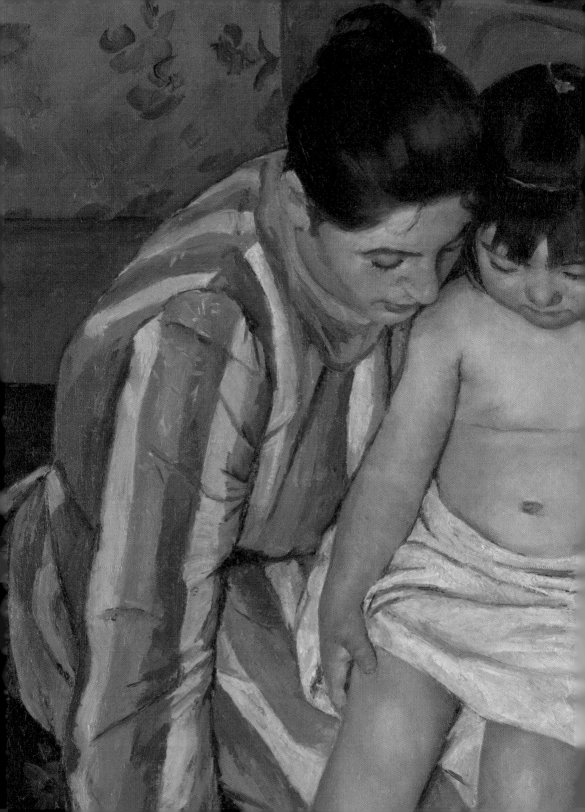

Chapter 1

엄마의
따뜻한 편지를
받고 싶은
딸들에게

결혼할까?
일을 할까?

느루야, 엄마가 몹시 화가 났었구나. 지난주부터 이번 주 내내, 군화를 신고 이마 위를 뛰어다니듯 위층에서 쿵쾅거리는 거야. 낮뿐만 아니라 밤 10시가 넘어서까지 천장이 흔들렸구나. 하늘에서 지진이 난 줄 알았다니까. 하루에도 열두 번씩 위층에 올라가 "너무 시끄럽네요."라든가, "아이 좀 조용히 시키세요."라든가, "어쩜 그리 이기적이세요."라고 말하고 싶었단다. 아니, 얼굴 붉힐 것 없이 아파트 관리소에 전화를 할까, 경비아저씨에게 부탁을 해볼까도 생각했지. 하지만 밥솥 끓듯 끓는 내 속과는 상관없이 한결같이 뛰더구나. 밤잠을 설치고 눈 뜬 어제 아침, 도저히 참을 수가 없어 엄마가 올라가지 않았겠니.

품에 갓난아기를 안고 잰걸음으로 어린 새댁이 나오는 게야. 피곤이 뚝뚝 묻어난 푸석푸석한 얼굴에 손빗으로 대충 쓸어 담은 머리카락이 엄마 눈에 들어오지 않겠니. 어쩔 줄 몰라하는 기색이 역력한데 곧바로 슈퍼맨

처럼 어깨에 보자기를 둘러쓴 꼬마 아이가 나를 겨누며 "짜잔~" 하는 거야. '요놈이구나' 싶었지. 범인을 현장에서 잡은 기분이랄까? 내가 얼굴을 굳히고 "애기야~" 하는데, "저, 애기 아닌데요." 하는 맹랑한 말을 하더니 새댁 등 뒤로 냉큼 숨는 게야. 새댁이 한 손으로 아기를 안고 다른 한 손으론 슈퍼맨 꼬마의 머리를 누르며 "어서 뛰지 않겠다고 말씀드려." 하는데 갑자기 뭉클했단다. 지난밤, 갓난아기는 뒤채고 큰 애는 심통 부리며 뛰는데 직장 나갈 남편은 깨우지 못하고 혼자 쩔쩔맸을 새댁이 얼마나 고됐을지 상상이 되더라. 연신 너무 죄송하다고 하는데 엄마가 무슨 말을 하겠니. 아니라고, 괜찮다고 하면서 계단을 내려왔단다.

한동안 아기를 안고 있던 어린 새댁 때문에 시큰한 마음이 진정되지 않는구나. 오래전, 엄마가 너를 낳았을 때가 떠올랐어. 그리고 이 그림도 떠올랐지.

**너, 이 그림
본 적 있니?**

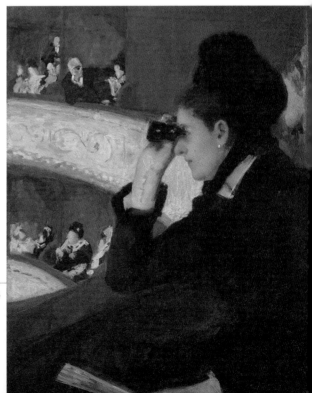

메리 커셋 〈오페라 관람석에서, 1878〉

오페라 극장이구나. 검은 옷을 입은 여인이 오페라글라스로 어딘 가를 보고 있어. 아마 오페라 무대를 보고 있겠지. 캔버스에 번지는 색감, 빠른 속도의 붓질, 집중하는 여인의 얼굴만을 강조한 분위기가 영락없이 인상주의의 특징이 드러나. 〈오페라 관람석에서, 1878〉라는 제목의 유화야. 느루야, 이 그림을 그린 화가는 메리 커셋Mary Cassatt, 1844~1926이란다. 펜실베니아 출신의 부유한 미국인 가정에서 태어났지. 여자였어. 게다가 그림을 그리고 싶어 하는 여자였지. 가슴이 깊게 파인 고급스러운 드레스를 입고 무도회에 나가 화사한 부채 너머로 유혹적인 눈길을 보낼 줄 아는 여자가 알맞았을 시기에, 딱하기도 하지, 그녀는 모작模作이 아닌 자신의 그림을 그리고 싶어 하는 문제 있는 여자였단다.

그녀의 아버지는 증권중개업자이자 부동산업자였구나. 재산도 많았고 친구도 많았지. 그는 그의 딸이 풍요로운 환경에서 얌전히 신부수업 받다 자신의 집안에 걸맞은 유서 깊은 가문의 아들에게 시집가기를 바랐단다. 천박하게 돈만 많은 자본가의 딸이 아니라 고급스러운 유럽의 언어와 문화를 배워 귀족들의 사교계에 팔짱을 끼고 나갈 수 있는 고상한 딸을 만들고 싶었지. 그래서 메리 커셋은 어린 시절, 5년 이상을 전통 있는 유럽의 도시를 여행하며 언어와 음악과 미술을 배웠어. 문제는 그의 딸, 메리 커셋이 그의 고집을 그대로 닮은 점이었지. 그녀는 '화가'가 되겠다고 선언했어. 아버지는 그녀의 결심을 꺾지 못했어. 생활비를 끊겠다는 협박에도 불구하고 메리 커셋은 미국에서 프랑스 파리로 날아갔거든.

당시 프랑스 국립 미술학교였던 에콜 데 보자르École des Beaux-Arts에서

는 여자의 수업이 허용되지 않았어. 그녀는 그림을 배우기 위해 개인적으로 사회의 명망 있는 화가의 교습을 받아야 했어. 그녀는 잠시 장 레온 제롬Jean Leon Gerome 1824~1904에게 사사師事 했어. 제롬은 이 그림으로 유명한 화가야.

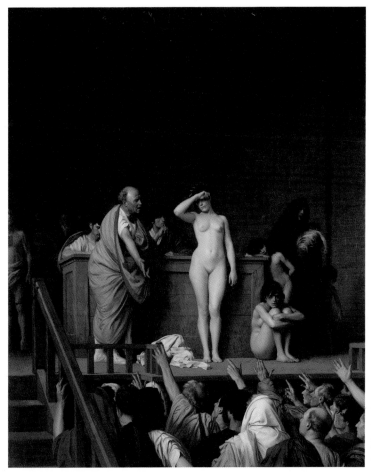

장 레옹 제롬 〈로마의 경매장〉, 1884년경

그녀는 '모작 허가증'을 받아 루브르 박물관에서 모작도 했어. 그 모든 것이 회화를 배우려는 노력이었지. 하지만 1870년 일어난 보불전쟁으로 인해 다시 미국으로 돌아와야만 했어. 미국에 있는 동안 그녀는 자신이 얼마나 자신의 그림을 그리고 싶어 하는지를 깨닫게 된단다.

당시 유럽은 새로운 변화에 직면하고 있었어. 누구도 예측 못했지. 어쩌면 오래도록 낡은 침상에 누워 있던 유럽이 몸을 뒤척이는 순간이었는지도 몰라. 근대近代의 에너지가 만든 실금 같은 빛줄기가 신분제로 견고했던 사회의 구석진 헛간을 기웃댔거든. 웅크리고 있던 헛간에서 새로운 시대를 만들 재능들이 기지개를 펴기 시작했어. '개인'라는 단어는 콜레라보다도 강한 전염력을 가지고 헛간 속의 천재들을 감염시켰어. 그들은 '개인의 자유와 능력'을 인정하는 새로운 세상으로 조심스레 걸어 나왔지. 그리고 여태껏 본 적이 없던 작품들과 사상들을 쏟아내기 시작했어. 19세기는 천재들이 신의 정원이 아닌 인간의 도시를 산책하던 시절이었어. 천재적인 예술가들은 혁명가였고 혁명은 기존의 패러다임을 바꾸었지.

하지만 여자들은 여전히 집 안에 머물러야 했단다. 취향은 바뀌었지만 전통은 따르는 법이니까. 사회는 기존 질서를 흔들지 않는 길들여진 여자를 원했어. 예나 지금이나 자아가 강하고 재능이 탁월한 여자는 사회에서 환영받지 못하지. 메리 커셋은 진부하고 아카데믹한 그림이 아닌 자신의 그림을 그리려고 했어. 그리고 이때, 에드가 드가를 비롯, 인상주의 화가들과 만나게 되었구나. 그녀는 그들에게서 '생생한 표현'을 배우게 되지. 이제 그녀는 자신을 표현하기 시작한단다.

그럼 그녀의 작품이 주목받는 이유도 찾아보자. 〈오페라 관람석에서, 1878〉라는 그림을 자세히 보렴. 멀리서 웬 남자가 오페라글라스로 정면의 여인을 엿보고 있구나. 당시에는 흔한 광경이었어. 오페라 극장이나 전시회, 자선파티, 무도회 등은 전통적 귀족이나 부유한 신흥 자본가들이 교양 있고 아름다운 여인을 물색하는 장소로 활용되었거든. 여인들은 항상 '보여지는' 존재였어. 언제나 무언가를 선택하기보단 선택당했지. 하지만 이 그림의 여인은 신사들이 바라는 여인이 아니야. 스스로 어딘가를 분명하게 '바라보는 여인'이야. 메리 커셋은 사회의 통념에 반하는, 주체적인 시선을 가진 '센 언니'를 그린 거지. 그녀는 이 기품 있고 우아한 여인을 당당히 '보는 존재'로 묘사했어.

그녀의
다른 작품도
소개할게.
〈목욕〉이야.

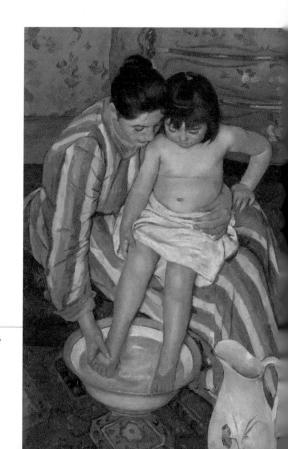

메리 커셋 〈목욕, 1893〉

이 그림을 봐. 마치 선, 면, 색이 있는 물질적 회화의 세계에 섬세하고 따뜻한 감정을 초대한 것 같지 않니?

화면 전체에서 다정함과 포근함이 배어 나와. 주위의 배경은 멀리 물러나고 엄마와 아이가 시선을 꽉 채우는구나. 그저 일상에서 평범하게 볼 수 있는 장면인데 뭔가 시선을 잡아끄는 힘이 있어. 화가는 엄마와 아이를 약간 높은 곳에서 바라보는 구도만으로 보는 이로 하여금 씻기는 행위보다 엄마의 무릎에 안긴 상태를 자연스럽게 강조했지. 그녀의 그림에는 대상과 관객 사이를 연결하는 따뜻한 손이 존재해.

메리 커셋은 결혼하지 않았단다. 아이도 없었지. 그런데도 그녀의 작품은 대부분 엄마와 아이에 관한 것이야. 왜 그랬을까? 그녀는 그림을 배우고 싶었어. 하지만 당시 여자 화가는 인체 드로잉에 꼭 필요한 누드모델을 쓸 수 없었고, 자유로이 바깥에 나가 스케치를 할 수도 없었어. 그러다 보니 자연스럽게 언니와 조카들을 대상으로 그림을 그릴 수밖에 없었구나. 결혼을 한다면 그마저도 쉽지 않다는 걸 알고 있었지. 그녀는 붓 대신에 남편과 아이의 시중을 들어야 했을 테니까.

엄마는 첫 아이를 낳았을 때, 버스 정류장에서 20분쯤 걸어가야 하는 언덕배기 옥탑 방에 살았단다. 돈이 필요했고, 일할 곳은 없었지. 어린아이를 데리고 여자가 할 수 있는 일이 거의 없었어. 결혼 전, 이른 출근도, 밤샘 작업도 마다하지 않고 쌓은 경력은 아이를 낳고 나니 아무 쓸데가 없더구나. 매일 아침, 거울을 마주하면 불확실한 미래와 무능력하고 초췌한 얼굴이

보였지. 세상에서 밀려난 듯했어. 한 달여를 갓난아기를 업고 이 거리, 저 거리를 걸어 다녔어. 도저히 옥탑 방에 앉아 있을 수가 없었거든.

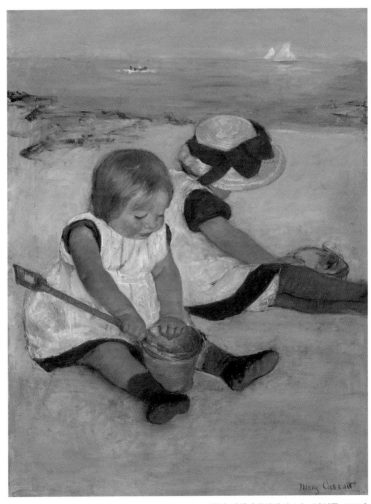

메리 커셋 〈해변에서 노는 아이들, 1884〉

어느 날, 골목 어귀를 들어서는데 빼꼼, 문을 열고 치킨 집 아주머니가 엄마를 부르는 거야. "새댁, 왜 그렇게 돌아다니누." 하고 말을 건네셨지. 까슬하게 그늘이 내려앉은 얼굴로 처네에 갓난아기를 업고 오르락내리락하니, 좁은 동네에 눈에 띄었겠지. 엄만 목젖에 갈고리를 넣어 더듬더듬 말을 끄집어냈단다. 일하고 싶다고 했어. 돈을 벌고 싶어요. 아주머니는 가만 어깨를 토닥이더니 삶의 비법을 전수해주더구나.

"아이가 혼자면 커서도 엄마가 돌봐야 한다우. 얼른 둘째 애를 가져요. 그럼 둘이 의지하고 있을 테니 새댁이 일하러 나가도 되지."

그 아주머니는 여자의 능력과는 별개로, 육아의 문제를 해결하지 않고는 자기의 일을 가질 수 없다는 걸 아셨던 거야.

느루야, 네 출생의 비밀이지? 결국 너를 낳고 3개월 만에 일을 시작했단다. 그리고 쉬지 않았지. 일이란 경제적인 도움도 크지만 자신을 독립된 주체로 인식하는 수단이란다. 경제적 자립 없이 존재적 독립은 없어. 버지니아 울프가 말했지.

"여자는 자기만의 재산과 방해받지 않고 창작할 수 있는 자기만의 방을 가져야 한다."라고.

엄마는 윗집 새댁에게서 젊은 엄마를 만났나 봐. 아이를 돌보느라 지친 마음뿐만 아니라 어디에도 자신이 사라져버린 것 같은 공허한 눈동자를 눈치 채고 말았나 봐. 오늘은 슈퍼맨 꼬마가 뛰지도 않는구나. 내일쯤, 꼬마가 좋아할 만한 간식을 가지고 윗집엘 올라가볼까? 그리고 새댁에게 아이 돌보기가 힘겨울 텐데 가끔은 밤중에 신랑을 깨워도 된다고 말해줄까? 남들

이 말하는 착한 아내, 착한 엄마가 아니어도 된다고 토닥여줄까? 일을 하고 싶다면 아직 도전할 만한 충분한 시간이 남아 있다고 전해줄까? 새가 날개를 펼 때, 날개 아래 바람이 있어야 하는데 그 바람은 자신과 사랑하는 존재들의 건강함이라고, 오지랖 넓은 아줌마처럼 귀띔해줄까?

늘 주체적인 삶을 꿈꾸었던 여자, 심사위원들에게 거듭 거절당하면서도 실망을 딛고 인상주의를 받아들여 자신만의 화풍을 만들었던 메리 커샛의 그림을 다시 한 번 눈으로 쓰다듬어본다.

그런데 내일 간식을 들고 갔을 때, 슈퍼맨 꼬마가 "할머니" 하면 어떡하지?

살다 보면
술은 가끔 물이 된다

느루야, 간밤 오빠가 새벽 3시에 들어왔어. 술에 떡이 돼서 말이야. 오자마자 화장실로 직행하더라. "윽, 윽" 하는 소리가 나고 연신 물을 내리더구먼. 어이없어 엄마가 세게 째려봤는데도 오빠는 풀린 눈으로 "죄송해요." 하더니 침대에 엎어졌어. 두들겨 패주고 싶었다만 저리 정신도 없는 애를 그래 봐야 무슨 소용이 있겠나 싶어 엄마가 홧술 한 잔을 마시고 잤단다.

그런데 좀 전 해장국을 끓여놓고 미운 맘에 이불을 픽픽 치며 깨웠더니, "엄마~" 하고는 내 팔뚝에 얼굴을 대고는 가만있는 거야. 순간 당황하지 않았겠니? 슬그머니 손등으로 눈가를 쓱 문지르기에 뭔 일이 있었냐고 물었지. 그랬더니 어젯밤 과한 술을 먹게 된 이유를 더듬더듬 말하는 거야. 그 이야기를 듣고 나서 내가 눈물이 난다. 급격히 변하는 미래가 불안하기도 하고, 돈 없는 부모여서 미안하기도 하고, 시대의 변화를 어떻게든 쫓아가려는 젊은 너희들의 안간힘이 안타깝기도 하고…….

너 오빠 친구 민기 알지? 왜, 엄마 생일에도 왔던 애. 어젯밤, 그 애를 만났대. 중학교 친구였으니 십여 년이 넘었겠구나. 민기가 AIartificial intel-ligence, 인공지능가 심사위원인 비대면 면접을 봤다면서 장황하게 설명해주더래. 엄마는 옛날 사람이어서인지 사람이 인공지능에게 면접을 본다는 게 너무 낯설어. 그런데 그 면접 내용 자체가 얼마나 숨 막히고 무서웠는지 아직도 심장이 발랑발랑 뛴다. 엄마가 면접 봤다면 벌써 탈락이야. 떨려서 키보드도 잘 누르지 못했을 것 같아. 면접을 봐야 하는 네게도 도움이 될 테니 오빠 얘기 전해줄게. 일단 가슴을 진정시키는 그림을 먼저 보여줄게.

너, 이 그림 본 적 있니?

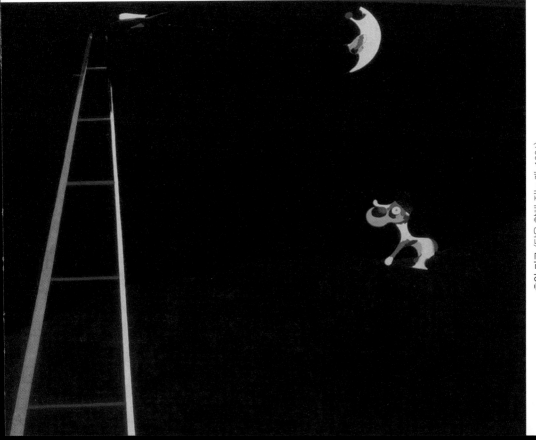

후안 미로 〈달을 향해 짖는 개, 1926〉

동화책 속에 들어온 것 같지. 무한하고 아득히 펼쳐진 공간에 먼 곳을 바라보는 개와 알라딘의 마법 양탄자처럼 붉은 방울을 단 희고 창백한 달이 있어. 화면 왼쪽엔 까마득한 사다리가 있네. 사다리의 끝이 닿은 곳이 어디인지는 아무도 몰라. 우주 너머든, 상상 너머든 사다리는 지금의 이곳과 아직은 닿지 못한 미지의 공간을 연결하고 있지. 개와 사다리 사이에 숨겨진 '그리움, 향수, 불안, 동경, 외로움, 설렘' 등은 어둡고 깊은 공간 속에서 웅크리고 있어. 그런데도 슬프거나 우울하기보다 몽환적이고 동화적인 느낌을 줘. 화제는 '달을 향해 짖는 개'지만 그림 속 개는 달을 보고 있지 않아. 개와 달은 똑같이 사다리를 보고 있어. 아니, '그 너머'를 보고 있구나.

이 그림을 그린 호안 미로Joan Miro, 1893~1983는 스페인의 자랑이자 초현실주의를 대표하는 화가야. 대체적으로 그의 그림은 어린아이가 몽당 크레파스로 그린 그림처럼 단순하고 명확해. 색은 밝고 형태는 자유롭지. 선과 색과 형태가 서로 독립적이면서도 알맞게 어우러져 묘하게 낯설면서도 익숙한 친밀감을 줘. 마치 검색어 순위에 한 번도 오르지 못한 단어를 모아 한 편의 발랄한 시를 쓴 것처럼 말이야. 그가 만든 공간은 왕따도 없고 리더도 없이 각자의 자유로운 경험과 주체적인 느낌이 완성해나가는 예술 교실이지.

마음이 좀 편안해졌으니 사다리의 계단을 오르고 있는 민기에 대한 얘길 해줄게. 너희들이 상급학교에 진학하거나 군대를 가거나 취직을 하는 건 모두 인생이라는 사다리의 다음 계단을 오르는 일일 테니 말이야.

AI면접은 원하는 시간, 비대면 면접 프로그램에 접속 후 카메라를 빙 둘러 주위에 아무도 없는 것을 확인시키는 일로 시작했대. 그리고 컴퓨터에서 면접 문제가 출제됐지. 예를 들면 풍선을 최대한 크게 불도록 하는 거야. 터지면 0점이야. 어느 시점에서 터질지 모르니 터지기 직전, 최대의 크기가 언제인지를 판단해야 하는 거지. 너무 빨리 멈추면 점수가 작을 테고 욕심을 부리다 늦으면 풍선이 터져 버리겠지. 상황에 따른 판단력, 위험에 대한 보수성, 문제를 해결하는 추진력 등을 파악하는 것으로 보여. 문제는 높은 점수만이 아니라 이 판단을 할 때마다 걸리는 시간, 수정 횟수, 무의식적으로 나타내는 인간의 표현까지를 컴퓨터가 모두 점수로 환산한다는 거야.

카드 뒤집기 게임도 있는데 사과는 100점, 포도는 1,000점이래. 사과 카드를 열 번 뒤집어야 포도 하나와 같지. 그럼 사람들은 가장 포도처럼 보이는 카드를 찍겠지. 하지만 포도로 알고 뒤집었을 때, 포도가 나오지 않으면 0점이야. 뭔가 잘못을 했거나 부정적인 결과가 나왔을 때의 표정과 그것을 회복하는 데 걸리는 시간을 체크해 일관성, 거짓, 회복탄력성 등에 대한 점수를 매기는 거래. 엄만 다시 심장이 벌렁댄다. 변화하는 세상에 적응하기가 숨 가빠. 이제 과거의 경험이란 얼마나 무용한 것인가 싶어.

엄만 풍선의 최대 크기가 지름 30cm였다면 15cm 정도부터 안절부절, 조마조마했을 거야. 그리곤 20cm쯤에 그만 stop을 눌렀겠지. 포도인 줄 알고 뒤집은 카드에 사과가 나왔다면 실망감을 감추지 못하고 다시 집중하는 데 한참 걸렸을 거야. 그럼 엄마는 직장생활에 적당하지 않은 사람일까? 엄

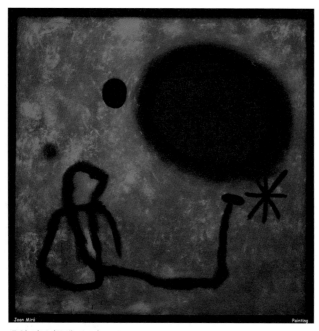

호안 미로 〈무제, 1953〉

만 이십여 년을 한 직장에서 직장인으로 성실히 일을 했는데도 불구하고
갑자기 소심하고 추진력이 부족하고 남의 의견에 휘둘리는 사람이 아닌가
스스로 의심이 들기 시작했어.

　느루야, 오빠의 얘기를 듣고 나서 이제 우리의 삶에 이런 그림이 가능한
가 묻고 싶다. 무엇인지 모르는 그림, 아무런 목적도 의도도 없는 그저 인간
의 무의식과 내면을 그리는 그림말이야. 저 빨간 동그라미는 해일까? 동그
라미 아래 있는 모형은 별 같아. 해 아래 반짝이는 별은 우리의 상식 밖에

존재하지. 수묵화처럼 번지는 검은 선은 이제 어디로 가야 할지 고개를 갸우뚱하고 있네. 길을 잃은 목동이 별에게 물어보듯 말이야. 이성의 아무런 간섭 없이 원시적인 감각으로 자신의 작품을 느끼고 상상하기를 바랐다는 생각이 드는 이 그림의 제목은 〈무제, 1953〉야. 작품에 대한 최소한의 안내도 하지 않은 거지. 그저 "네가 느껴 봐. 무조건 네가 옳아." 하는 말이 들려.

호안 미로는 "너 자신을 믿어." 하는 것 같아. 하지만 느루야, 엄마가 성장할 때도 지금의 너희들도 도대체 무엇을 하고 싶은지도 모르는 게 현실 아니니? 누가 그러더구나. 학창 시절 내도록 병아리처럼 닭장 안에서 사육해놓고 스물이 넘자 갑자기 독수리처럼 날아보라고 주문한다고 말이야. 어떻게 늘 암기만 하던 머리가 갑자기 창의적이 되냐고!

오빠의 심장에 전류를 흘려보낸 건 이 AI면접 내용도 있지만 그걸 전하는 민기의 말이었대.

"너도 조금 있음 면접 볼 거 아냐. 혹시 도움이 될까 싶어서 말하는 거니까 미리 이런 유형의 문제에 대해 연습해 보고 가." 하더라는 거야. 듣는 엄마의 눈시울마저 뜨거웠구나. 이 도시는 고등학교도 비평준화였어. 너네는 고등학교를 가는 데도 시험을 봤지. 시험을 치를 때마다 누군가는 붙었고 누군가는 떨어졌어. 사회의 평가는 주로 승자의 노력과 재능에 집중하지. 그런 경쟁 속에서 친구를 걱정하고 함께 잘되기를 바라는 그 마음이 얼마나 소중하고 애틋했는지 아직도 뭉클하다. 민기는 귀한 아이더구나. 그 아이가 사회에서 말하는 명문대에 다니지 않지만 오빠의 친구라는 게 누구보다 자랑스럽다.

어제 오빠는 민기의 마음에 감동했고, 청춘의 배고픔과 외로움도 절절
히 공감되더래. 그래 술이 물처럼 들어갔다는구나. 하긴 고등학교를 졸업
하면 대학을 가야 하고, 군대를 다녀와야 하고, 졸업을 하기 전 취직을 해
야 하고, 그 사이사이 재수생의 시절, 취준생의 시절이 간절기처럼 끼여 있
으니 어찌 스스로 초라해지지 않겠니?

호안 미로 〈농장. 1921~22〉

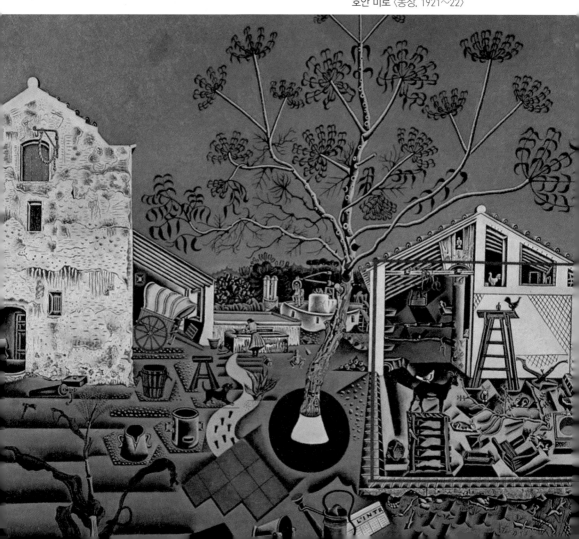

그런 오빠랑 민기를 보고 이 그림이 생각났어. 미로가 사랑하고 또한 헤밍웨이가 사랑했던 작품 〈농장, 1921~22〉이야. 스페인 카탈루냐 지역의 농장 풍경이지. 미로는 6개월이 넘는 기간 동안 이 〈농장〉에 매달렸어. 그것도 파리에서 연 전시회에서 단 한 점도 팔지 못하고 다시 고향으로 온 시기였으니 당시 그의 마음은 두엄 밭이었겠지. 그는 매일 아침, 몬트로이그의 시골 농장에서 보드랍거나 마른 흙, 꼬물거리는 달팽이, 바람에 서걱대는 옥수수 잎 등을 세심히 관찰하고 가장 카탈루냐다운 표정을 잡아내려 했어.

하얗고 동그란 달이 떠 있으니 지금은 밤이겠지. 농장은 고요해. 나뭇잎조차 침묵하고 있어. 땅속 깊은 곳에 뿌리를 내린 나무는 땅과 하늘의 주인이야. 미로는 화면 곳곳에 건축적인 설계를 숨겨 놓았는데 전면의 고랑은 기하학적으로 분할되어 있지. 화면의 양쪽을 구성하는 삼각형과 사각형이 조화를 이루고 중앙엔 마름모꼴을 한 붉은 타일이 있어. 타일 뒤 발자국을 따라가면 물 긷는 우물터가 나와. 시선을 잇는 건 우물 뒤 제자리를 돌며 방아 찧는 노새야. 오른쪽 수탉과 토끼, 염소는 자연의 생명력을 의미하겠지. 다산을 상징하는 동물들이니까. 채소와 곡물들은 제자리 없이 아무렇게나 놓여 있음으로 이질적인 선명함을 드러내. 그는 농장에 있는 이미지들을 제각각의 표정으로 묘사했어. 모두 주인공처럼 말이야.

그가 그림에 몰두한 건 실패를 견디기 위한 처방이었지. 제각각 모두 주인공인 카탈루냐의 자연을 바라보며 그는 그림을 그리고 싶어 하는 자신을 확인했고 다시 자신감을 회복했단다. 호안 미로의 자신감을 회복시키는

데 결정적인 역할을 한 사람이 《누구를 위하여 종은 울리나》를 썼던 세기적 작가 어니스트 헤밍웨이야. 어느 화랑도 구매하지 않아 파리의 한 카페에 전시되어 있던 이 작품을, 마침 특파원으로 파견되어 파리에 있던 헤밍웨이가 우연히 보고 반해버렸다는구나. 뒷이야기로는 헤밍웨이가 돈이 부족하자 출판사에 자신의 작품에 대한 선결제를 부탁해 거금 5,000프랑을 들여 구입했다고 해. 작품에 대한 가치를 인정하고 예술가의 자존감을 북돋운 이 일이 미로에게 큰 힘이 되었지.

혹 누군가는 "왜 남의 인정을 받으려고 해." 또는 "남 신경 쓰지 마."라고 말하지만 엄마는 다르게 생각해. 인간이 사회 속 관계를 맺고 살아가는 데 타인의 인정은 자존감 형성에 큰 요소야. 사회적 평가가 그를 이름 지우는 데 어찌 신경 쓰지 않고 살 수 있겠니? 그렇기에 어떤 비난에도 날 믿는 사람 하나만 있으면 자살은 하지 않는다고 하잖아. 사려 깊은 친구의 진심 어린 인정은 인생을 살아가는 든든한 버팀목이지. 오빠와 민기가 서로 인정하고 격려하는 게 크나큰 힘이 되듯이.

오빠는 쓰린 얼굴로 동영상 수업을 듣더니 조금 전 아르바이트 하러 갔단다. 엄마가 예전처럼 직장을 다닐까 싶은 때가 오늘 같은 날이야. 오빠의 빈 책상을 보며 위로 삼아 이 그림을 찾아본다. 〈어릿광대의 사육제, 1924~25〉는 미로가 그리 유명하지 않았던 시절 그린 작품이야.

먼저 우리가 읽을 수 있는 형상이 있는가 살펴보자. 중앙에 악보가 있네. 댄스화를 신은 음표에 맞춰 여럿이 춤을 추고 있어. 가장 먼저 눈에 띄는 건 우울한 표정에 파이프를 물고 있는 어릿광대야. 어릿광대 앞에는 개미

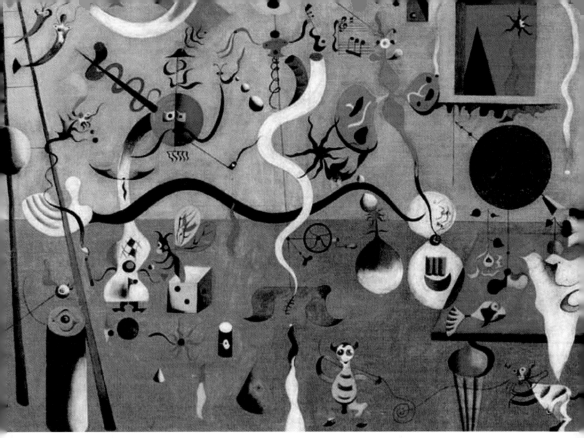

의 몸통과 나비의 날개를 가진 생물이 주사위 위에 있지. 잠들지 않는 눈, 춤추는 아메바, 실을 가지고 노는 고양이, 테이블 위의 물고기가 개연성도 통일감도 없이 펼쳐졌어. 모두 비현실적이지. 오른쪽 상단의 창은 열려있구나. 창살 없는 푸른 하늘엔 검은 태양과 뾰족한 에펠탑이 있네. 에펠탑인지 어떻게 아냐고? 미로가 말해주었거든. 배고픈 파리에서 허기진 창을 열면 매일 에펠탑이 보였다고.

이 그림을 그리던 시기, 그는 배고픔과 싸우고 있었어. 하루 종일 건포도 한 줌을 먹거나 빵 한 덩이가 고작이었어. 껌을 씹으며 배고픔을 달랜 적도 많았지. 1차 세계대전이 끝난 이후, 경기는 나빴고 그림은 팔리지 않았거든. 게다가 유명하지 않은 예술가에게 배고픔은 더 쓰리게 오는 법이지. 그가 허기에 지쳐 선잠을 자면 스스로도 환상인지 실제인지 구분이 가지 않는 무한히 아름답고 경이로운 세상이 펼쳐졌대. 그는 빵 대신 물감을 사 꿈속에 보였던 풍경인 이 그림을 그렸어. 화면 왼쪽에 〈달을 향해 짖는 개〉에서도 있었던 사다리가 있구나. 저 사다리를 타고 올라가면 맛난 음식이 있을 거라는 즐거운 상상을 했을지도 모르지. 그래서 꿈을 스냅사진처럼 옮겨놓았을까?

그가 사다리를 타고 가려던 곳이 어디였는지는 모르지만 마침내 그가 당도한 곳엔 어둠, 지루함, 비난, 배고픔, 절망은 없었어. 그는 비참을 견디고 자신의 캔버스 위에 가볍고 활기차고 건강하고 희망찬 세상을 만들었지. 몽상적이고 비현실적이라는 비난에 아랑곳하지 않고, 또 자신이 처한 현실에 고개 숙이지 않고 자신이 그리고 싶은 세상에서 잠시도 눈을 떼지 않았어.

그는 고집스러웠고 자신이 무얼 좋아하는지 분명히 알고 있었어. 그는 환상이 가득한 〈어릿광대의 사육제〉를 기점으로 당시 화단의 거센 바람이었던 입체파와 야수파의 자장磁場에서 벗어나 독자적인 화풍을 이룩하게 돼. 상형문자처럼 실체의 본질적 특징을 압축한 기호와 상징의 세계를 구현하지. 그건 초현실주의와는 또 다른 결을 갖는 부분이야. 유네스코 벽화

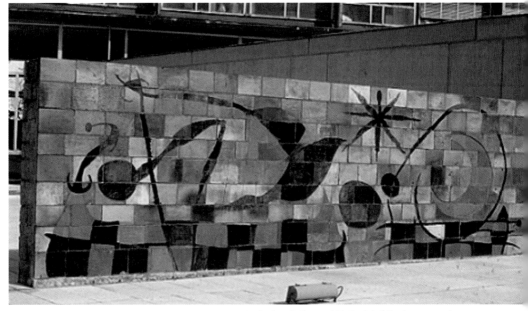

호안 미로 유네스코 벽화 중 〈달 혹은 밤, 1955~58〉

작업을 비롯 회화, 판화, 조각, 도자기 등 자신의 상상을 극대화시킨 작품을 계속 창작했어. 눈 옆을 가린 경주마처럼 오로지 나만의 예술세계를 구현하겠다는 고집이 새로운 영역의 문을 열은 거지.

느루야, 인간이 보던 면접을 AI가 대행한다면 평가하는 지표가 더 객관적이고 정확하겠지. 의심할 여지없이 아빠 찬스, 엄마 찬스 모두 없을 거야. 대신 고효율을 내는, 우수한 사원을 모델로 설정한 평가기준이 모든 이에게 동일하게 적용되겠지. 개인의 특성은 무시될 수도 있어. 예측컨대 태도를 측정하는 정성평가는 미약해지고 능력을 평가하는 정량평가는 세밀해

질 거야. 아직은 엄마도 어떤 기준이 인간을 더 행복하게 할는지, 공정하다고 느낄지는 모르겠어.

하지만 바라건대 자기를 믿고 자신의 평가기준을 가졌으면 좋겠구나. 호안 미로처럼 자신이 좋아하는 일이 무엇인지 찾고 꾸준히 그 길을 걸었으면 좋겠구나. 그 길을 걸을 때, 격려하고 응원하는 친구가 있으면 더욱 좋겠구나. 오십이 넘어 엄마가 스스로 좋아하는 일을 찾았듯이 누구나 자신이 좋아하는 일을 하고 그것이 인정받는 사회가 되기를 꿈꾼다. 그런 사회를 우리가 만들 수는 없을까?

넌 아직 꼬마란다

느루야, 도서관엘 가려고 집을 나섰어. 마침 유치원을 지나가지 않았겠니? 공깃돌만 한 꼬마들이 우르르 나오는 거야. 조약돌이 간지럼 타는 댕글댕글한 소리가 쏟아졌어. 선생님은 아이들이 한눈팔세라 사방팔방 뛰셨지. 그런데 맨 뒷줄에 있던 남자 꼬마 둘이서 다투지 않겠니? 가슴을 밀쳐서 한 꼬마가 뒤로 퐈당 엉덩방아를 찧었구나. 울 것 같이 얼굴이 일그러졌어. 하지만 곧 엉덩이를 툭툭 털고 일어나더라. 선생님은 소란을 겨우 수습하고는 "하낫 둘" 하고 구령을 붙였어. 꼬마들이 "셋, 넷" 하고 따라 하면서 오리 떼처럼 놀이터를 향해 갔단다. 한동안 눈을 떼지 못했어. 느루가 유치원 다니던 때가 생각났거든.

그땐, 엄마랑 아빠가 늘 늦었지. 느루는 아파트 지하 주차장에서 오빠들 틈에 끼어 놀았어. 엄마, 아빠가 없는 텅 빈 집보다 오빠들과 지하 주차장이나 학교 담벼락에서 무서운 수위아저씨 눈을 피해 노는 게 더 흥미진진했을 테니까. 한번은 땟국물이 얼룩진 얼굴로 엄마 귀에 대고 귓속말을 했구나.

오늘 유치원에서 친구랑 다퉜는데 선생님이 느루만 꾸중하셨다고 했어. 느루가 화나서 그 친구를 때려주었댔지. 친구가 "우린 아빤 의사 선생님이야." 하며 울었다지? 엄마는 웃을 수도, 화낼 수도 없어서 가만있었어. 그런데 느루가 늠름한 표정으로 "내가 뭐랬는줄 알아? '흥, 울 아빠는 수위 아저씨다' 그랬어." 엄만 그때 수위 아저씨가 참 멋진 분이라는 걸 알았단다.

오늘 콩당거리는 꼬마들을 보니 이 그림이 떠오르는구나.

너, 이 그림 본 적 있니?

앙리 쥘 장 조프로이 〈금붕어를 든 어린이,1914〉

아이들이 작은 어항에 담긴 금붕어에 온통 눈이 팔려 있구나. 소녀는 오빠의 어깨를 잡고 금붕어의 투명한 몸빛이나 부드러운 움직임을 신기한 듯 쳐다보고 있어. 금붕어를 손에 들고 있는 남자아이는 아이들의 관심에 으쓱해진 눈치야. 이를 바라보는 두 소녀도 부러움 반 궁금함 반으로 귀가 쫑긋하지. 가게 아저씨는 금붕어를 팔았으니 아이들은 별 관심 없겠지? 오른쪽 모퉁이, 엄마 손을 붙들고 있는 어린 여자아이의 눈이 꼭 느루 같아. 우릴 보고 "나도 금붕어 갖고 싶어요." 하고 말하는구나. 아무래도 엄마는 사줄 것 같지 않아. 아이들에게 저 금붕어는 낯설고 새로운 우주였을 거야. 꼬물거리는 작은 세계, 그 우주를 신비하게 바라보는 아이들을 그린 이 그림은 앙리 쥘 장 조프로이Henry Jules Jean Geoffroy, 1853~1924의 〈금붕어를 든 어린이,1914〉라는 작품이야.

이 작품처럼 느루가 '다른 생명에 대한 호기심과 따뜻함'을 느끼게 해준 일이 있었지. 언젠가 엄마가 몹시 지쳐 집에 돌아와보니 네 눈이 퉁퉁 부어 있더구나. 오빠가 친구들과 학교 앞에서 파는 노란 병아리를 사서는 달리기 경주를 시켰다고 했어. 병아리의 가는 다리에 줄을 묶어 심하게 당기길 여러 번 했다고 했지. 조금 지나자 병아리들이 똥을 삐지직 싸더니 네 다리를 쫙 펴고 움직이지 않더라고 말이야. 넌 "병아리들이 불쌍해." 하고 울먹였어. 오빠를 생각 의자에 앉혀놓고, 너랑 엄마랑 아파트 뒷벽 화단에 병아리 묻어주었던 것 기억하니? 작은 생명도 안쓰럽게 생각하는 네가 기특했구나. 그건 바빠 어른이 되면서 엄마도 모르게 어딘가에 두고 온 마음이었으니까.

이렇게 다정한 그림을 그린 앙리 조프로이는 프랑스의 시골마을 마렌
Marennes에서 태어났어. 두 살 때 파리로 이사했지. 1871년 열여덟 살 때,
프랑스의 국립 미술학교인 '에콜 데 보자르'에 입학했어. 그는 아주 뛰어난
학생이었나 봐. 파빌론 드 난 아스날 미술관Pavillon de l'Arsenal art museum의
컬렉터이자 창업자인 로렌트 루이 보르니체Laurent Louis Borniche로부터 후
원을 받게 되니 말이야. 그의 뛰어난 그림 솜씨를 알 수 있는 이 그림 한번
보겠니?

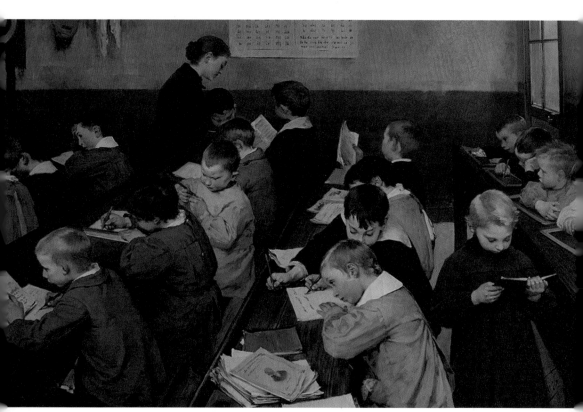

앙리 쥘 장 조프로이 〈수업, 공부하는 아이들, 1889〉

글을 읽고 쓰는 연습을 하는 것 보니 1~2학년 정도 되었을까? 종이에 쓰는 친구도 있고 흑판을 들고 있는 친구도 있네. 선생님이 한 아이 곁에서 지도하고 계시는구나. 아마 수업을 따라가기 힘들어하는 아이일 거야. 누구의 사진첩에도 꼭 끼어 있는, 차이가 차별이 되지 않았던 시절을 상징하는 얼굴이지. 시간은 저 홀로 훌쩍 자라, 열심히 공부하는 친구는 과학에 바퀴를 다는 발명가가 되었을 테고, 이마에 손을 얹고 심각하게 고민하는 친구는 진리를 파고드는 학자가 되었을 테고, 짝꿍을 도와주는 다정한 친구는 세상에 평화를 전해주는 전도사가 되었을 테고, 돌아다니며 책 읽는 친구는 사람의 마음을 울리는 시인이 되었을 거야. 그 틈에 연필로 장난치는 귀여운 친구는 우리 모두의 어린 시절이 되었을 거야. 아이들은 기쁨과 슬픔과 추억을 배부르게 먹고 나서, 생각이 깊고 마음 따뜻한 어른이 되었겠지?

앙리 조프로이가 활동하던 1880년대의 프랑스는 제3공화국1870~1940 시기였어. 1870년 새롭게 급부상한 프로이센은 전쟁을 통해 프랑스에 대한 힘의 우위를 시도하지. 프랑스는 이 보불전쟁에서 패하게 돼. 전쟁 후 프랑스는 나라 안팎을 정비하고 국가 시스템의 안정화를 꾀해. 1881년, 교육부 장관이었던 쥘 페리Jules Ferry 1832~1893가 무상 의무교육을 통과시킨단다. 그동안 교육은 특권층에만 해당되는 권리였고 카톨릭 예수회가 좌지우지했거든. 이제 국가 주도 교육을 시작하면서 자유로운 개인이자 국가에 충성하는 공화국 시민을 양성하게 된 거야. 그런 시대의 흐름을 담고 있는 이 그림의 무게는 결코 가볍지 않지. 신분의 차별 없이 개인의 발전과 성취를 통해 나라의 미래를 지향하는 희망찬 그림이니까.

앙리 쥘 장 조프로이 〈벌 받는 중〉　　　　　　　　　　　　앙리 쥘 장 조프로이 〈문제풀기〉

갑자기 웬 역사시간? 알겠어, 알겠어. 재미난 그림 바로 보여줄게.

앙리 조프로이는 사립학교를 운영하는 교사들과 이웃으로 지냈고 나중엔 기숙학교를 열기도 했지. 가까이에서 아이들의 모습을 관찰할 수 있는 기회가 많아서였을까? 그의 작품은 어린 시절, 선생님께 제출하던 그림일기 같아. 화면만 봐도 이야기의 전후좌우기 다 보여. 보는 이로 하여금 빙그레 미소 짓게 하지.

왼쪽 그림은 〈In Detention〉이니까 벌 받는 중이라고 해석하면 되겠지. 무얼 잘못했을까? 다른 친구들은 수업을 마치고 집으로 가네. 볕이 드는 골목길이 왁자한걸. 그런데 이런, 꼬마가 옷자락으로 눈물을 훔치고 있구나.

한 손에 든 가방과 책이 더 무거워 보이네. 무릎을 기운 바지를 보니 가난한 집 아이 같아. 집에 돌아가 엄마도 도와드리고 동생도 돌보아야 할 텐데… 학교 담벼락에서 아이는 훌쩍이고, 어느새 유년의 오후도 후다닥 지나가겠지. 가만히 안아주고 싶구나.

오른쪽 꼬마를 보렴. 칠판에 '2+2= '을 적어놓고 한참 고민 중인걸. 손과 눈에 잔뜩 힘이 들어가 있어. '문제를 풀어야 할 텐데, 틀리면 친구들 앞에서 뭔 망신이람.' 하는 표정이지? 인생의 문제가 저렇게만 나왔으면 좋겠구나. 우리의 열 손가락으로 해결할 수 있는 문제. 틀리더라도 지우개로 흑판을 지우듯 지울 수 있는 문제.

비가 오는 오후야. 학교 앞문에 우산을 들고 아이 나오기를 기다리는 엄마들이 보여. 내 아이가 언제 나오나 목을 빼고 기다리지. 우산을 들고 허

앙리 쥘 장 조프로이 〈수업을 마치고, 1888〉

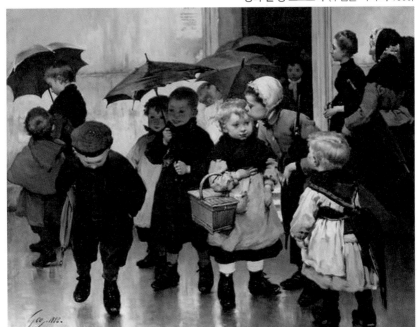

겁지겁 달려와 수업을 잘 마쳤다고 동생 이마에 뽀뽀를 해주는 상냥한 언니도 어여쁘구나. 찢어진 우산을 들고 장난스레 웃는 꼬마는 씩씩해. 그런데 우산을 옆구리에 낀 채로 주머니에 손을 찔러 넣고 고개를 숙이고 걷는 아이가 보이네. 선생님께 꾸중을 들은 걸까? 아니면 집에 아픈 어머니가 계시는 걸까? 고스란히 비를 맞는 꼬마의 어깨에 얹힌 커다란 짐 보퉁이가 보여. 이미 제 나이보다 웃자란 작은 꼬마. 슬픔이 시나브로 스며들어 비에 젖은 헝겊인형 같은 꼬마.

앙리 조프로이는 '아이'라는 이름의 순수함 뿐만 아니라, 생명이기에 갖는 내상內傷을 속 깊이 드러냈어. 상처받기 쉽고, 깨지기 쉽고, 사랑받고 이해받고 싶었던 우리 모두의 어린 내면을 엄살 없이 그려놓았지. 그래서 세상에 쓸려 닳고 무뎌진 어느 깊은 밤, 불면의 우리가 화첩의 갈피갈피를 서성이는지도 몰라.

그는 재단사였던 아버지의 꼼꼼함과 화가의 딸이었던 어머니의 섬세한 감수성을 물려받았던가 봐. 주제를 끌고 오는 힘과 세부적인 묘사가 뛰어나서 아이들 초상화 주문이 많았다고 해. 1876년 즈음부터 청소년을 위한 책의 일러스트레이터로도 활동하고 1900년엔 세계박람회에서 금메달을 수상하면서 대중적으로 인기 있는 작가가 되었지.

느루야, 도서관에 도착했구나. 빌린 책도 반납하고 보고 싶은 책도 검색했어. 열람실에는 여러 어르신들이 책을 읽고 계셨어. 가만 생각해보면 머리가 희끗해져서야 오히려 자신이 좋아하는 책을 볼 수 있게 되는 것 같아. 엄마도 그렇거든. 전엔 과제를 제출하거나, 시험을 치르거나, 업무에 도움

이 되거나 하는 이유로 책을 볼 수밖에 없었어. 모두 다 숙제였지.

아니, 너희 세대도 그렇다고? 호기심도 상상력도 가질 수 없이 시험 준비를 하거나, 아르바이트를 하거나 둘 중 하나라고? 목적 없는 책 읽기는 젊은 세대에게도 사치라고? 그래, 그렇구나. 그렇기도 할 거야. 오르고 올라도 계속 이어지는 계단 앞에 선 것 같을 거야. 두 다리 말고는 가진 게 없다고 낙담도 할 거야. 그 마음 이해해.

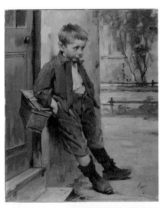

" 넌 아직 꼬마란다 "

위로가 될지 모르지만, 장난감 병정들 앞에서 긴 막대기를 말 삼아 타고, 칼을 휘두르고 있는 소년을 보렴. 이 소년의 마음속에는 이미 용감한 경기병이 있을 테지. 아마 푸른 초원 위에 붉은 망토를 펄럭이며 부하들 앞에서 진격을 외치고 있을 거야. 한치의 의심도 없지. 나무 막대기는 전혀 문제 되지 않아. 상상과 현실이 하나지. 그것은 어린 시절만의 특권이란다. 만일 네 마음속에 무언가가 되고 싶은 꿈이 있다면, 그리고 그것을 상상한다면 느루야, 넌 아직 '꼬마'란다. 어린 시절이 다 끝난 게 아니지. 낙담하기엔 일러. 아이들은 달리다 넘어져 무릎이 깨져도 눈물을 훔치고 다시 일어나지. 친구와 다투다 엉덩방아를 찧더라도 툭툭 옷을 털고 나서 다시 어깨동무를 하지. 그건 사나운 세상에 절대 기죽지 않겠다는 선전포고이고, 우정과 선의를 믿어 보겠다는 당찬 고집이며, 세상을 내 마음대로 그리겠다는 마술이지.

섣불리 판단하지 말렴. 엄마 생각에는 무엇에도 설레지 않고 무엇도 되고 싶지 않을 때, 비로소 어설픈 어른이 되는 것 같아. 엄마만큼 어른이 되면 아예 넘어지지 않으려고 하거든. 그래서 엉덩방아를 찧고 무릎이 깨져야 배울 수 있는 것들을 결국 배우지 못한단다. 넘어지는 게 두려워 어제와 같은 오늘을 반복하지. 너희를 곁눈질하는 엄마는 해외에 나가서 써먹을 유창한 영어나, 컴퓨터를 잘 다룰 지식이 아니라 세상에 대한 호기심, 규범에 구애받지 않는 상상력, 타인에 대한 뜨거움을 다시 배우고 싶구나. 도서관에서 배울 수 있으려나?

느루야, 책 빌려서 집으로 돌아가고 있어. 다시 유치원 앞이구나. 어라, 앙리 조프로이가 그린 〈사로잡힌 관객〉의 무대가 여기였나 보네. 아까 엉

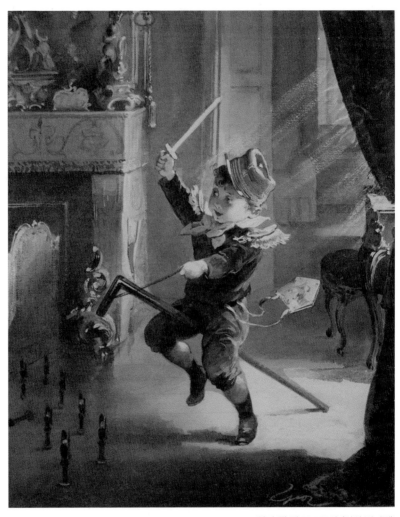

앙리 쥘 장 조프로이 〈어린 경기병〉

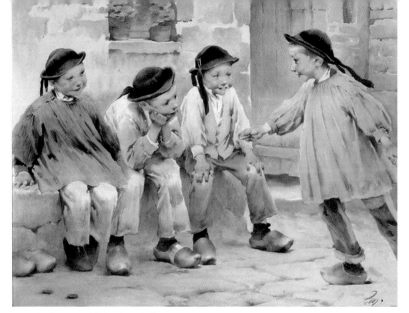

앙리 쥘 장 조프로이 〈사로잡힌 관객〉

덩방아를 찧었던 그 꼬마가 친구들 앞에서 뭔가 흉내를 내고 있어. 아이들이 깔깔 웃는걸. 엄만 아이의 얼굴은 볼 수 없지만 뒤통수만 보아도 아이의 흥거운 표정은 읽을 수 있지. 다시금 조약돌이 간지럼 타는 자그락조그락하는 소리가 엄마 발치로 데굴데굴 굴러왔단다.

이제 어른이 된 엄만 그 소리를 주워 듣고는 왠지 모를 슬픔에 눈앞이 뿌예졌어. 저 웃음소리는 허공에 흩어지기 전에 친구들 마음에 숨어든다는 것, 그러다 아무런 위안도 없는 어느 메마른 날에 눈물이 되어 뚝뚝 떨어지리라는 것, 이제는 선생님께 제출하지 않아도 되는 일기장 한 페이지에 삐뚤빼뚤한 삽화가 되리라는 것, 한 번도 물 위에 떠 보지 못한 배가 바다를 그리워하듯 이 시절이 그리워지리라는 것, 무엇보다 이제 그 모든 걸 알아버린 나이가 되었다는 것.

나만 친구 없어

느루야, 방문을 열었더니 잠들어 있더구나. 정말 오랜만에 책상도 잠자고, 전등도 잠자고, 핸드폰도 잠자고, 거울도 잠자고, 너도 자고 있었어. 장식 없이 단정한 네 방의 물건들이 네 곁에서 쌕쌕 소리를 내며 잠들어 있구나. 오늘은 달님도 네게는 빛을 뿌리지 않았지. 깊은 동굴 같은 네 방 문을 닫으며 안도가 되었단다. 이제 내일은 그동안과는 다른 아침을 맞게 되리란 걸 알았거든.

대신 엄마가 잠들지 못하고 있네. 아마 네게 전해줄 말을 옷장, 어느 서랍에 넣어야 할까 생각하느라일 거야. 널 도와주려면 하고 싶은 말을 주름 없이 반듯하게 개켜서 잘 보관해놓아야 하는데 말이야. 언제고 네가 똑같은 질문을 하게 될 때, 서랍을 열어 옛 기억을 찾을 수 있게. 엄만 손으로 점자판을 읽듯 네 질문을 읽어보고 있단다. 진정한 친구는 어떤 모습이냐고 했지? 네가 친구라고 믿었던 많은 이들이 네가 이룬 성취를 함께 기뻐해주지 않는다고 했지? 홀로인 것 같아 슬픈 마음이라고 했지? 토닥토닥

널 안아주마. 엄마 품에서 이 도록圖錄을 같이 보자.

너, 이 그림 본 적 있니?

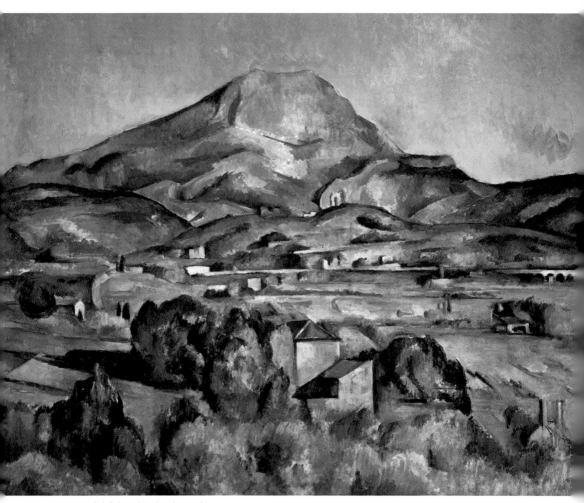

폴 세잔 〈생트 빅투아르산, 1895〉

만일 벽에 이 그림이 걸려있다면 누구의 시선도 붙잡지 못할 평범해 보이는 그림이지. 그렇지만 이 그림은 많은 과거의 전설과 미래의 신화를 품고 있는 그림이란다. 현대미술의 아버지라는 폴 세잔Paul Cezanne, 1839~1906의 〈생트 빅투아르산, 1895〉이야.

이 산은 프랑스 남부 엑상 프로방스Aix-en-Provence마을에 있어. 프랑스 남부는 따뜻하고 기후 좋기로 유명한 곳이지. 게다가 'Aix'라는 말은 '물'이라는 뜻이거든. 이곳은 옛 로마 장군인 카이우스 마리우스가 북유럽의 토이톤족을 물리친 산에 빅투아르, 즉 '빅토리'라는 이름을 붙였단다. 그러니까 물의 도시에 있는 승리의 산이라는 의미지. 거대한 바위산으로 멀리서 보면 만년설이 쌓인 것처럼 하얗게 보인다고 하는구나. 세잔은 이 산을 무척 사랑했단다. 이 산을 소재로 거의 30여 점의 작품을 남겼어. 그에겐 마음의 고향 같은 곳이었나 봐. 이 산이 아름답다고 친구인 에밀 졸라에게 여러 차례 편지에서 말하고 있으니까.

너도 에밀 졸라Emile Zola, 1840~1902를 알지? 아마 느루의 국어시험에 나오는 이름이었을걸. 19세기 말, 자연주의 문학을 확립한 프랑스의 소설가로 대표작으로는 《목로주점》, 《테레즈 라캥》 등이 있다고 배웠을 거야. 또 조금 더 나아간다면 유대인이라는 이유로 억울한 누명을 쓴 '드레퓌스 사건'에 대해 일간지 《여명》에 〈나는 고발한다〉라는 공개 격문을 보냄으로 지식인의 양심을 지킨 모랄리스트라고 말이야. 문학가 에밀 졸라와 화가 폴 세잔은 40년 지기 친구였어. 두 친구의 얘기 전에 폴 세잔의 자화상과 에밀 졸라를 그린 마네의 작품을 보겠니?

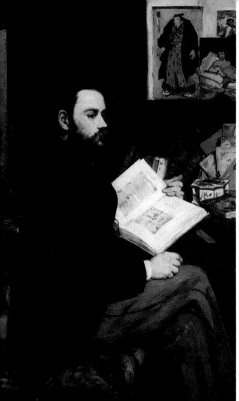

두 사람은 열두 살 때쯤인 1852년,
엑상 프로방스 지역의
부르봉 중학교College bourbon에서 만났어.
세잔은 부유한 은행가의 아들이었고
에밀은 이탈리아에서 이민 온
가난한 소년이었지.
그는 파리에서 살다
엑상 프로방스로 이사 온
덩치가 작고 소심한 아이였단다.
지독한 근시에다 말을 더듬기도 해서
또래 아이들의 놀림감이 되곤 했는데
이를 본 세잔이 에밀을 도와주었어.

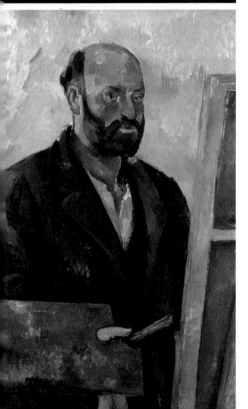

위 에두아르 마네 〈에밀 졸라의 초상, 1868〉
아래 폴 세잔 〈팔레트를 든 자화상, 1890〉

둘은 금세 친해졌어. 어린 사슴처럼 교외의 들판과 숲에서 뛰어놀았지. 프로방스의 밝은 태양 아래 세잔은 그림을 그리고 에밀은 책을 읽었구나. 이들은 서로를 영웅처럼 숭배했어. 에밀은 세잔이 그림에 대해 갖는 열정과 재능을 이해하는 친구였어. 또 세잔은 에밀에게 이렇게 말했지.

"너의 글처럼 그림을 그리고 싶어."

하지만 세잔의 아버지는 달랐단다. 세잔의 아버지는 사업가였고 은행에 투자하고 있었어. 그래서 세잔이 법률가가 되길 바라셨지. 세잔은 아버지의 뜻에 따라 법대에 입학했지만 그림을 그리고 싶었어. 그는 법전과 캔버스 사이에서 우왕좌왕하며 시간을 낭비하고 있었어. 이때, 파리로 돌아가 있던 에밀이 세잔에게 그림 그릴 것을 권유하지. 에밀의 편지는 단단한 벽에 못을 박는 망치처럼 세잔의 가슴을 쿵쿵 두들겼어.

당시 파리 미술계는 전통을 해체하는 외롭고도 의미 있는 작업들이 진행 중이었거든. '인상주의'라고 하지. 19세기 말은 용기 있는 천재들에 의해 새로운 가능성이 실험되고 있던 시기였어. 드디어 세잔은 파리로 가. 그리고 모네, 드가, 르누아르 등 인상파 화가들과 사귀게 돼. 그중 스승이자 동료였던 까미유 피사로와의 만남은 어두웠던 색채를 밝고 단순화된 표현으로 바뀌는 계기가 되었단다. 그의 상상력이 날개를 달기 시작했지.

폴 세잔 〈목가, 1870〉 폴 세잔 〈펜뒤의 집, 1873〉

느루야, 두 그림을 비교해 보면 느낌이 전혀 다르지. 피사로를 만나기 전인 위 그림 〈목가〉는 신비스럽고 어두우며 극단적인 대조, 관능적인 표현을 느낄 수 있어. 세잔은 들라크루아의 영향을 받았거든. 그래서 초기에 살인이나 강간 등 에로틱한 환상을 다룬 작품들이 많아. 하지만 피사로를 만난 후 빛에 주목하게 돼. 화면에 밝은 풍경이 머물고, 흡수되거나 부딪치고 반사하는 빛의 얼굴도 볼 수 있지. 짧고 투박한 붓질은 캔버스 위에 금박지를 구긴 듯 빛의 흔들림이 잘 표현되어 있어. 하지만 엄마가 보긴 이 작품에도 세잔의 고집이 보여. 나무조차도 그 자리에 심어놓은 것 같고 건물, 지붕, 언덕같이 움직이지 않고 단단한 것들로 화면을 구성했거든. 그는 성격적으로 순간적이거나 일시적인 장면보다 지속적이고 본질적인 것에 관심이 있었던 건 아닐까?

파리에서 화가와 작가의 길로 들어선 둘은 화단과 출판사의 냉담에도 불구하고 한결같은 우정으로 서로를 지지하고 격려했단다. 또 경쟁하고 자극했지. 하지만 살롱전에 출품 한 세잔은 연이어 거부당했어. 낙선한 횟수만큼 자존감이 추락했지. 피사로의 권유로 인상파 전시회에 참가했지만 기대만큼 주목받지 못했어. 게다가 비평가들의 혹평은 그를 절망에 빠뜨렸어. 그는 우울했고 점차 예민해졌지. 무대의 조명은 어느 순간, 에밀에게 집중되기 시작했단다. 에밀은 1867년 《테레즈 라탱》을 시작으로 1877년 발표한 《목로주점》이 대성공을 거두게 돼. 그는 살아 있는 인간을 해부대 위에 올려놓고 피부 밑에 숨겨놓은 추악함과 비참함을 펜으로 낱낱이 해부했단다. 내장에 낀 지방이 흘러나왔고, 썩은 고름이 터졌고, 가래가 쏟아졌지. 그는 가난하고 비루한 인간의 모습을 자연 그대로 드러내고 직시함으로써 인간은 나아질 수 있다고 말했어. 그는 소설가이자 이상주의자였단다.

에드가 드가 〈실내 혹은 강간, 1868~69〉 에밀 졸라의 소설 《테레즈 라캥》의 한 장면을 그린 것이라고 한다. 박찬욱 감독의 〈박쥐〉는 이 테레즈 라캥을 모티브로 한 영화다

느루야, 네가 시험에 합격한 것뿐만 아니라 놀라운 성적을 냈다는 게 엄마 너무나 자랑스럽구나. 그리고 그 성취가 어떤 고통과 수고를 견딘 건지도 안단다. 새벽, 낯선 소리에 눈을 떴지. 숨소리를 죽이고 방문을 열었을 때, 울 것 같은 표정으로 네가 서 있었지. 일곱 번째 틀렸다면서, 다 외울 때까진 잠을 잘 수 없다고 했어. 앉으면 졸릴 듯해 서서 외운다고 했지. 너는 엄마는 알 수도 없는 기호와 문자를 해독하며 자주 한숨을 쉬었고 더 자주 숨죽여 울었지. 때로는 엄마한테 화를 내었어. 왜 좀 일찍 깨워주지 않았느냐고, 왜 좀 머리가 똑똑한 아이로 낳아주지 않았느냐고 했지. 가장 안타까운 건, 네가 주저앉아 이렇게 말할 때었어.

"엄마, 난 능력이 이 것 밖에 안 되나 봐요."

아마도 이루고 싶은 목표가 있었을 것이고, 그로 인해 너 자신을 냉정하고 혹독하게 다룰 수밖에 없었을 거야.

세잔과 에밀이 그랬지. 자신들이 추구하는 방향이 분명했단다. 둘 다 쉬지 않았고, 둘 다 자신의 전부를 걸고 몰입했어. 하지만 세잔은 시대로부터 인정받지 못했고 에밀은 대가의 반열에 오르게 되었어. 에밀은 편지를 보내 끊임없이 친구를 위로했지만 세잔은 자신의 재능을 의심하고 에밀을 질투하게 되었지. 자주 다투었고 치기 어린 분노로 비아냥대었어. 천재적 재능을 갖고 있었지만 누구도 알아주지 않았던 세잔의 고뇌는 에밀과의 추억도 메꾸지 못하는 깊은 구덩이가 파이지. 느루야, 너라면 어쩔 것 같니? 만일 네게 소중한 친구인데 너보다 사회적 성취와 재능의 영향력이 비교할 수 없이 크다면 마음의 진동 없이 지금과 같은 우정을 유지할 수 있을까? 엄만 자신이 없구나.

그럼에도 불구하고 이 시기, 세잔의 그림세계는 확연히 달라지게 돼. 세잔은 도대체 무얼 보았던 것일까? 그가 그리고 싶었던 대상이 무엇이었기에 비평가들의 가혹한 평가와 오랜 친구와의 갈등 속에서도 자신의 그림세계를 포기하지 않았던 것일까? 세잔의 〈에스타크에서 바라본 마르세유만, 1885년경〉을 보자.

느루야, 네 눈 앞에 넓은 바다가 펼쳐져 있고 아주 멀리 고요한 수평선이 있다고 생각해봐. 그럼 눈 앞의 바다는 짙은 파랑일 테고 저 먼 수평선은 색이 연해져 하늘과 거의 같아지지 않겠니? 또 원근법을 적용한다면 가까운 곳의 건물은 크고 먼 곳의 건물은 하나의 소실점을 향해 비례적으로 작아지겠지? 그 생각을 하면서 이 그림을 보자. 뭔가 이상하지? 먼 바다도 아주 짙은 파랑이야. 건물은 대담한 붓질로 리듬감이 뚜렷하지. 건물은 기계적인 단순함과 면의 분할이 느껴져.

세잔은 색을 자유롭게 풀어내어 평면적 구도에 깊은 공간감을 주려했어. 소실점을 중심으로 한 르네상스식 원근법을 뛰어넘은 공간의 연출을 추구한 거야. 이것은 현대미술의 문을 연 입체파와 야수파에게 큰 영향을 주지. 또 과거의 거장들이 있는 그대로의 자연을 모방했다면 세잔은 변하고 있는 자연의 찰나를 포획하려 했어. 그래서 빠른 붓질로 새로운 빛과 시간의 명멸을 캔버스에 스케치했단다.

세잔은 전통이나 혁신의 그물에 걸리지 않았어. 오로지 자신이 가슴으로 느끼는 자연을 표현하고 싶었지. 자연에서 객관적이면서 주관적인 것, 영원하면서도 순간적인 것은 무엇일까? 영원을 잃지 않으면서도 순간을 담을 수는 없을까? 그는 색을 이용해 원근을 살리고 다양한 시점을 통해 전체를 드러내고 평면이 모여 기하학적 입체가 되는 걸 꿈꿨지. 드디어 찾은 '자신의 세계'였어. 그래서 파리뿐 아니라 미술계를 놀라게 한 '세잔의 사과'가 나온단다. 하지만 오늘은 그림만 보여줄게. 다음번에 자세히 설명해주마.

폴 세잔 〈과일 접시가 있는 정물, 1879~1880〉

자의식과 자존심이 강했지만 세잔은 에밀을 사랑했어. 자신을 알아주는 단 한 명의 친구였고 수많은 추억을 함께 나눈 자신의 일부였으니까. 그런데 30여 년 편지를 교환한 우정에 파국이 왔구나. 그건 에밀이 1886년 발표한 소설《작품, L'oeuvre》때문이란다. 소설 속 무능력하고 재능 없는 화가가 세잔을 모델로 한 것이라는 의심이었지. 소설 속 화가 클로드 랑티에는 다분히 세잔의 개성이 엿보이는 면을 가지고 있었고 스토리의 배경엔 둘의 어린 시절이 들어있었어. 에밀은 이건 문학적 장치일 뿐이라고 했지만 세잔은 우정이 조롱당했다고 생각했어. 세잔은 침착하고 냉정하게 편지를 보냈어.

"훌륭히 추억을 담아준 과거의 증인에게 고마움을 전하오. 이제 우리의 추억을 묻네. 자네와 악수하게 해주게."

둘은 이후로 만나지 않았어. 끝내 화해하지 못했구나.

느루가 아무에게도 말하지 못하는 불면의 밤을 보내고, 자신을 극단까지 몰아붙여가며 이룬 결과니 얼마나 기뻤겠니. 당연히 가까웠던 친구에게 전하고 싶었겠지. "정말 축하해. 너 힘들었지." 하는 한마디가 그리웠을 거야. 그런데 친구 중 누구도 축하한다는 소리가 없었구나. "넌 원래 잘하잖아."는 말을 듣고 느루가 느꼈을 쓸쓸함을 엄만 깊이 이해한단다. 내겐 진정한 친구가 없는 것 같다는 자조 섞인 말의 외로움도 엄마에게 스며들었구나. 다시 한번 안아줄게. 느루야, 슬퍼하지 마.

위로가 될지 모르지만 느루야, 인간은 상대적이기 때문에 그렇단다. 기차가 제 속도로 달리면 가로수가 저절로 뒤로 물러나 보이는 것처럼, 누군가 자신의 목표를 향해 다가가면 나는 뒤로 처지는 기분이 들게 되지. 네가 진정한 친구가 아니어서가 아니라 그가 진정한 자신을 알지 못해서이기 때문이야. 자신이 현대미술의 등대이자 나침반이 될 거라는 걸 세잔이 몰랐듯이 말이야.

누구든지 시간이라는 레일 위에 서지. 그 레일엔 두 대의 기차가 달릴 수 없단다. 자신의 레일 위에서 거목으로 자랄 씨를 품고 스스로의 에너지를 양분 삼아 달리는 거야. 지나는 역마다 상상하지 못할 일들이 기다리고 있을 거야. 어떨 땐 정거장에서 친구가 꽃다발을 들고 기다리겠지. 널 진심으로 축하하며 화려한 음악도 연주해줄 거야. 어떨 땐 아무도 마중 나오지 않는 쓸쓸한 역일 수도 있어. 따뜻한 포옹도 없지. 하릴없이 지는 노을을 슬프게 바라보는 일도 있을 거야. 그렇지만 다시 자신의 기차를 움직여 목적지까지 달리게 되지. 꿈을 꾸고 있는 사람이라면 말이야.

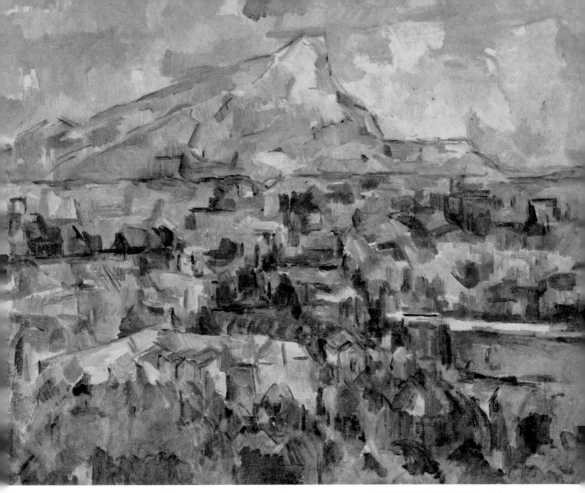

폴 세잔 〈생트 빅투아르산, 1904〉

느루야, 다시 〈생트 빅투아르산〉으로 가볼까? 세잔은 파리에 어울리지 않는 남자였어. 와인의 달콤함이 뚝뚝 떨어지는 곳에 그는 위를 소독하는 소주와 같은 사내였으니까. 무뚝뚝한 그는 고향 엑상 프로방스로 낙향한단다. 상처투성이의 세잔은 시선을 내면으로 돌리지.

"자연은 표면보다 내면에 있다."

그리고 자연의 형태가 숨기고 있는 내적 생명력을 묘사하려고 해.

위 그림을 살펴보자. 형태는 점점 단순화되었고 색은 자유롭게 훨훨 날아다니지. 삼각형으로 표현된 먼 산도 뚜렷하게 자신의 위용을 드러내고 가까운 나무들도 기죽지 않아. 서로 관계하면서 어우러들지. 전체가 녹아들면서 색채의 대비를 통해 각각이 뚜렷하게 살아나지. 중력을 이기려는 듯 가볍지만 풍경화가 주는 신비함과 내적인 운동감이 더 강렬하게 느껴져.

세잔은 홀로 견고한 자신의 세계를 구성했어. 그곳에서 삶을 마칠 때까지 자신이 추구했던 그림을 그려. 그리고 영원적이면서 순간적인 것을 찾는단다. 드디어 자연은 구, 원뿔, 원기둥으로 이루어졌다는 철학적 사유에 다다르지. 그를 환영하는 인파는 없었지만 그는 목적지에 도착했어. 친구와 동행하지 못한 외롭고 고독한 여행이었지.

느루야, 에밀은 1902년 사망했어. 시대의 양심을 거부하는 이들이 몰래 굴뚝을 막아 발생한 질식사였다고 해. "군인과 성직자 같은 겁쟁이, 위선자, 아첨꾼은 한 해에도 100만 명씩 태어난다. 그러나 잔 다르크나 에밀 졸라 같은 인물이 태어나는 데에는 5세기가 걸린다."는 위대한 인물이 죽었구나. 에밀의 사망 소식을 듣고 세잔은 사흘 내내 집 밖으로 나오지 않았어. 그는 비에 젖은 생트 빅투아르산의 넓적한 바위처럼 울었을 거야. 세기를 가로지르는 업적도 영광과 상처를 함께 할 친구가 없다면 얼마나 쓸쓸하겠니! 세잔도 1906년, 그림을 그리다 폭우를 만나 폐렴으로 사망한단다. 한때는 모든 것, 공기의 유연함과 태양의 뜨거움, 바위의 단단함을 그려내고 싶었던 세잔과 시대의 모순과 억압에 항거하며 양심의 존엄성을 대변했던 에밀의 우정은 엑상 프로방스의 하늘 아래 사라졌구나.

느루야, 너에게 거듭 진심을 담은 축하와 위로를 보낸다. 오늘 밤은 푹 자렴. 내일 아침 눈을 뜨면 너의 성취와 너의 고통을 함께 껴안는 친구의 전화를 받게 될 거야. 그리고 그 친구는 이렇게 말할 거야. "정말 축하해. 어제는 약간 샘이 났었어. 하지만 네가 얼마나 힘들게 노력했는지 알아. 너를 보며 나도 열심히 노력할게. 우린 서로가 거울이 되어 자신을 바라보게 만드는 친구니까."

그리고 언젠가 네 친구의 기쁜 소식을 듣거든 가장 아름다운 드레스와 우정이 물을 준 꽃다발을 들고 그녀의 역에서 기다리고 있어주렴.

우리 모두 최고 미인

우주의 에너지가 동글동글 뭉쳐 바깥에서 안으로 쑤욱 들어오는 것 같고, 저녁 해는 지구인들의 온기가 모여 안에서 밖으로 조금씩 흘러 나가는 것 같아. 삼투압 현상처럼 지구의 안과 밖에서 에너지의 균형을 맞춘다고 해야 할까?

느루야, 엄마는 지금 친척들과 너희들이 떠나 다소 적막한 주방 식탁에서 아침이 오는 것을 보고 있단다. 밤새 에너지를 모아 배낭을 꾸린 해가 베란다 창문을 넘었구나. 설을 잘 치렀다는 안도安堵 때문인지 어깨가 쑤시고 손목이 아프네. 피곤한데도 불구하고 이른 아침 의자에 앉은 건 일주일쯤 해외여행을 다녀올 것같이 무거워 보이는 백팩을 메고 집을 나서며 느루가 한 말 때문이란다.

"너무 많이 먹었어요. 2~3킬로는 찐 것 같아요. 나 살찌면 안 되는데."
해마다 명절이 되면 되풀이되는 장난 섞인 한숨이었지만 어제는 들려주고 싶은 말이 있었단다.

너, 이 그림 본 적 있니?

느루야, 그림을 천천히 읽어볼까? 아득한 하늘과 미니어처 같은 동물, 조화처럼 화사하고 향기로운 꽃내음이 폴폴 풍기는 전형적인 풍경화 속에 우유로 빚은 듯, 흰 피부를 가진 세 명의 여신이 서 있어. 잠자리 날개로 스

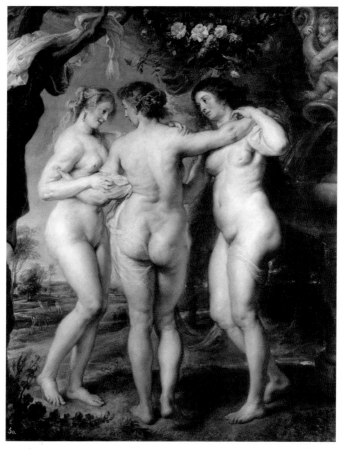

페테르 루벤스 〈삼미신, 1635년경〉

카프를 만들었나 봐. 엉덩이에 얇은 천을 걸치고 뒷모습을 보이고 있는 여신과 그녀를 중심으로 왼쪽엔 유난히 앳된 금발의 여신이, 오른쪽엔 조금은 더 성숙해 보이는 여신이 보이는구나. 바로크 시대의 대표주자, 페테르 루벤스Peter Paul Ruben, 1577~1640의 〈삼미신Three Graces, 1635년경〉이야.

삼미신은 카리테스charites라고 하는데 미美의 덕목을 의인화한 세 명의 여신이 마주 보거나 어깨에 손을 얹었거나 각자 다른 포즈로 서 있는 그림을 말한단다. 이 삼미신三美神은 제우스와 바다의 요정 에우리노메 사이의 세 딸이야. 아름다움과 우아함의 여신인 아글라이아Aglaia, 기쁨의 여신인 에우프로쉬네Euphrosyne, 풍요의 여신인 탈리아Thalia인데 신화에서 독자적인 의미를 가지기도 하고, 때로는 미의 여신인 아프로디테를 모시는 하위 여신으로서 부가적인 뜻을 나타내기도 하지.

삼미신은 그리스와 로마를 거쳐 르네상스, 바로크에 이르기까지 상징하는 의미와 위치가 조금씩 달랐어. 아마 시대가 당대의 여자들에게 부여하는 미의 덕목이나 기준이 달랐기 때문일 거야. 그림을 보니 어떠니? 루벤스의 삼미신 모두 후덕하다고 해야 할까, 아니면 육감적이라고 해야 할까, 살이 접힌 모습이 '날씬'과는 거리가 있지? 21세기인 요즘, 이런 몸매는 모델이나 미인 축에는 끼지 못했을 거야. 물론 비율도 좋고 피부도 맑지만 가슴은 더 모아져야 하고, 허리와 아랫배는 한참 가늘어야 한다고 하겠지. 홀라후프를 천 번은 해야 될지도 몰라.

루벤스의 여인들을 볼 때마다 엄마는 흐뭇해진단다. 왠지 위로받는 느

낌이 드는 건 어쩔 수 없어. 느루야, 시대마다 다양했던 미의 기준을 들여다보자. 옛 로마는 어땠을까? 2세기 경의 대리석 조각인데 그 당시 여인의 아름다움에 대해 엿볼 수 있단다.

"에게? 이게 뭐야. 죄다 미스 월드 출신들 아냐?" 하는 소리가 들리는걸. ㅎㅎ

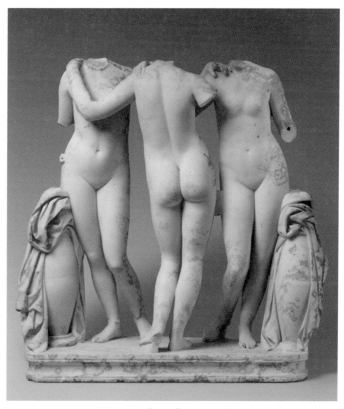

로마 〈삼미신〉 작자 미상 〈AD 2C경 로마시대 복제품〉

봉긋한 가슴과 완만하고 둥근 엉덩이, 콘트라포스토의 S라인으로 살짝 꺾은 자세, 군더더기 없는 형태에서 왠지 담백하면서도 고아한 매력이 드러나지 않니? 로마는 그리스 문화를 계승했는데 그리스가 추구했던 '이데아'의 이념을 현실에서 구현하려 했지. 그리스의 시인 헤시오도스는 삼미신을 '미, 우아, 은혜'라고 했고, 로마에 이르러서 삼미신이 의미하는 건 '사랑, 신중함, 아름다움'을 꼽았단다. 로마시대에는 화려함과 검박함이 공존했고, 특히 하얀 피부와 치아를 갖기 위해 노력했다는구나.

로마 이후 중세에는 어땠을까? 중세의 아름다움에는 신의 허락이 필요했어. 감히 피조물인 인간이 스스로의 아름다움을 논할 순 없었지. 신에게 있어 인간 육체의 아름다움은 보잘것없었고, 신은 자신의 섭리로 이룩한 위대한 자연을 사랑했어. 신은 자신의 위엄과 뜻을 전할 대리인을 원했지. 하지만 임명한 대리인들의 착취와 부도덕함은 날로 심해갔고 인간 세상에서 부르짖는 크고 작은 아우성에 신은 너무나 피로했어. 피로한 신을 가택 연금 시킨 사람들은 14세기에 이르러 인간의 시대를 알리는 종을 울렸단다. 인간 중심의 고전으로 돌아가자는 르네상스 시기야. 느루가 아는 지인知人들이 대거 무대에 오르지. 지오토를 시작으로 미켈란젤로, 라파엘로, 레오나르도 다빈치 등등……

대표적으로 산드로 보티첼리의 작품을 보자.

르네상스 시기였던 보티첼리의 〈프리마베라, 1482년경 추정〉에 있는 삼미신이야. 가리기보다 보여주려 한 듯, 투명한 시스루 패션이 아찔하구나. 9등신에 가까운 완벽한 비율, 황금빛 머리카락, 동그란 어깨, 바짝 솟은 엉덩

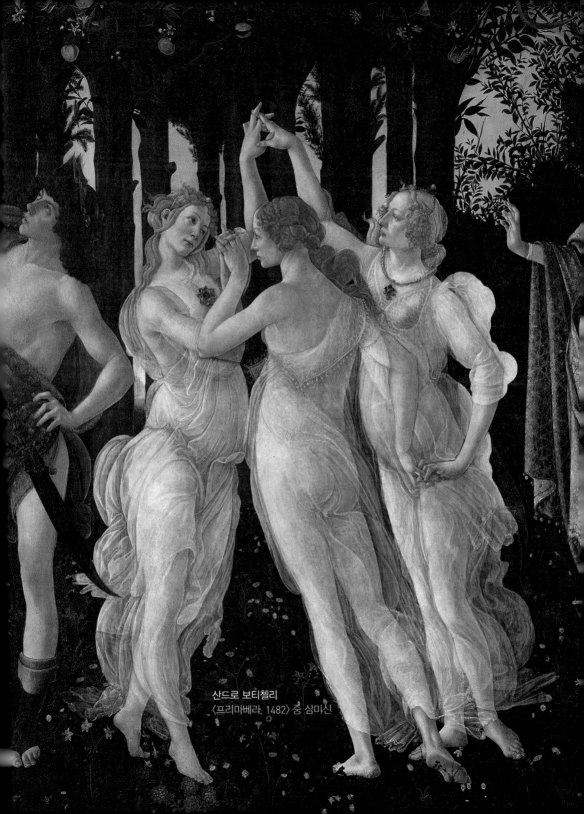

산드로 보티첼리
〈프리마베라, 1482〉 중 삼미신

이와 길고 곧은 다리, 부드럽게 휘어진 허리, 오뚝한 코와 깊은 눈은 현대의 미스 유니버스에 나가도 World Queen은 문제없을 거야. 그리고 이 시기엔 삼미신의 의미도 조금 달라졌어. '봄'을 뜻하는 '프리마베라'에서의 삼미신은 순결(순수), 사랑, 아름다움을 의미하는 것으로 변했다고 해. 미의 기준에 순결(순수)이 들어갔다는 건, 남성 중심의 사회적 규범이 강조되기 시작했다고 유추하면 무리일까?

아름다움의 기준은 근세에 이르러서 또 다른 변화를 겪지. 루카스 크라나흐의 〈삼미신, 1531〉이야.

루카스 크라나흐 〈삼미신, 1531〉

마르고 창백한 피부와 풀잎이 돋아난 듯 작은 가슴, 여린 몸매는 마치 10대 초반의 어린 여자들 같지. 크라나흐는 16세기, 근세로 넘어가는 시기의 개성 강한 화가란다. 그의 작품에는 큰 모자를 쓴 여인과 밀랍인형 같은 얼굴들이 등장해. 눈, 코, 입이 다른데도 느낌이 비슷한, 그래서 생동감은 적지만 묘한 매력이 있지. 물론 한 작가의 개성이 전체를 대변할 수는 없으니 시대의 파편 중 하나라고 이해해주겠니?

느루에게 삼미신을 다룬 작품 중 19세기의 그림 한 점도 보여줄게.

자신의 화풍을 가지려 부단히 애썼고 고전적 화법을 벗어난 인상주의라는 새로운 기류를 받아들였던 마리 브라크몽의 〈양산을 쓴 여인 또는 삼미신, 1880년경〉이야. 세 여인의 얼굴을 봐. 뭔가 반짝거리는 게 있지. 햇빛을 가리는 양산으로도 가려지지 않는 것. 호기심일까, 당당함일까, 내면에서 꿈틀거리는 생명력일까? 적어도 양산 속의 여인들에게는 금지된 것을 욕망하는 풍부한 표정이 보이지 않니?

마리는 동료화가였던 펠릭스 브라크몽과 결혼했고 한동안 열심히 작품 활동을 했지만 남편의 권위적인 태도 때문에 결국은 그림을 그만둘 수밖에 없었구나. 그래서인지 이 호기심 가득한 세 여인이 더할 나위 없이 아름답구나. 이 삼미신에게 이름을 붙여준다면 지성, 호기심, 당당함이라고 하고 싶다. 20세기 들어, 그녀들의 저 길고 주름진 치마는 '현대'라는 가위를 가진 샤넬이 무릎길이로 싹둑 잘라버렸단다. 긴치마에 갇혀 있던 그녀들의 재능이 건강한 두 다리를 드러내고 여성해방을 향해 뛰기 시작했지.

마리 브라크몽 〈양산을 쓴 여인 또는 삼미신, 1880년경〉

느루야, 명절 때 먹은 음식이 위로 가서 소화되지 않고 혹시 너의 해마뇌의 기억 저장소에 붙어서 '자기 관리를 못했다'거나, '절제력이 약하다'거나 하는 자기 비하를 하고 있지나 않은지 걱정이 돼서 말이야. 엄마는 옛사람이지만 도덕 교과서 같은 얘기를 하고 싶지는 않구나. 얼굴보다 마음이 이뻐야 한다느니, 외모보다 실력을 키워야 한다느니 하는 말은 염치없어 할 수도 없구나. 우리 사회는 '외모가 권력'이 된 지 오래니까.

다만 엄마로서의 난, 느루가 창조적으로 아름답기를 바란다. 그 아름다움은 170cm에 50kg이라는 시시껄렁한 수치로 환산되지 않는 눈부심을 갖기를 원한다. 사회가 강요하는 미의 기준이 아니고, 네이버나 구글에는 없는, 이 시대에는 살고 있지 않은 미래의 기준을 만들기를 바란다. 결코 지루하지 않은 몸매와 자기 정체성을 디자인할 수 있는 얼굴이기를 바란다. 그래서 누군가는 그 눈에서 공감을 발견하고 누군가는 그 입에서 감동을 느끼는 아름다움이길 바란다.

명절에 찐 살은 가족과 나눈 대화의 일부분이지 않니? 설이 지났으니 이제 탄력 있는 몸매와 매력적으로 드러나는 표정을 위해 열심히 운동하는 주체적인 느루이기를 원한다. 그리고, 몸무게와 상관없이 널 사랑한단다.

만드는 자화상 "셀카"

비가 오고 바람 부는 주말엔 따뜻한 집에 콕 박혀서 부침개에 막걸리를 마시자. 냉장고를 열면 김치가 있을 거야. 김치만 있어도 부침개는 뚝딱이 니까. 낭만적인 집이라면 막걸리도 있겠지. 혹시 낭만이 떨어졌다면 근처 슈퍼에서 사 오면 돼. 비 오고 바람 부는 봄날 오후, 커튼을 내린 거실의 작은 테이블에 막걸리와 부침개를 준비하고 영화를 보는 거야. 틈새 없는 창문은 세상의 바람을 막아줄 테지. 오롯이 혼자서 또 다른 세상으로 건너가 보는 거야. 다른 세상이 어디 있냐고? 흰 토끼를 따라가면 돼. 매트릭스의 토마스 앤더슨이 흰 토끼를 따라가듯 말이야.

느루도 여러 번 봤을 영화 〈매트릭스〉를 다시 한번 보았구나. 보면 볼수록 놀라운 영화야. 20년 전의 영화인데도 지금의 현실과 미래를 정확히 예측하고 있는 듯한 설정이 놀라워. 이 영화는 장 보드리야르의 《시뮬라크르와 시뮬라시옹》이라는 책을 기반으로 만들었다고 하지. 컴퓨터 프로그래머인 토마스 앤더슨이 해킹 자료 저장 디스크를 보관하던 초록색 표지의 책,

좌 영화 매트릭스의 한 장면 우 영화 매트릭스에서 나온 장 보드리야르의 《시뮬라크르와 시뮬라시옹》 책

기억나니? 영화에서는 5~6초 정도밖에 나오지 않아. 아마 감독의 복선이었겠지.

프랑스 철학자 장 보드리야르는 1981년에《시뮬라크르와 시뮬라시옹》라는 책으로 실제보다 더 실제와 같은 이미지, 아니 나아가 원본 없는 이미지가 그 자체로서 원본을 대체하고 독자성을 지니게 되는 현상을 예언했지. 그의 책은 잘 벼린 검과 같이 현대 사회의 중심을 깊이 절개했어. 깨끗하게 잘린 절단면에는 미디어가 소비하는 이미지를 통해 존재가 결정되는 거대한 문화 프레임이 숨김없이 드러났단다. 매트릭스가 가상과 현실이라는 두 세계를 축으로 진행되는 것처럼 현대사회는 미디어에 의한 가짜 이미지를 소비하고 있다고 말했지. 그리스 신화에서 꿈의 신이었던 모피어스가 앤더슨에게 두 손을 벌리며 말하잖아. 빨간약과 파란 약 중 선택하라고.

토마스 앤더슨으로 살던 그가 네오로 살게 될 다른 세상, 이미 분리되어 있는 실제 세상을 만나기 위한 선택.

느루야, 영화 〈매트릭스〉와 같은 시기가 올까? '현실세계'와 '현실세계 같은 가상세계'가 있는 걸까? 글쎄, 그건 모르겠지만 엄마가 게임을 하거나 인터넷 채팅을 하거나 글을 올리는 '온라인에서의 나'와 집에서 살림하고 쇼핑하는 '실제의 나' 사이에 거리가 있는 건 사실이야. 도대체 어떤 것이 진짜 나일까? 나는 어디에 있는 걸까? 나는 나를 어디에서 만나지? 오늘은 자신의 얼굴을 그린 자화상을 찾아보자. 옛사람들은 자신을 어떻게 보고 나타내고 인식했는지 궁금하구나.

너, 이 그림 본 적 있니?

거리에서 이 남자를 만난다면 고개를 돌리지 못할 것 같아. 눈에 얼음과 번개를 담고 있네. 꿰뚫어 보는 눈, 고집 센 코, 메두사같이 살아 움직이는 머리칼을 가졌어. 헤어숍에서 금실을 꼬아 붙임머리를 하면 저렇게 될까? 어깨에 출렁거리는 금빛 머리카락 아래엔 깃에 달린 고급스러운 모피를 여미고 있는 우아한 손가락이 보여. 고요히 앉아 있는 그는 완강하면서도 기품이 있구나. 엄마는 영화를 보고 난 뒤 소파에 나무늘보처럼 엎어져 있다 캥거루처럼 발딱 일어났단다.

이 그림은 알브레히트 뒤러Albrecht Dürer, 1471~1528의 〈자화상, 1500〉이야. 자화상self-portrait의 어원은 '끄집어내다', '밝히다'라는 뜻을 가진 라틴어

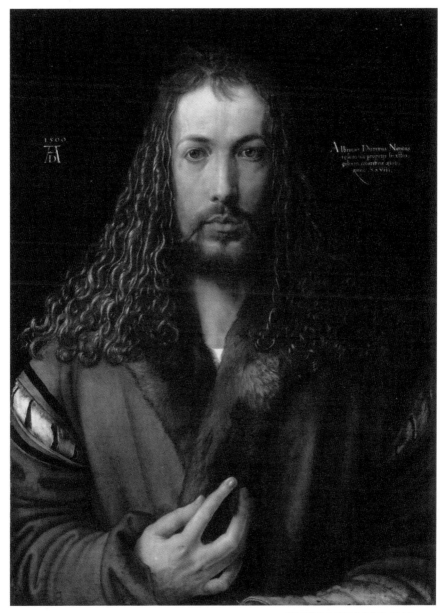

알브레히트 뒤러 〈자화상, 1500〉

에서 portrait가 나왔다고 해. 결국 자기 내면의 무엇을 끄집어내거나 밝히는 걸 의미하는 것이지. 자의식 없이는 자화상을 그릴 수 없다고 하니까. 값비싼 모피코트를 입고 정면을 응시하고 있는 그를 봐. 한낱 솜씨 좋은 기술자 취급을 받던 신분 낮은 화가가 아닌, 창조하는 예술가로서의 단단한 자의식이 배어 나와. 빛은 조심스럽게 뒤러의 이마와 손등에 떨어졌고 어두운 뒷 배경 왼쪽에 그의 로고, AD와 제작연도인 1500이라는 숫자가 그려져 있어. 오른쪽엔 "나, 뉘른베르크 출신의 알브레히트 뒤러는 28세의 나이에 불변의 색채로 자신을 그렸다."는 글귀도 보여. 마치 영화에서 페이드인fade-in, 화면이 처음에 어둡다가 점점 밝아지는 일하듯, 일렁이는 화면 위에 금박 물린 글씨가 환영처럼 떠올라. 신비하고 영적인 분위기로 주변을 압도하네.

게다가 당시 초상화에서 정면을 바라보는 자세와 좌우 대칭은 예수 그리스도의 전매특허였어. 함부로 흉내 낼 수 없었지. 그런데 그는 그런 구도를 빌려와서는 신의 아들처럼 당당하게 세상을 바라보고 있어. 뒤러는 흙으로 빚은 인간 중 만물을 창조한 신을 닮은 이가 있다면 그건 화가라고 생각했대. 대단한 자부심이지.

물론 그의 자화상이 이게 처음은 아니야. 열세 살 어린 나이에 자신의 모습을 은필 소묘로 그렸단다. 그의 첫 번째 선화線畵이자 자화상이었어. 예리한 관찰력으로 특징을 파악하고 난 후, 군더더기 없이 단번에 그렸겠지. 은필화는 지우거나 고칠 수가 없거든. 열세 살의 아이가 그렸다고는 믿어지지 않을 만큼 능숙하고 깔끔해. '탁월함'이란 이럴 때 어울리는 단어야. 또 도제 시절 그의 재능이 꽃피울 수 있도록 가르치고 격려했던 스승 미하엘 볼게무트의 모습도 보여줄게.

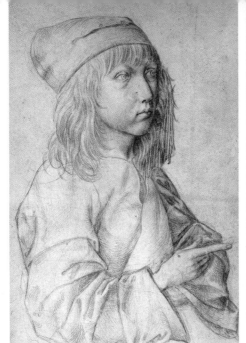

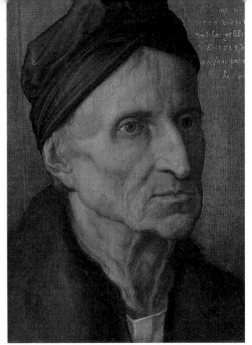

알브레히트 뒤러 〈자화상, 1484〉　　　알브레히트 뒤러 〈미하엘 볼게무트 초상, 1516〉

　　느루야, 뒤러의 아버지가 뒤러의 뛰어난 그림솜씨를 보고 미카엘 볼게 무트라는 화가이자 목판 삽화가에게 보냈다고 엄마가 말했나? 그림을 배우게 하려고 말이야. 그는 스승에게서 화가로서 갖추어야 할 기본 기법과 데생 등을 착실히 배웠단다. 뒤러가 그린 스승의 모습을 보렴. 인간의 욕망이나 정념이나 비루함을 모두 걸러낸 뒤, 신실하고 깊은 내면만을 남긴 모습 아니니? 삶에 꼭 필요한 것만 남아 있는 것 같은 얼굴이야. 뒤러는 스승을 존경하고 따랐지. 스승이 세상을 떠난 뒤 "그는 82년을 살았으며 1519년 해가 뜨기 전 성 안나의 날에 세상을 하직했다."는 문장을 오른쪽 위에 삽입하고 스승님을 애도했어.

뒤러는 틀니와 보청기를 낀 늙은 중세가 아침밥을 먹고 뛰어오는 유년의 르네상스에 바통을 넘겨주던 시기의 사람이란다. 오랜 겨울이 지나고 싱그러운 물이 차오르는 봄과 같은 시기였지. 레오나르도 다빈치의 이름이 바람을 타고 알프스 산맥을 넘어오고 수채화와 풍경화가 등장하고 납작하고 지루한 캔버스에 원근법이라는 환각제가 투여되던 시기야.

요즘도 선진학문을 배우기 위해 유학을 가잖아. 고대 그리스와 로마의 그림과 조각, 문화가 보존되어 있던 이탈리아는 당시 여러 개의 크고 작은 공국으로 나뉘어 있었어. 각 통치령마다 자국의 우월성을 드러내기 위해

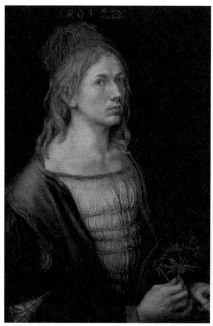

알브레히트 뒤러 〈자화상, 1493〉

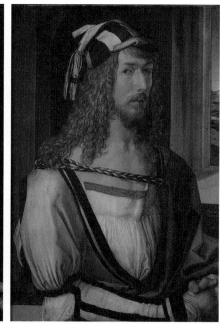

알브레히트 뒤러 〈자화상, 1498〉

예술가에 대한 대대적인 후원이 있었단다. 그래서 당시 이탈리아의 미술은 인형 안에 또 다른 작은 인형이 계속 나오는 '마트료시카' 같았어. 비슷했지만 같은 건 하나도 없었지. 그는 두 차례의 베네치아 여행을 통해 원근법을 비롯한 르네상스의 세례를 받지. 선을 통해 양감이나 명암을 표현하는 기법이라든지 색채가 주는 강력한 힘을 통찰력 있게 보고 배워. 그의 탐구는 《인체 비례론》이라는 책의 탄생과 더불어 북유럽 회화의 성장과 판화의 저변을 확대하는 동력이 된단다. 역사에서 보면 여행을 통한 성장과 성숙에 도달한 예가 많아. 젊은 사람들에게 여행할 수 있는 기회가 많아졌으면 좋겠구나.

왼쪽 자화상은 스무 살 즈음의 그가 도제 생활을 마치고 유럽의 여러 곳을 여행하던 중에 그려 고향집으로 보낸 작품이야. 당시 부모님이 신붓감을 정하셨거든. 양가의 혼담이 오가던 중이라 약혼녀에게 그려준 것인지도 모르겠어. 독일 시인 괴테가 지금으로 치면 뒤러의 덕후였다고 할까? 열성 팬이었는데 괴테가 뒤러의 그림을 꼼꼼히 살피던 중, 이 그림에서 뒤러가 들고 있는 꽃이 부부의 애정을 상징하는 '에린지움'이라는 것을 알아냈다고 하는구나. 1494년 오순절, 여행에서 돌아온 뒤러는 명망 있는 뉘르베르크 상인의 딸인 아그네스 프레이와 결혼해. 그녀는 순종적이고 선한 여인이었지만 뒤러의 예민하고 섬세한 신경, 지적인 에너지를 담지는 못했던 모양이야. 평생 자녀가 없어서인지 이러저러한 설이 있더라.

오른쪽 장갑을 낀 자화상은 1498년, 그가 남유럽을 돌아다니며 피렌체나 베네치아풍의 그림을 공부하고 있을 때 그린 작품이야. 창 너머에 의도

적으로 알프스 풍경을 넣은 듯 보이고 당시 유행하던 줄무늬 모자에 흰 장갑을 꼈어. 자신감 넘치는 포즈와 당당한 얼굴도 시선을 사로잡지만 그의 옷차림을 보면 요즘 아이돌이 무색할 만큼 세련되고 유니크하지 않니? 그는 의식에 있어서나 패션에 있어서나 심미안이 뛰어났던 것 같아.

그런데 느루야, 화가들은 왜 자화상을 그렸을까? 자신의 얼굴이니 다른 사람에게 판매를 할 수 있는 것도 아니고, 누가 주문을 넣은 것도 아닌데 말이야. 카메라가 없던 시절, 자의식이 강한 화가들은 다양한 방법으로 자신의 얼굴을 그렸어. 하지만 처음부터 드러내놓고 그리진 못했단다. 주문받은 그림에 아주 정교하게 끼워 놓거나 역사적 인물을 자신의 얼굴로 바꾸어 그려 놓는 방법을 썼어. 대표적인 작품이 라파엘로의 〈아테네 학당〉이지만 설명이 길어질 염려가 있으니 오늘은 이 두 그림을 보자. 얀 반 에이크 작품인 〈아르놀피니 부부의 초상, 1434〉에는 뒤 거울에 얀 반 에이크라는 화가의 모습이 비치고, 산드로 보티첼리의 작품 〈동방박사의 경배, 1475~1476〉에는 다들 갓 태어난 예수에 정신이 팔린 사이, 오른쪽 구석에 산드로 보티첼리가 자신의 모습을 그려놓았단다.

그럼 자신의 모습을 그렸던 많은 화가 중 뒤러의 자화상은 왜 유명할까? 뒤러는 처음으로 자신을 드러내고 홍보하는 수단으로써 자화상을 그렸단다. 그는 "나는 세상을 창조하는 예술가예요." 하는 일종의 자부심 강한 그림 명함을 제작했던 거야. 그건 느루가 셀피를 찍는 마음과 비슷해. 느루가 자랑스러운 일이 있거나, 친구와 일상을 공유하거나, 자신을 돋보이고 싶을 때, 셀피를 SNS에 올리는 것과 같지.

위. 좌 **얀 반 에이크** 〈아르놀피니 부부의 초상〉 중 거울 속 모습 / 위. 우 그림 속 보티첼리 모습
아래. 좌 **얀 반 에이크** 〈아르놀피나 부부의 초상〉 /아래. 우 **산드로 보티첼리** 〈동방박사의 경배〉

셀카를 찍는 모습을 흔하게 봐. 남녀노소를 불문하고 정말 많더구나. 한쪽에선 자기 과시나 허영심, 나르시시즘 등으로 곱지 않은 시선을 보내기도 하지만 엄마의 생각은 조금 다르단다. 자기 과시보다는 존재 증명, 허영심보다는 외로움, 나르시시즘보다는 생존전략이라고 보여. 나를 인식하는

상대의 존재가 없다면 나는 있는 걸까, 없는 걸까? 사회적 사망, 또는 왕따라고 일컬어지는 현상을 보면 인식이 없다면 존재도 없는 것으로 여겨져. 광고가 없다면 상품도 없다는 말처럼 말이야. 나의 일상을 SNS에 계속 업로드하는 건, "내가 여기 있어요." 하는 존재의 외침이 아닌가 싶어.

현대는 자신을 드러내는 시대지. 자신의 존재가치가 '안씨 문성공파 11대손'이라는 누구누구의 후손이나 아들로서 인정받는 시대는 지났으니까. 전통은 존재를 보호해주지 못했지. 아니, 존재가 전통의 보호를 바라지 않았어. 왜냐하면 그건 집단적 의미가 강했거든. 문성공파 11대손은 나 하나가 아니니까. 근대가 낳은 여러 가지 중에 '개인'은 예상치 못했던 혼외자야. 사람은 신의 자식이거나(신민), 왕의 자식(백성)이거나 그도 아니면 공화국의 자식(국민)이어야 했는데 어느 날 '세상에 유일한 존재로서의 나'라는, 집단을 초월해 모든 것의 기본이 되는 자의식의 씨앗이 뿌려졌어. 교육과 산업 발달이 가져온 깨우침이었지. 이제 개인은 각자의 가치를 각자의 방법으로 실현하려 노력하게 되지.

지금으로부터 약 500년 전인 1509년에 뒤러가 자신의 존재를 드러낸 그림 한 점을 보자.

타인을 의식하지 않아. 그는 자신을 바라보고 있어. 마치 앞에 거울이 있는 양, 몸을 약간 구부려 자신을 샅샅이 관찰하고 있지. 긴 머리는 헤어 네트로 묶고 어깨와 가슴으로 이어지는 단단한 근육, 접힌 옆구리의 긴장, 늘어진 음낭의 탄력, 허벅지와 빛이 비치는 슬개골까지 가감 없이 기록하고

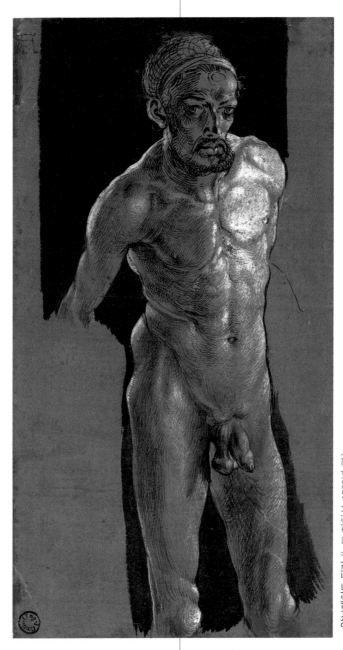

알브레히트 뒤러 〈누드 자화상, 1503년 경.〉

있어. 가늘고 길쭉한 몸이면서도 힘이 느껴져. 이 그림에서는 그의 나르시시즘이 보이는구나. 그는 아마 모눈종이에 뼈와 근육과 장기의 길이와 무게를 빠짐없이 기록하며 자신의 정신과 존재가치가 몇 kg인지도 확인했을 거야.

자화상과는 다르게 셀카가 허영심이나 나르시시즘을 조장한다는 비판은 아마도 자신의 모습 그대로가 아닌 사진이 갖는 기술을 이용해 자신을 더 매력적으로 보이게 만드는 조작이나 환영에 대한 거부감일지도 모르겠다. 정밀한 에디팅의 결과로 전혀 다른 '나'가 나오는 인생 샷을 건지기도 하니까. '득템했다'라고 하잖아. 하지만 옛 화가들도 형태나 구도, 색이나 음영 등을 이용, 자신이 원하는 이미지로 각색한 것도 엄연한 사실이란다. 사람이 실제 자신의 모습보다 더 나은 모습으로 세상에 보이길 원하는 건 본능이 아닐까 싶다. 느루야, 셀카로 대변되는 사회현상에 대한 엄마의 노파심은 다른 데 있어.

쉽게 성형을 예로 들어보자. 우린 모두 아름답길 원하지. 느루도 느루가 원하는 아름다운 이미지로 성형을 했어. 무척 만족스러워. 그럼 이제 어떻게 하지? 과거 불만스러웠던 자신의 사진은 없애기 시작할 거야. 자신이 아니라고 부정하게 되는 거지. 만들어진 이미지는 실제 나로부터 출발했지만 이제 이미지 즉, '성형 후의 나'는 실제에서 독립된 '나'가 되지. 복제물이 원본을 대체하게 돼. 아까 말한 장 보드리야르라는 학자가 진단한 현대사회지. 현대를 하이퍼 리얼리티의 세계라고 하지. 실제보다 더 실제 같은, 원본보다 더 원본 같은 복제물의 시대라고 말이야. 현대는 일상에서의 현실

영화 〈조작된 도시〉에서 게임 속 뛰어난 영웅인 권유 　　현실에서 평범한 백수인 권유

과 가상의 경계가 갈수록 모호해지고 불분명해지고 있어.

　　그러니 현대인들이 가상의 SNS에서 자신의 이미지를 유지하려고존재를 증명하려고, 아니면 '좋아요'와 같은 인정과 공감을 얻으려고 노력하는 건 당연하지. 생존을 위해 더 환상적인 이미지로의 업그레이드가 필수적일 수도 있어. 갈수록 알맹이보다 포장된 이미지가 중요해지는 사회에서 그것이 얼마나 절박한 것인지도 느낀단다. 다만 그 노력의 부작용으로 현실을 왜곡하거나 방치하게 될까 걱정하는 거야. '실제의 나'와 '만들어진 나' 사이에서 자신의 존재를 잃어버릴까 우려하는 거야.

　　자신을 다소 멋지게 표현하는 '셀카' 정도를 가지고 너무 비약하거나 지

나친 우려라고? 그럴 수도 있어. 하지만 혹시 SNS에 있는 자신보다 실제의 모습이 초라하다고 느껴 타인과 만나는 걸 두려워하는 건 아닐까? 내밀한 자신을 솔직하게 드러낼 수 없어 점점 더 외로워지는 건 아닐까? 상처받을까 겁나기 때문에 직접 만나고 부딪치기보다 인터넷 검색하듯 상대방에게 피상적으로 접근하는 건 아닐까? 너희들의 "썸 탄다"라고 하는 말이 엄마에겐 때로 그렇게 들려. 그래서 불안할 때가 있단다. 서로 만나고 겪으면서, 싸우고 화해하며, 이해하고 알아가는 과정을 생략하고 온라인상의 이미지

알브레히트 뒤러 〈자화상, 1521〉

로 문자를 주고받는 걸 친구로 여기는 건 너무나 허약하고 부실한 관계라고 말해주고 싶구나. 아무런 방책도 없이 걱정만 하고 있는 엄마의, 아니면 기성세대의 노파심을 이해해주렴.

그는 우아한 것들을 사랑했어. 명예와 품위, 지식, 고급스러움, 음악과 예술을 연모했지. 생명을 사랑했고 저속함을 혐오했어. 그는 윤기 나는 옷과 비싼 장신구를 사는 데 돈을 아끼지 않았어. 그에게 있어 화가란 신의 환상을 옮기는 메신저였으므로 아름답고 고귀해야 했지.

화가로서 자신에 대한 무한 자부심을 갖고 자신을 홍보하고 선전했던 천재가 남긴 자화상은 우리에게 이렇게 말하는 것은 아닐까?

"존재의 증명은 타인의 시선과 '좋아요'보다 자신에 대한 존중과 믿음에서 시작해야 한다. 현실의 자신을 인정하고 격려하고 믿어야 한다."라고 말이야. '남이 규정한 만들어진 너'로 살지, '네가 살고 싶은 실재의 너 자신으로 살지'는 네가 선택하는 거란다. 네가 허락하지 않는 한 어느 누구도 널 열등하게 만들 순 없어.

느루야, 턱을 깎고 볼을 세운 보정으로 얼굴이 조막만 해진 셀피도 예뻐. 작은 눈이 너무 고민이라면 외과적인 도움을 받아도 괜찮아. 음식에 약간의 다시다는 풍미를 돋워주는 것처럼 그건 존재의 여분에 뿌리는 환상의 금가루지. 다만 빛나는 그 알맹이에 지치지 않는 생명력이, 작은 재능도 소홀히 여기지 않는 자부심이, 뻔뻔하리만치 세상에 대해 저돌적인 당당함이 있는 '자아'가 옹골차게 들어있도록 노력하자.

셀피보다 아름다운 자화상을 그려보렴. 말하는 대로 이루어지는 주문을 외워보자.

Abracadabra(아브라카다브라)!
Abracadabra(아브라카다브라)!

별은 수척해지지 않아

소리를 굴려 둥그렇게 입을 모아 가만 불러본다. "느루야~ 느루야~"

엄마가 부르면 어린 느루는 연잎에 물방울 구르는 목소리로 "네에~" 하고 대답했지. 그럼 이제 막 세수를 한 맑은 세상이 엄마의 가슴으로 쑥 들어왔어. 아름다운 세상이었고 살 만한 세상이었지. 방실거리는 너의 웃음, 호기심 가득한 너의 목소리 하나로 대기가 팽팽하고 충만해졌어. 시금치를 먹은 뽀빠이처럼 세상을 살아갈 힘이 불끈 솟았단다. 엄마에겐 네가 그런 존재였구나! 이 그림처럼 말이야.

이제 막 여린 싹이 돋은 너였지. 달팽이랑 보드라운 흙을 나눠 갖고 행복해하는 욕심 없는 너였지. 작은 화분이 답답해 고개를 쑥 내밀며 넓은 세상의 공기를 맡아보려는 너였지. 무지개가 뜨는 저 너머를 향해 달릴 준비를 하는 너였지. 그래, 이 그림처럼 말이야.

너, 이 그림 본 적 있니?

초록 담쟁이 〈나는 자라서〉

초록 담쟁이님의 작품 〈나는 자라서〉처럼 엄만 널 창가에 올려놓고 햇빛을 향해 하루 종일 방향을 틀어주어야 할 것 같은 마음이 들었구나. 물조리개의 구멍을 조절해 적당하고 알맞게 물을 주어야 할 것 같은 마음, 밤이 되면 달님에게 얼굴을 보여주어야 할 것 같은 책임을 느꼈단다. 이유는 알 수 없지만 말이야. 모든 엄마가 그렇듯이 나도 그냥 "엄마"여서 그랬던 것 같아. 네가 말한 대로 엄마는 느루의 '대장 수호천사'니까.

그런데 어제, 난 "엄마로서" 한편으로는 몹시 부끄러웠고, 또 한편으로는 다행스러움에 안도했던 일이 있었단다. 아직도 맘이 추슬러지지 않아. 느루야, 엄마 얘기 들어볼래?

모임이 있었어. 우리 도시에 대학이 있잖아. 이 대학에 재학 중인 학생 중 형편이 어려운 학생에게 행사나 모금을 통해 장학금을 보조하자는 취지의 모임이었어. 요즘 아르바이트도 구하기 어려워 학비가 걱정인 아이들이 많다고 하더라. 모임 구성원들은 이 사회가 더 따뜻해져야 한다고 생각하고 힘을 보태시려는 분들이란다. 고맙고 자랑스러운 분들이지. 여덟 분이 었는데 지역사회 활동이 활발한 사모師母들이야.

경제적으로 가뜩이나 어려운 시기라 방법을 의논하고 저녁식사를 위해 음식점엘 갔어. 미리 예약을 하지 못했고 거리두기 때문에 자리를 비우다 보니 통로 쪽 테이블 밖에 남지 않았더구나. 7시쯤이라 사람이 많아 식탁을 차리는 청년이 분주히 오갔지. 너무 서둘러서였을까? 청년이 식탁 가장자리에 국그릇을 놓았네. 마침 통로 옆을 뛰어오던 꼬마가 테이블을 툭 건드렸

어. 앉아 있던 엄마의 치마 위로 미역국이 쏟아져버렸어. 얼마나 당황했는지……. 서둘러 냅킨을 가져오고 화장실로 달려가고 어찌어찌 사태는 수습했어. 꼬마의 어머니가 다가와 연신 죄송하다고 했지. 하지만 치마만이 아니라 분위기까지 엉망이 되어버려 엄마는 말로는 "괜찮다"라고 했지만 '식당에서 아이가 뛰는 걸 내버려 두다니' 하는 불만스러운 마음이 있었단다.

그런데 한참 식사를 하고 있는 우리에게 그 꼬마가 양손에 뭔가를 잔뜩 움켜쥐고 오지 않겠니? 테이블 위로 펼친 양손에서 꿈틀이 젤리가 꿈틀꿈틀 떨어졌어. "아줌마, 죄송해요. 제가 이거 드릴게요. 엄청 맛있는 거예요. 다 가지세요." 하는 거야. 세상에! 어찌나 귀엽던지! 천진한 꼬마의 모습에 엄만 아까의 불만이 여름날 아이스크림 녹듯 다 녹아버렸단다. 꼬마는 끈적거리는 손을 바지에 쓱쓱 문지르더니 씩씩하게 뒤돌아 또 뛰어갔어. 엄만 그 순간, 아이의 실수에 너그럽지 못했던 자신이 부끄럽더라. 엄마도 느루를 무수한 타인의 배려 속에 키웠다는 걸 벌써 잊었구나 싶었어.

느루가 여섯 살 때쯤인가, 엄마가 회사 서류를 집으로 가져왔지. 이미 상사의 결재가 끝난 서류였는데 첨부문서가 필요했거든. 네가 잠들기를 기다려 사무실에서 못다 한 일을 마치려 했지. 분명 너를 토닥이며 재웠었는데 깜빡 엄마가 먼저 잠들었던 모양이야. 일어나 기겁을 했지. 본부장님 사인이 있는 결재 서류에 〈우리들만의 스케치북〉에 있는 왕관 쓴 공주님이 세 분이나 손을 잡고 있지 뭐야. 그것도 색색 크레용으로 곱게 색칠까지 해서 말이야. 이걸 본사로 보낼 수도 없고, 그렇다고 서류를 잃어버렸다고 할 수도 없어서 재결재를 위해 본부장님께 들고 갔어. 엄하시기가 '냉동고에 있

초록 담쟁이 〈우리들만의 스케치북〉

는 얼음이 제 알아서 깨진다'는 소문이 있을 정도의 깐깐한 본부장님이셨
는데 팔이 가늘고 멋진 드레스를 입은 공주님들을 한참 바라보시더니 말씀
하시더구나.

"따님이 나중 멋진 화가가 되겠어요."

넌 화가가 되지 않았고 아직 무엇도 되지 않았지만 만일 네가 화가가 된
다면 그건 본부장님의 너그러운 유머 때문이겠지.

이런 일도 있었어. 아빠가 출장 간 저녁, 유난히 늦은 퇴근에 종종거리며 집에 도착했더니 느루도, 오빠도 없었어. 심장이 덜컥 내려앉았지. 아파트 지하 주차장을 뒤져봐도, 학교 앞 문방구를 가봐도, 놀이터와 공원까지를 숨이 턱에 닿게 뛰어다녀도 없었어. 엄만 미칠 것 같았어. 간신히 불 꺼진 관리실에 붙어 있던 관리소장님 전화번호를 발견했어. 밤 열한 시가 넘은 아파트에 너희를 찾는 안내방송을 했지.

조금 이따 젊은 아주머니 한 분이 오시더니 아이가 집에 있으니 따라오라고 하시는 거야. 너희는 쌕쌕 잠들어 있더라. 당신 아이가 함께 인형 놀이할 친구라며 집으로 데리고 왔대. 부모님이 늦게 오신다고 해 저녁을 먹였더니 곤히 자더라고 하셨어. 주소나 전화번호를 모르는데 깨워도 일어나지 않아 데려다주지 못했노라며 오히려 미안해하셨지. 눈물 콧물 범벅에 정신이 반쯤 나간 엄마는 젊은 아주머니에게도, 한밤중 운동복 바람에 슬리퍼를 끌고 허겁지겁 달려오신 관리소장님께도 변변한 감사 인사조차 못 드렸구나.

느루야,
누구도 혼자 크진 않는단다.
장석주 시인이
〈대추 한 알〉이라는 시에서
이렇게 말했지.

100

초록 담쟁이 〈엄마놀이〉

저게 저절로 붉어질 리는 없다

저 안에 태풍 몇 개

저 안에 천둥 몇 개

저 안에 벼락 몇 개

저게 저 혼자 둥글어질 리는 없다

저 안에 무서리 내리는 몇 밤

저 안에 땡볕 두어 달

저 안에 초승달 몇 낱

대추 한 알도 이러할 진대 하물며 사람이 크는 일임에랴. 하나의 건강한 생명을 키우는 일은 마을 전체가 필요하다고 했거든. 느루의 스물다섯은 저절로 된 것이 아니야. 귀가가 늦은 부모로 인해 저녁을 굶을까 염려한 선한 이웃, 사회의 엄마들이 키우고 채운 스물다섯이지.

　꼬마의 애교로 분위기가 화기애애 해진 우리는 장학금을 모을 방법에 대해 좀 더 다양한 의견들을 제시했구나. 그중, 한 분이 알고 지내는 학생이 미대 재학 중이고 또 음악 동아리 활동을 하는 친구들과 공연과 전시를 겸한 행사를 준비하고 있다는 거야. 그 공연을 지원하면 어떠냐는 의견을 내셨어. 엄만 사회적 거리두기 시행 중이니 밀폐된 실내 공간보다 로데오 거리를 추천했지. 또 이런 뜻에 동참하시는 분들에게 연주 공연 티켓을 판매하면 더 큰 금액을 모금할 수 있지 않을까 하는 의견도 제시했어. 사회의 선배들이 아직 성장하는 학생들을 지원하는 일종의 공공 장학금이 되지 않을까 싶었거든. 오신 분들에게 전시된 작품을 판매할 수 있다면 더욱 좋겠지. 학생들에게 자신의 작품이 팔렸을 때 갖는 자신감도 주고 말이야.

　우린 약간 들떴단다. 한참 얘기가 오가는 중이었는데 우리 테이블에 주머니가 잔뜩 달린 등산용 조끼를 입은 청년이 다가왔어. 스물이 갓 넘었을까? 김이 담긴 커다란 비닐 백을 왼팔에 걸고 오른손엔 잘라놓은 김을 들고 다가와 시식을 권하더구나. 우린 머쓱했어. 청년이 세 봉지에 오천 원이라고 손가락을 들기 무섭게 사장님이 오시더니 이곳에서 판매는 금한다고 말씀하셨어. 청년은 고개를 끄덕이더니 마스크를 올려 쓰고 나갔지. 순간 짧게 깎아 파르스름한 뒷머리가 엄마의 눈을 서늘하게 베더구나. 대학생

정도의 나이일 텐데……. 이야기의 흐름이 끊긴 틈을 타 몇 분은 화장실로 가시고, 몇 분은 핸드폰 통화와 문자 확인을 서둘렀지.

초록 담쟁이 〈마을 버스 정류장〉

모임을 마치고 엄마와 집 방향이 같다는 그분의 차를 탔단다. 음식점이 즐비해 유난히 주차가 힘든 곳이기도 했고, 쉬엄쉬엄 걸을 만한 거리여서 차를 두고 갔었거든. 앞 좌석에 앉아 안전벨트를 매려 시선을 돌리다 보니 뒷좌석 한 가득 검은 봉지가 있지 않겠니? 순간 '김'이구나 싶었어. 난 눈으로 물어보았지. 그분은 실눈을 만들며 웃었어. 그리고 지나가듯 가볍게 이렇게 말씀하시더구나.

"그 청년에게도 우리의 장학금이 필요한 듯싶어서요."

자리에 앉아 있던 우리나 서둘러 청년을 내보낸 사장님이 민망하지 않도록 화장실을 다녀온다는 말로 살그머니 나가 그에게 김을 구입했을 모습이 떠올랐어. 그것만으로도 가슴에 훈훈한 바람이 분다. 김을 팔던 청년은 이분의 따뜻한 마음을 느꼈을까? 그냥 생각보다 많은 양의 김을 팔았다는 안도만이 있었을까? 그건 모르겠어. 사회는 복잡해졌고 선한 행동이 선한 결과를 낳거나 악한 행동이 꼭 악한 결과로 직결되는 것도 아니니까. 이제는 알 수 없는 것이 너무 많아졌어. 하지만 세상 어느 구석엔 대가 없이 선한 행동을 하는 사람이 있고, 내 자녀가 아니어도 애정을 쏟는 '사회의 엄마'가 있다는 사실이 엄마를 행복하게 해.

저 그림 보이니? 〈못난이 삼 형제〉야. 엄마가 자랄 때, 거의 대부분 집의 장롱 위나 흑백텔레비전 위에 저 못난이 삼 형제가 있었단다. 늘 웃는 '헤~보'랑, 늘 우는 '울보'랑, 늘 찡그리는 '심술보'가 나란히 앉아 있었어. 내가 기쁠 땐 '헤~보'가 친구 같고, 내가 슬플 땐 '울보'가 위로해주는 것 같고, 내가 화날 땐 '심술보'에게 말하곤 했지. 모두 하나였어. 표정은 달랐지만 형제임을 의심하지 않았지.

아무런 부족함 없이 맘껏 상상을 펼칠 수 있는 스무 살과, 늘 한계에 직면하며 자신의 초라함과 싸우는 스무 살과, 이미 더 이상의 희망도 없을 것 같이 무참한 스무 살이 '못난이 삼 형제'처럼 똑같이 미래의 주인공이라는 사실을 알까? 엄마에게 느루가 그렇듯이, 누군가에게는 자신이 세상을 살

위 초록 담쟁이 〈못난이 삼 형제〉
뒤 초록 담쟁이 〈별 따는 소녀〉

아갈 힘이 되는 존재라는 사실을 알고 있을까? 또 그런 수많은 못난이 삼
형제에게, 그분처럼 나도 넓은 의미의 엄마가 될 수 있을까?

밤이 왔구나. 소녀의 양동이 가득 별들이 찬란하게 빛나네. 날이 새기
전, 별을 따는 저 소녀가, 드리운 낚싯줄을 타고 외롭고 가난한 젊음에게
찾아갔으면 좋겠구나. 쓸쓸한 창을 "똑똑" 두드리고 황홀한 별들을 선물했
으면 좋겠구나. 그리고 이 땅의 모든 아이들의 수호천사인 엄마들의 이 말
을 전해주었으면.

"별은 수척해지지 않아.
너는 귀하고 빛나는 별이야."

실수를 실패로 만들지 않기

시험을 마친 느루가 뒷좌석에 앉아 아무 말도 안 하고 있을 때, 금방 느낄 수 있었어. 울고 있구나! 무안할까 봐 엄만 앞만 바라보고 운전했어. 오른쪽 차창으로 5월의 마지막 햇빛이 한강으로 퐁당퐁당 빠지고 있었고, 자연의 싱그러운 숨소리가 들렸지. 살짝 백미러로 너의 모습을 훔쳐보았어. 질끈 묶은 머리, 화장기 없이 피곤한 얼굴, 검은색 라운드 티가 보였지. 그리고 고양이 앞에 웅크린 생쥐처럼 세상 앞에 주눅 든 어깨도 보였지. 세상은 《네 안에 잠든 거인을 깨워라》라고 말하고 TV에선 《이기는 심리학》이 있다고 광고하는데 우리 안엔 난쟁이가 숨어있는 걸까? 이십 대나 오십 대나 똑같이 사회는 난공불락의 요새 같고, 우린 기껏 나무로 만든 새총을 들고 거인과 마주 선 기분이야. 엄마도 요즘 고개 숙일 일이 많아서인지 참 초라하네.

느루야, 위로가 될지 모르겠다만 이럴 땐 초콜릿이 최고야. 초콜릿 사 줄게. 집에 돌아가는 동안, 단것 먹으면서 잠깐 시험은 잊고 다른 얘기하자.

네가 교환학생으로 있던 네덜란드에 엄마가 찾아갔던 거 생각난다. 그때, 넌 이국의 낯선 환경과 언어에 적응하는 시기였고, 또 어려운 시험이 기다리고 있었지. 긴장의 연속이었어. 그래서 우린 네 시험 끝나면 방학 기간을 이용해 유럽 박물관과 미술관 여행을 계획했었잖아. 먼저 암스테르담에 있는 '반 고흐 미술관'을 돌아보았지.

우리가 아는 그의 삶은 마릴린 먼로의 삶처럼 책장마다, 미디어마다 넘쳐나고 있어서 우린 그를 상품처럼 소비하지. 미술관 클로징 타임인 5시는 화가로서의 그를 온전히 만나기엔 부족한 시간이었어. 그는 잰걸음으로 많은 말들을 했지만 엄마의 짧고 부실한 다리는 그의 그림자를 쫓기에 바빴지. 또 그의 회화적 언어에 대한 이해가 부족해 어떤 작품 앞에선 한참을 서 있어야 했어. 그러고서야 알았지. 그는 엄마가 닿지 못할 곳에 깊은 슬픔을 두었다는 걸. 잠깐 '반 고흐 미술관'에서 보았던 작품 하나 볼까?

너, 이 그림 기억나지?

폴 고갱이 그린
〈해바라기를 그린
반 고흐, 1888〉야.

폴 고갱
〈해바라기를 그린 반 고흐, 1888〉

당시 아를Arles에서 함께 생활하던 폴 고갱Paul Gauguin, 1848~1903이 그려준 그림이지. 그림 속 반 고흐는 노숙인 분위기야. 얼굴은 어벙한 표정에 누렇게 떴고, 칙칙하고 바랜 옷을 입고 가느다란 붓으로 캔버스 앞에 앉아 있어. 반 고흐를 상징하는 해바라기는 시들었구나. 게다가 위에서 내려다 보듯 낮잡아 그렸어. 반 고흐는 이 그림을 보고 자신을 조롱했다며 고갱에게 화를 냈단다. 테오에게 보내는 편지에도 "그가 날 싫어하는 게 틀림없어. 날 원숭이처럼 그려놓았다고." 했거든. 느루가 보기에 어떠니? 만일 친구가 느루를 이렇게 그렸다면 느루의 마음속에 "쟤가 날 형편없이 보는구나." 하지 않았겠니?

반 고흐는 화가들의 공동체를 꿈꾸었어. 함께 들판에 나가 그림을 그리고, 밤새워 토론도 하고, 벗들이 모여 서로의 창작열을 불태우고 싶어 했지. 그는 관계에 대한 온도가 높고 섬세한 사람이었단다. 그는 그가 아는 모든 화가들에게 공동작업을 하자는 편지를 써 보냈어. 그 제안에 폴 고갱만 응했지. 1888년, 고갱은 빈센트 반 고흐Vincent van Gogh, 1853~1890 와 함께 작업하려고 아를로 내려와. 물론 이 제안을 수락한 이면엔 반 고흐의 동생 테오가 화상畵商으로 있었기 때문이었을 거야. 생활비를 대주고 그림을 팔아 줄 화상이 있으니까. 하지만 고갱은 반 고흐와는 성격이 달랐어. 뿌리내린 토양 자체가 극과 극이었단다. 고갱이 그린 자신의 자화상과 반 고흐가 그린 자화상을 보면 알 수 있어.

고갱은 자신의 머리에 후광을 두르고 붉고 푸른 사과를 두었지. 손에는 뱀과 노란 카드가 끼워져 있어. 서양문화에서는 누구든 사과와 뱀을 보면

폴 고갱 〈후광이 있는 자화상, 1889〉　　　　반 고흐 〈고갱에게 바치는 자화상, 1888〉

에덴동산의 유혹과 죄를 떠올릴 테고, 후광은 그 죄를 사하는 예수를 의미함을 알 수 있을 거야. 설혹 도상圖像을 모른다 해도 이 그림을 보면 '자의식의 충만'이 느껴질 거야. "아, 자신을 그리스도와 같이 생각하는구나." 하고 말이야. 만물을 내려다보는 저 표정을 봐. 자존심의 상징이라는 우뚝한 코를 봐. 고갱은 그림에 있어서는 자신이 예수와 같다고 자부했는지 몰라. 그는 자기중심적인 사람이었어.

　그런데 반 고흐를 보렴. 그는 구도자 같아. 바짝 자른 머리에서는 경건함

마저 느끼게 하지. 눈은 형형하고 그를 둘러싼 어디에도 기름기라곤 없어. 고갱이 그린 〈해바라기를 그리는 고흐〉의 작품과 같은 옷을 입고 있는데도 초췌하다기보다 검소해 보이지. 옥색 바탕은 그의 의지를 돋보이게 해. 하지만 나란한 두 자화상의 느낌은 영락없이 촌스런 시골뜨기 반 고흐와 세련된 모던보이 폴 고갱이지.

느루야, 자신의 자화상을 그린다고 하면 넌 어떤 모습으로 자신을 그릴 것 같아? 고갱처럼 자의식이 충만하고 당당하며 삿바를 쥐고 세상을 상대로 힘과 기량을 겨루어볼 모습일까, 반 고흐처럼 내향적인 시선으로 있는 그대로의 나를 드러내고, 내면의 치열한 싸움에 지쳐 가끔은 곤죽이 되어 있는 모습일까? 강철 멘탈인 고갱과 유리 멘탈인 반 고흐 사이에 무엇이 있는 걸까? 오늘처럼 허들을 넘지 못하고 엎어져 무릎이 깨졌을 때, 우린 어떻게 다시 오그라든 가슴과 다리를 펼 수 있을까? 오십이 넘은 엄마도 늘 궁금하단다. 넘어졌을 때 일어나는 법이.

반 고흐와 고갱의 그림을 한두 점 더 비교해 보자. 관점의 차이가 느껴지는 그림이 있어.

둘 다 반 고흐가 그린 그림이란다. 왼쪽 그림 뒷 편의 나무 상자에 빈센트라고 쓰여 있는 게 보이지. 왼쪽 그림은 자신의 의자를 그린 거야. 소박한 나무 의자 위에 파이프와 담배쌈지가 놓여 있어. 빛이 쏟아지지 않고 흘러내리는 오후인가 보다. 색은 부드러운 노란색과 붉은색을 썼고 단조로운 직선이지만 꾸밈없어 보여. 반 고흐가 이 딱딱한 의자에 앉아 담배를 피우

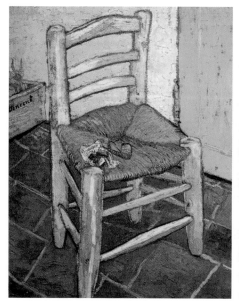

빈센트 반 고흐 〈파이프가 놓인 의자, 1889〉 빈센트 반 고흐 〈고갱의 팔걸이의자, 1888〉

며 그림을 구상했을까? 오른쪽 그림을 보자. 아늑한 밤인지 등불이 켜 있고
바닥엔 양탄자가 깔려 있어. 이건 팔걸이가 있는 우아하고 고급스러운 고
갱의 의자구나. 의자 위엔 양초와 책이 놓여있네. 반 고흐가 고갱을 지적이
고 낭만적인 사람이라고 생각했다는 걸 알 수 있지. 그를 무척 흠모했다고
해. 물론 고갱은 그렇지 않았지만 말이야. 이 빈 의자들은 주인과 맞춤하게
어울려. 바꾸어 앉는 건 상상할 수 없지.

　느루야, 반 고흐는 농민 화가였던 밀레를 존경했어. 그의 작품을 모사하
고 배우려고 노력했지. 대부분 반 고흐를 정신장애가 있는 화가, 천재적 감

각의 화가로만 알고 있지만 그의 그림을 보면 그가 얼마나 반복적으로 연습하고 새로운 시도를 하려 노력했는지 알 수 있어. 이에 반해 고갱은 숙련되고 철저했던 앵그르와 드가를 좋아했어. 또 고갱은 치밀한 구상을 통해 머릿속의 이미지를 캔버스에 구현하려 했지만 반 고흐는 직접 들판에 나가 감성적으로 호흡하기를 원했지. 둘 다 그림에 대한 뜨거운 열정이 있었어. 하지만 그리는 방법이나 세상을 바라보는 시선은 온도차가 컸단다. 주위 사람에 대해서도 마찬가지였던 것 같아. 아를Arles 시절, 근처 카페의 지누 부인을 그린 반 고흐와 고갱의 작품에서도 그 차이를 느낄 수 있어.

이번엔 퀴즈를 내볼까? 같은 여인을 두고 두 화가가 그린 그림인데 어느쪽 작품이 반 고흐의 그림일까? 힌트는 반 고흐는 지누 부인을 고맙게 여겼단다. 그래, 바로 알 수 있겠지. 오른쪽 그림이야. 테이블 위엔 책이 있고

폴 고갱 〈아를의 밤의 카페, 1888〉

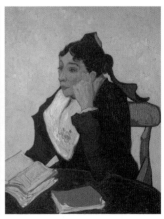

반 고흐 〈아를의 지누 부인, 1888〉

단정하고 고아한 옷차림을 한 지누 부인이 뭔가 생각에 잠긴 듯 앉아 있어. 반 고흐는 그가 아를에 정착할 수 있도록 도와주었던 지누 부인을 교양 있고 깊이 있는 모습으로 표현하고 싶었던 거야. 그는 작은 친절에 감사하고 타인의 너그러움에 감동하는 남자였거든. 게다가 반 고흐에게 이 카페는 친구와 정감 있는 대화를 나누고 자신의 그림이나 생활에 대한 얘기를 나눌 수 있는 아주 특별한 장소였어. 이 시기 우체부인 조셉 룰랭의 가족들과도 가깝게 지내니까.

그럼 고갱이 그린 왼쪽 그림의 지누 부인은 어떠니? 끈적끈적한 사교의 뉘앙스가 흘러. 뒤에는 담배 연기가 자욱하고 손님 한 분은 이미 취해 엎어져 있구나. 그런데 지누 부인의 테이블엔 술이 놓여 있고 유혹하는 듯 시선을 흘리고 있지. 영락없는 술집 마담의 얼굴로 그렸어. 고갱은 지누 부인에게 호의적이지 않았던 게 틀림없어. 그리고 고갱이 바라본 이 카페는 변두리의 별 볼일 없는 사람들이 모여 흥청망청 술을 퍼먹고 당구 게임이나 하는 곳이었던 게지.

느루야, 반 고흐의 작품세계는 아를에서 놀라운 도약을 했어. 물론 파리에서 인상파 화가들이나 일본 판화 우키요에의 영향도 적지 않았어. 하지만 무엇 하나 잘하는 게 없고, 늘 모자라거나 넘쳤고, 동생에게 기대어 사는 남루한 삶의 주인공이었던 그가, 나중 미술사에 남을 위대한 그림을 그리게 된 힘은 아를에 있던 밝은 태양과 벗들, 그리고 그를 이해해준 동생 테오였는지도 몰라. 아를 시기에 그의 그림은 아주 밝아졌고, 테오와 편지를 주고받았으며, 몇 안되지만 대화를 나눌 수 있는 친구도 생겼거든. 아를

은 반 고흐에게 있어 아주 의미 있는 장소야.

느루야, 너 여기 어딘지 아니?

그래, 네덜란드 암스테르담에 있던 네 기숙사야. 군더더기 없이 정갈하고 깔끔했지. 엄마가 도착했을 때는 겨울이었고 추웠어. 바닥에서는 못 잔다며 내게 내어주던 매트리스가 기억난다. 좁은 기숙사였고 침대는 하나뿐이어서 내 잠자리를 걱정했더니 네덜란드 친구가 끙끙대며 매트리스를 가져왔더라고 했잖아. 아직 언어도 생경하고 공간도 낯선 곳에서 만난 친구였지. 넌 이 곳에서 새로운 벗들과 사귀며 반짝이는 청춘의 한때를 보냈

어. 삶에 필요한 많은 걸 배운 의미 있는 장소지. 아를에서의 반 고흐처럼 말이야.

먼 타국에서의 생활이 때론 즐겁기도 했겠지만 넌 자주 힘들어했어. 학사 규정을 잘못 이해해 한 과목은 학기말 시험조차 치르지 못하게 됐다고 울면서 전화했었지. 번거롭고 복잡한 절차를 거쳐 소명하고 또 소명했는데도 받아들여지지 않았다고 말이야. 자로 잰 듯 반듯했던 너에겐 상상할 수 없는 일이었을 거야. 하지만 넌 그 일을 통해 많이 달라졌어. 가장 좋았던 건, 실수를 받아들이는 방법, 그리고 실수를 실패로 만들지 않는 방법, 마지막까지 자신을 다독이며 용서하는 법을 배웠지. 지금의 실수 또한 마찬가지라는 걸 알게 될 거야. 더 나은 방법을 찾을 테고 그로 인해 더 성장할 거야. 그리고 시간이 지나면 깨닫게 되겠지. 어디에서고, 어느 순간에서고 자신을 사랑해야 한다는 걸. 자신에게 너그러운 사람이 타인에게 관대한 법이란다.

암스테르담 국립 박물관 박물관 내 그림 안내서 암스테르담 운하

어머, 벌써 집에 거의 다 왔구나. 아직 우울하지? 너보다 서른이나 많은 엄마도 요즘 기우뚱거리는 감정을 추스르기가 쉽지 않으니까 충분히 이해해. 그래서 "또 치면 되지, 뭐. 괜찮아." 하는 섣부른 위로나 "좀 더 신중하게 보지 그랬니." 하는 조언 따위는 하고 싶지 않아. 그냥 같이 술 한 잔 하거나 영화를 보고 싶어. 엎어진 김에 쉬어간다는 말, 좋은 말이란다. 이번 주말에 시간을 만들어보자. 그리고 괜찮다면 반 고흐 미술관에서 만난 이 구두를 선물로 주고 싶어. 나중 마음이 가라앉았거든 천천히 열어볼래?

엄만 이 작품이 반 고흐의 삶에 대한 은유 같아. 낡고 더러워진 구두처럼 평생 동안 길 위를 절뚝거리며 걷고 또 걸었던 남자, 삶의 어느 구석에도 성공이나 휴식이란 단어는 찾아볼 수 없었던 남자, 누군가의 해어진 뒤축을 보면 자신의 신발을 벗어주고도 새 신발이 아닌 걸 미안해했던 남자, 거듭 넘어지면서도 구두끈을 단단히 여미고 까마귀 나는 밀밭을 걸었던 남자, 마지막엔 스스로 신발을 벗고 우리의 심장 한가운데를 저벅저벅 걸어 별이 된 남자.

이 구두는 바로 그 남자의 전 생애를 우리 앞에 데려오지. 평생 단 한 점의 그림만 팔렸는데도 불구하고 죽는 순간까지 끊임없이 자신의 그림을 그린 숭고한 진정성의 생애를 말이야.

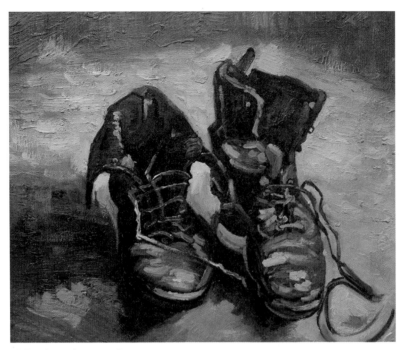

빈센트 반 고흐 〈구두, 1886〉

이 〈구두〉는 철학자의 관심을 끌기도 했단다. 독일 철학자 마르틴 하이데거Martin Heidegger, 1889~1976는 이 구두를 예로 들어 '존재자'와 '존재'를 설명했어. 존재자란 "쇼윈도에 구두 한 켤레가 있다."라고 말할 때의 '구두'라는 하나의 사물이야. 이와는 다르게 존재란 "나는 오늘 학교에 이 구두를 신고 갔어."라고 말할 때의 '이 구두'라는, 나와 관련된 사물의 존재를 말하는 거지. 어떠한 사물이 실제 '존재있음'의 상태가 된다는 것은 세상과 의미 있는 관계 맺기를 했을 때 비로소 가능하다고 말했어. 미술사학자 마이어 사피로Meyer Schapiro, 1904~1996는 이 구두야말로 파리의 거리를 걸으며 부

단히 그림을 배우고 그렸던 반 고흐의 삶이라고 했지.

느루야, 철학자 하이데거의 말이 아니더라도 넌 엄마에게 특별한 '존재'
야. 네 친구들에게도 소중한 '존재'지. 또 네가 관련한 모든 시공간에서 넌
의미 있는 '존재'란다. 반짝이는 에나멜 구두든, 투박한 가죽 구두든 상관
없어. 한없이 자신이 작고 초라하게 느껴질 때, 너의 구두를 신어보렴. 그
리고 지금 이 순간만이 아닌 너의 전 생애를 통해 너의 걸음, 너의 춤을 추
는 거야.

세상을 향해 "하나 둘 셋, 다시 하나 둘 셋."

아기는 어디서 오나요

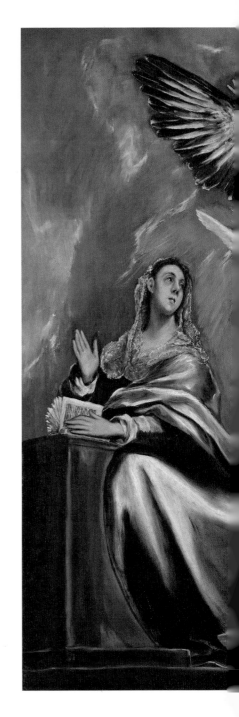

"전 천사가 아기 어머니의 가슴에
빛을 비추고 귀에 속삭일 때 아기가
온다고 생각해요.
그럼 착한 아기들이 자라기 시작하죠."
-〈신의 아그네스〉 중 아그네스의 대사

느루야, 넌 어떻게 아기가 온다고 생각하니?
아그네스의 말대로 천사가 아기 어머니의 가슴
에 빛을 비추고 귀에 속삭이면 아기가 와서
자라는 걸까? 아님 삼신할매가 맘씨 고운 아낙이
정성스레 모신 작은 단지 안에서 쌀이랑 보리랑
귀한 곡식을 맛나게 먹고는 먹은 곡식만큼
단단하고 여문 아기를 콕 찍어
점지해주는 것일까? 그도 아니면 집 마당에
황새가 아기 담은 바구니를 놓고 가는 걸까?

하지만 느루는 이렇게 말하겠지?
"엄마, 지금 소설 쓰고 있는 중이지?"

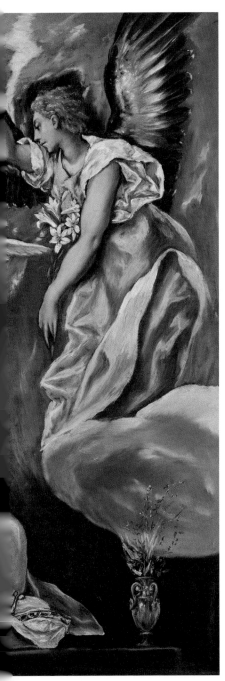

엘 그레꼬 〈수태고지, 1600년경〉

느루야, 오랜만에 연극 보고 왔단다.

〈신의 아그네스〉라는 연극이야.

엄마가 이십 대 때도 전석 매진이라는

신화를 낳았던 연극이지.

하지만 화려한 볼거리와 휘황한 배경에

눈을 빼앗기는 연극은 아니야.

오로지 배우의 길고 끈덕진 호흡이

끌고 가는 미니멀한 연극이야.

그래서 대사 하나하나에,

몸짓 하나하나에 더 집중하게 만드는 연극이란다.

연극이 끝난 뒤, 밖을 나오니

찬바람이 거세더구나. 더 이상 먹지 않고,

더 이상 노래를 부르지 않는 아그네스를

신에게 데려갈 거센 바람.

노래하지 않는 아그네스를 대신해

이 그림에게 묻게 되더구나.

너, 이 그림 본 적 있니?

〈신의 아그네스〉에서 등장인물이 수녀 아그네스, 원장 수녀, 닥터 리빙스턴, 셋이었던 것처럼 엘 그레코El Greco,1541~1614의 〈수태고지, 1600년경〉도 셋이 등장해. 둘이라고? 아냐. 신의 말씀을 전하는 천사 가브리엘, 그 말씀에 놀란 동정녀 마리아, 그리고 성령을 상징하는 황금빛 광채에 둘러싸인 비둘기가 있지. 수태고지受胎告知는 하느님의 전령 대천사 가브리엘이 처녀 마리아에게 성령이 임하여 예수를 잉태할 것을 알리며, 마리아가 이를 받아들이는 이야기야. 가브리엘이 들고 있는 흰 백합은 순결을 상징하고 빛 속에 있는 비둘기는 그것이 신의 말씀이라는 증거지.

마리아는 오른손을 들어 깜짝 놀란 마음을 표현하고 있어. 하지만 광배를 두른 그녀의 모습은 우수에 잠겼고 천사를 바라보는 큰 눈은 다가올 시간에 대한 두려움이 보여. 그녀 입장에선 신의 말씀에 순종하지만, 놀라기도 하고 억울하기도 하지 않겠니? 그런 마리아가 용기를 내어 천사 가브리엘에게 묻는단다. 남자를 알지 못하는데 어찌 그런 일이 있을 수 있겠냐고 말이야. 그 마음을 아는 듯, 가브리엘은 이렇게 말하지.

"성령이 네게 임하고 지극히 높으신 분의 힘이 너를 덮을 것이다."
"저는 주님의 종입니다. 말씀하신 대로 이루어지이다."

드디어 영육靈肉이 순결했던 마리아의 이 대답으로 인간의 죄를 대속할 성자聖子, 신성神性과 인성人性을 한 몸에 지닌 예수님이 잉태되지. 수태고지는 성부와 성령, 이제 잉태되어 인간의 죄를 대속할 성자의 삼위일체를 나타내는 거룩한 순간이기도 해.

그런데 느루야, 만일에 마리아가 "저는 주님의 종입니다. 말씀하신 대로 이루어지이다." 하지 않고 처녀가 잉태하면 돌로 쳐 죽이던 당대를 사는 한 여자로서 "싫어요."라고 했다면 어떻게 되었을까? 예수님이 태어나지 못했을까, 아니면 하느님이 다른 성^聖처녀를 찾으려 하셨을까, 그도 아니면 신의 능력으로 현대판 AI처럼 만들어내셨을까? 누군가 신의 섭리 안에서 신의 뜻을 거역하는 일은 있을 수 없다고, 발칙한 상상이라고 한다면 할 말은 없지만······.

수태고지를 그린 많은 화가들 중, 엄마 마음과 같은 화가가 있었던가 봐. 신의 말씀에 고개를 끄덕이는 마리아가 아닌 "어쩌면 좋아." 하듯 놀라서 도망가는 마리아를 그린 그림도 있구나. 이 화가의 너무나 인간적인 마리아를 만나보겠니?

높고 네모난 창 아래 촛대와 기물들이 단정히 놓여 있어. 독서대 위에 있는 책은 아마도 성경이겠지. 아가씨 혼자 조용히 성경을 읽고 있는 방에 난데없이 백합을 창^槍처럼 세우고 우람한 남자가 성큼 들어온 거야. 그리곤 오른손을 들어 이것이 하느님의 말씀이라는 게지. 당황한 마리아는 두 손을 들어 깜짝 놀란 제스처를 하고 있어. 처녀에게 아이를 잉태할 거라는데 누군들 당황하지 않겠니. 놀란 마리아의 얼굴은 흡사 아침마다 엘리베이터에서 만나는 7층 아가씨처럼 익숙하고 천진하구나. 더 흥미로운 건 천사와 하느님이야. 천사는 마리아가 듣거나 말거나 "난 내 할 말을 하겠소." 하는 태도고, 하느님은 마리아가 달아나기라도 할까 봐 구름을 타고 황급히 내려오시는 모습이야.

로렌초 로토 〈수태고지, 1534〉

가운데 잽싸게 도망가는 고양이가 있네. 중세나 근대의 도상圖狀에서 고양이는 악惡이나 성적 음란함을 나타내기도 한단다. 그러한 예로 본다면 천사가 나타나자 악이 도망간다는 해석도 가능하겠지. 하지만 엄마는 마리아의 상황을 은유한 것 같기도 해. 마리아나 고양이나 깜짝 놀란 모습이 너무 귀엽잖아. 인간의 내면을 생생하게 표현한 이 그림이 1534년에 그려졌다는 게 놀라워. 르네상스라 하더라도 아직은 중세의 그늘에서 완전히 벗어나지 못한 시기였을텐데 로렌초 로토의 이런 유쾌한 해석이 가능한 사회의 변화는 무엇이었을까.

느루야, 수태고지에서 말하듯 성모 마리아는 잉태하여 인류를 구원할 예수님을 낳지. 하지만 아그네스가 잉태한 아이는 탯줄에 목이 감겨 휴지통에 버려진단다. 이 연극은 실제로 미국 뉴욕 주 브라이튼이라는 도시의 수녀원에서 수녀가 자신이 낳은 아이를 질식사한 사건에 모티브를 두고 있어. 당사자였던 모린 수녀는 그 일을 전혀 기억하지 못했다고 하는구나. 하지만 연극에선 최면을 통해 아그네스의 기억을 되살려.

리빙스턴 박사는 아기는 주님으로부터 온다는 아그네스에게 집요하게 아기의 아버지가 누구인지를 추적해.
"아기는 어디서 온 거지? 주님 다음에, 휴지통 전에 말이야."
맞아. '수녀가 임신했고, 아기는 죽어 있었다.'는 사실에서 우리가 유추할 수 있는 건 당연히 누구의 아이인지, 누가 죽었는지가 가장 중요한 질문이지. 하지만 느루와 엄마는 조금 다른 곳에서 접근해보자.

라파엘로 산치오
〈대공의 성모, 1505~06〉

　라파엘로 산치오가 그린 〈대공의 성모, 1505~06〉를 보렴. 자애로운 성
모님과 천진한 예수님이 지극히 평범한 엄마와 아들의 모습으로 그려져 있
어. 십자가에 매달린 예수님의 마르고 여윈 모습을 알고 있는 우리들은 배
냇살이 채 가시지 않은 통통한 볼과 올록볼록한 허벅지, 성모의 가슴팍에
올린 고사리 손을 보며 뭔지 모를 연민을 느끼게 돼. 성모님의 그윽한 눈은
이미 고난을 예비한 아들의 삶을 알고 있는 듯하지 않니?

예수님이 태어나던 당대, 사회의 눈으로 보면 예수님은 혼외자식이야. 마리아뿐 아니라 약혼자 요셉의 갈등이 오죽했겠니? 개인의 목소리가 커진 요즘도 약혼녀의 부정이 쉽지 않은 문제인데 당시는 공동체의 윤리가 강고했던 기원 전이니 말이야. 하지만 요셉은 사회의 기준에 자신의 행복을 맡기지 않았어. 사랑하는 아내와 아들을 위해 평생 헌신했단다. 그것이 신에 대한 믿음이었든, 인간에 대한 깊은 사랑이었든, 내게 온 생명을 은총으로 받아들인 결과지. 예수님은 부모님의 지극한 사랑 속에서 자라.

우린 흔히 사회법 안에 있는 생명만을 가치 있게 생각해. 결혼 관계에서 출생한 아이는 법적으로, 사회적으로 인정하고 보호하지만 그렇지 못한 경우에는 이웃의 매운 눈초리를 감당해야 했지. 똑같은 인권을 가지고 태어난 인간임에도 불구하고 동등하게 보호받을 법적 권리를 얻기도 어려웠어. 개인의 존재를 존재 그 자체로 보기보다 사회 안에서의 역할과 지위로 먼저 규정지었기 때문일 거야. 물론 '윤리'나 '관습'이라는 덕목을 가볍게 여기는 건 아니야. 엄마의 딸인 느루는 엄마가 얼마나 보수적인지 알 거야. 오빠조차도 아직 12시 통금이 존재하고, 부모 허락 없는 늦은 외출이 가능하지 않은, 고루한 사고방식을 갖고 있는 엄마라는 걸 말이야.

그럼에도 불구하고 엄마는 인간 개개인의 삶은 행복해야 하고, 행복하기 위해서 개인의 몸을 사회나 종교가 간섭하는 건 최소화되어야 한다고 생각해. 행복은 자유에서 비롯되니까.

느루야, 역사적으로 여자가 아이를 낳는 문제는 자유로운 개인의 문제로 국한되지 않았어. 멀고 먼 농경 시대로부터 현대에 이르기까지 사회가

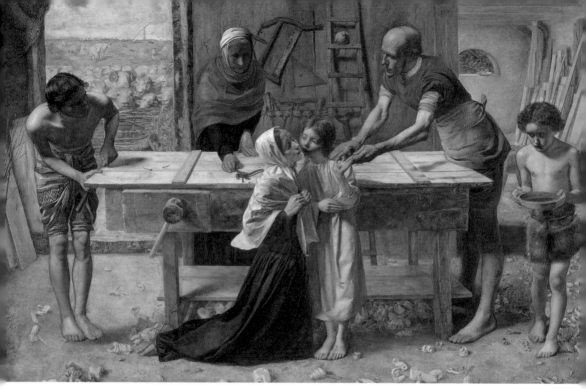

존 에버렛 밀레 〈부모님의 집에 있는 예수, 1849~50〉

또는 권력이 작동하는 방식에 맞춰 어떨 때는 많이 낳으라고 하고, 어떨 때는 하나만 낳으라고 했지. 그 하나가 대帶를 이을 남자이길 원하는 건 얼마 전까지 동서양을 막론한 사회의 우선된 가치였어. 국가나 사회는 아이를 낳는 주체인 여자에게 물어보지 않았단다. 은밀하게 여자의 출산과 양육은 사회가 결정해버렸어. 지금까지도 왕왕 개인의 몸을 사회의 틀에 끼겨 넣으려 하니 아직도 완전히 자유롭지는 않다는 생각이 드는구나.

느루가 좀 더 자라면 사랑하는 사람과 가정을 이루겠지? 평소 느루가 아이는 셋이 가장 좋겠다고 말했지만 막상 결혼을 하게 되면 상황에 따라 조

금은 달라질 거야. 엄마는 네가 좋다면 다 좋지만 하나보단 많았으면 좋겠어. 또 네가 사랑하는 이와 결혼해 아이를 낳을 수도 있지만, 결혼하지 않은 상태에서 아이를 낳을 수도 있겠지. 천사가 가슴에 빛을 비추든, 삼신할매가 점지를 하든, 황새가 바구니를 떨어뜨리든 주민센터에 가서 호적등본을 떼고 난 뒤에 하지는 않을 거니까 말이야.

네가 그걸 축복이라고 생각한다면, 어떤 경우에도 그건 축복이란다. 누구도 네가 추구하는 행복의 기준을 정해줄 순 없어. 엄마는 '주체적 개인으로서의 느루'가 가장 행복하다고 생각해. 그리고 그 행복은 두렵지만 마리아가 신의 음성을 받아들인 것처럼, 인간 요셉이 사회의 고정된 시각을 넘어선 것처럼 용기를 필요로 하지.

바람 거센 저녁, 엄마를 붙들고 놓아주지 않았던 건, 더 이상 노래하지 않는 아그네스와 죽을 수밖에 없었던 아기가 던진 "아기의 아버지가 누구였는지, 왜 살해당했는지가 아니라 아그네스와 아기가 둘 다 행복할 수는 없었을까?" 하는 질문 때문이지. 엄마에겐 '생명' 자체가 가장 소중하니까. 도대체 "희열에 가득한 충만한 삶"보다 더 상위의, 이 세상에서 추구하고 애써 지켜야 할 가치가 무엇인지 묻고 싶구나.

젊은 미켈란젤로에게 최고의 명성을 주었던 1498~99년의 〈피에타〉와 죽기 이틀 전까지 한 끌 한 끌, 애절하게 조각한 〈론다니니 피에타, 1564〉를 비교해 보렴. 고통으로 얼굴마저 으깨어진 예수님과 죽은 아들을 당신 쪽으로 당겨 안고 있는 성모님의 조각이야. 종교적 권위나 무게는 찾을 수 없어. 인간의 아들과 어머니의 애끓는 침묵만이 남아 우리에게 통렬한 감

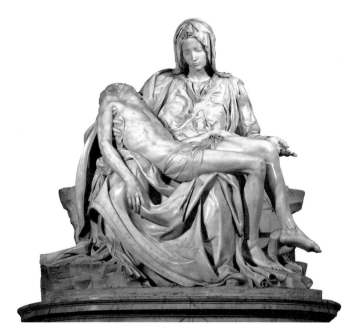

미켈란젤로 부오나로티 〈피에타, 1498~99〉

동을 선사하지. 마리아는 아들이 죽었기 때문에 슬픈 거야. 인류의 죄를 대속한 신의 아들로서, 우러르는 인간의 영웅으로서가 아닌 그저 서른 세 해를 키운 사랑하는 아들이 죽었기 때문에.

미켈란젤로는 "나는 옛 시절의 달콤한 미혹을 끊임없이 보고 있다. 이 미혹은 걸려든 자의 영혼을 파괴해버린다."라고 했어. 아마도 노년의 그는 젊은 시절, 믿음의 깊은 속살을 드러내는 신앙인이기보다 조형적이고 미학적인 아름다움만을 추구했던 예술가로서의 자신이 부끄러웠던 것 같아. 이 〈론다니니의 피에타〉는 거장 미켈란젤로가 신에게 고한 고해성사이자 인간에 대한 참회록이지.

느루야, '살아있음', '生'이란 이토록 거룩한 거란다. 아기가 태어났다는 건 축복이고 기원이지. 어떤 비난의 손가락질도 '살아 있음'에 닿을 순 없어. 그러니 아기가 누구에게, 어떻게 태어났는 지를 분류하고 경계 짓기보다 모든 아기를 사랑 속에 키우려는 태도가 더 필요해.

신 앞에 순결서약을 했을 수녀가 아기를 낳아 교회법을 어겼으니 세속으로 돌아와야겠지. 그렇다고 아기까지 비난할 일은 아니야. 그 아기가 사생아여서 지탄의 대상이 된다면 이는 우리의 생각이 바뀌었으면 좋겠구나. 아마도 사생아란 문란한 성性에서 기인한다는 통념 때문인 듯한데 인간사회는 복잡다단해졌고, 사회체제 안으로 들어오지 않는 독자적인 관계가 존재하니까 말이야. 또 양兩 부모가 있다면 바랄 나위 없겠지만 한 부모라고 해서 사랑이 부족하거나 행복하지 않은 건 아니지 않겠니.

미켈란젤로 부오나로티 〈론다니니 피에타, 1564〉

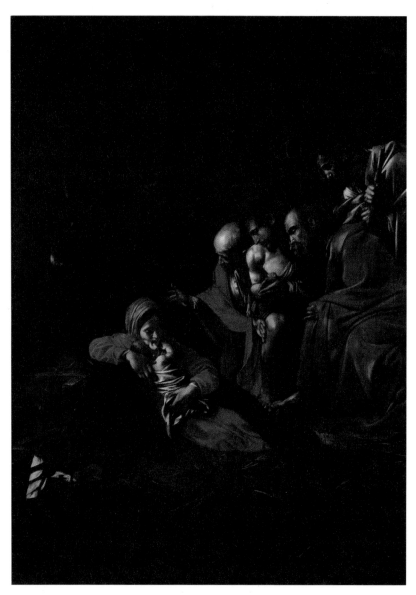

미켈란젤로 카라바조 〈목자들의 경배, 1608~09〉

컴컴하고 초라한 마구간이구나. 주군을 모시는 호위 기사처럼 두 마리의 소는 삐걱대는 널빤지 사이로 스며드는 바깥의 추위를 막아주고 있어. 노동으로 더러운 발과 움푹 팬 눈을 가진 세 명의 목자와 여인을 애잔하게 바라보는 젊은 남자가 있네. 그들의 시선엔 이제 막 산고産苦를 끝내고 아이를 출산한 여인이 있어. 몹시 지쳐 보여. 카라바조가 이제 막 탄생한 예수님을 그린 〈목자들의 경배, 1608~09〉야.

그 흔한 천사도 없고 성스런 빛도 없는 남루한 공간에 오직 생명의 호흡만이 들려. 성모는 아기 예수를 안고 이마에 뺨을 갖다 대며 축복하고 있어.
"아가야, 너의 생을 축복한다. 엄마는 너로 인해 행복하구나."

느루야, 아기를 낳든 낳지 않든, 남자 아이든 여자 아이든, 다섯을 낳든 하나를 낳든, 모든 엄마와 모든 아기가 행복해졌으면 좋겠구나.

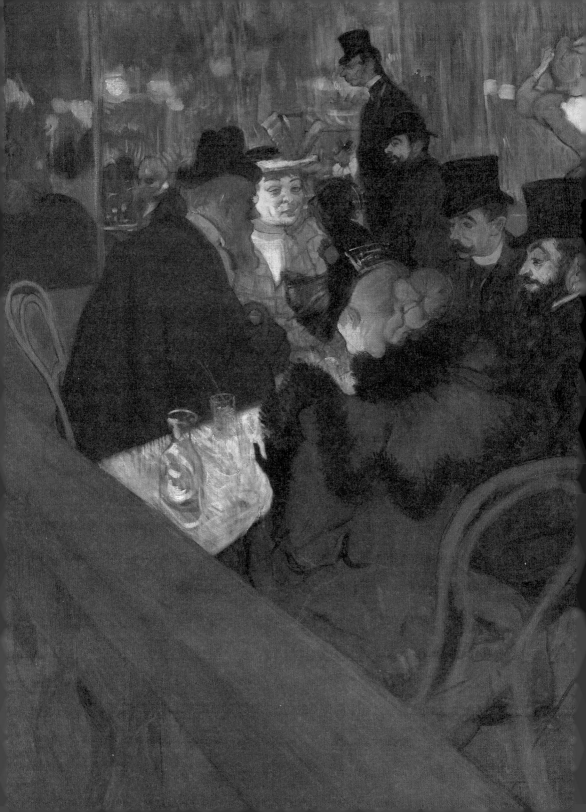

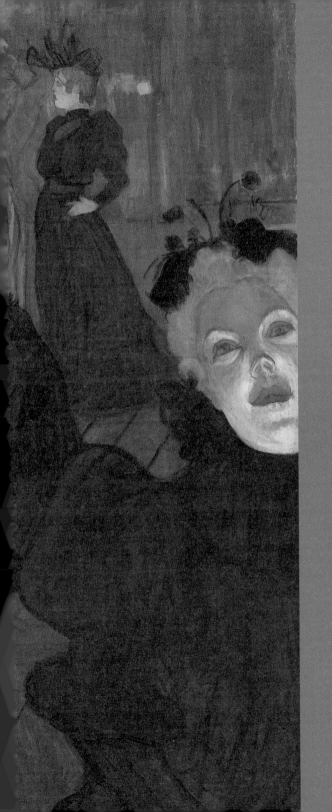

Chapter 2

누군가의
딸이었던
엄마들에게

그녀의 뒷모습엔
장미가 있다

　　그녀는 무릎길이의 얇은 가디건을 걸치고 나왔어. 양말 없는 플랫슈즈에 에코백이 전부였지. 아직은 차가운 바람이 부는 3월의 저녁, 그녀의 차림새는 추워 보였어. 편의점과 통신사 사이의 좁은 골목길에서 먼 데 눈을 두고 서 있는 그녀에게 천천히 다가갔지. 시간은 쇠도 녹인다고 했던가. 그간 야물어진 시간이 그녀의 어깨에 내려앉았는지 예전보다 작아 보였어. 횡단보도를 건너 그녀에게 다가가자 그제야 엄마를 알아보고 활짝 웃더구나.

　　근처 술집으로 들어갔단다. 몇 팀이 서로의 웃음소리가 건너가지 않을 정도의 거리를 두고 조용히 술을 마시고 있었어. 약간 구석진 곳에 자리 잡으며 오랜만에 그녀의 얼굴을 보았지. 웃으면 살짝 볼우물이 파이고 새침하게 고개를 갸웃하던 어린 시절 모습이 떠오르더구나. 공기놀이할 때, 공기가 손등에서 떨어지면 울 것 같은 표정으로 "이건 연습이야." 하면서 고집 세우던 콧날도 여전했단다. 습관적으로 머리를 쓸어 넘기는 것도 똑같

더구나. 테이블 위에 검지 손가락을 톡톡 두드리는 것까지도.

　대화 도중 간간이 웃을 때마다 그녀의 화장기 없는 얼굴은 파도에 밀리는 물결처럼 주름이 퍼졌구나. '사는 게 뭘까?'를 고민할 때 생기는 주름의 껍질이 아니라 아등바등 삶을 살아갈 때 생기는 주름의 내면. 그건 아마도 세월의 바다에서 자신을 건져 올리는 데 사용한 그물이었을 거야. 그녀가 채우는 내 잔이 넘칠 때, 불현듯 이 그림이 떠 오르더라.

　느루야, 너, 이 그림 본 적 있니?

에두아르 마네 〈폴리베르제르의 술집, 1882〉

에두아르 마네Edouard Manet, 1832~1883의 〈폴리베르제르의 술집〉이란다. 이 그림은 마네가 살롱전에 출품한 마지막 작품이기도 하고, 51세의 나이로 죽기 전, 유작이기도 하지. 그는 자신의 시간이 얼마 남지 않았다는 걸 알고 있었어. 통증이 심해져 밤마다 고통으로 이를 악물어야 했거든. 시간이 지나자 발목이 뒤틀리고 걷기가 어려운 정도를 넘어 회저병괴저으로 다리를 절단할 지경까지 이르렀어. 그는 그의 육체가 피폐해질수록 활력 넘치는 공기가 그리웠던 것 같아. 담소를 나눌 친구들이 있고, 부드럽게 미소 짓는 여인의 따뜻함이 있고, 입안 가득 기포가

터지는 스파클링 와인이 있는 곳, 시인과 화가들의 도시, 파리로 오게 되지.

파리의 대표적인 바, 폴리베르제르 술집은 우리의 홍대 앞 '콘서트 카페'라고나 할까? 술도 팔았지만 서커스 공연도 하고 음악도 연주하는 공간이었어. 그림 왼쪽 상단에 초록 양말을 신은 두 다리가 보이지. 공중그네에 앉아 있는 곡예사란다. 이곳에서는 누구나 담배를 피우면서 에드가 앨런 포의 〈검은 고양이〉를 얘기하고, 화려한 장식의 모자를 쓴 여인을 흘끔거리기도 했지. 사업가들이 만나 신대륙 미국에 대한 정보를 주고받았고, 연인들은 오페라 관람을 약속하기도 했어. 마네는 울고 웃고 화내고 사랑하는 삶이 있던 이 바bar의 웨이트리스, 쉬종에게 모델을 부탁했단다. 그녀는 허리가 잘록하고 가슴이 파인 벨벳 옷을 입고 있어. 가슴엔 꽃장식을 했구

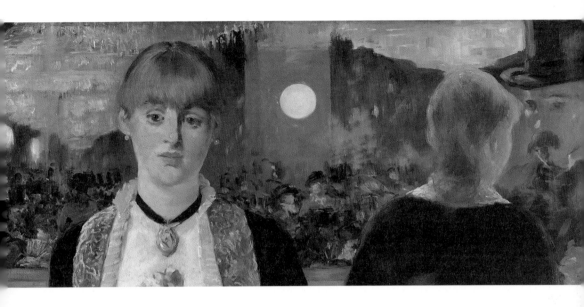

나. 그녀의 앞 쪽으론 샴페인과 와인, 맥주, 그리고 장미꽃과 과일 등이 놓여 있네. 그녀는 약간 지친 듯, 무심한 듯 화면 밖을 바라보지. 단지 바의 풍경을 그린 것뿐이었다면 미술사에서 현대 미술의 시작이라는 밑줄을 마네의 이름 위에 긋지 못했을 거야.

쉬종의 뒤편을 보겠니? 거울이 보이지. 그리고 거울 속에는 커다란 샹들리에와 폴리 베르제르 술집 내부의 풍경이 담겨 있어. 시선은 그곳에서 멈추게 되지. 마네는 의도적으로 캔버스 안의 공간을 차단해 원근법을 거부했단다. 전통적인 원근법의 중심엔 '화가의 눈'이 숨어 있어. '화가의 눈'을 기준으로 캔버스에서 사물의 거리가 정해지거든. 보고 있는 '나'라는 주체가 있어야 원근법은 가능하니까. 그러니 '위대한 인간'의 시기였던 르네상

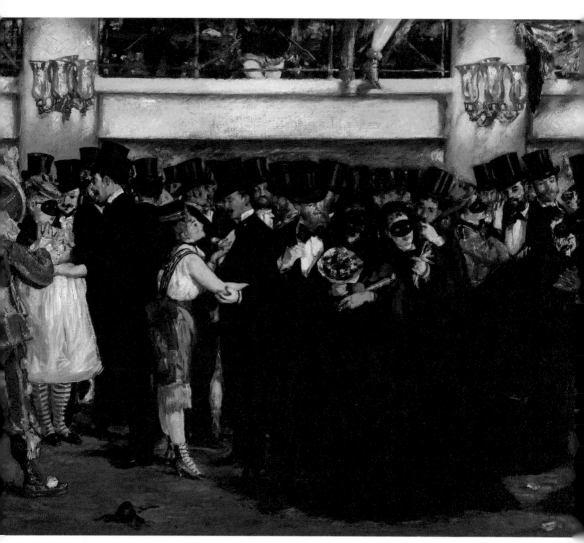

에두아르 마네 〈오페라 극장의 가면무도회, 1873〉

스 때 원근법을 발견하게 된 것은 우연이 아니지. 르네상스 이후 서양 회화는 원근법을 이용해 2차원의 캔버스 위에 3차원의 공간을 그렸어. 그건 화가에겐 숨 쉬는 것만큼 당연한 것이었어. 그런데 갑자기 누군가 캔버스에 나타난 공간이 실제가 아니고 환영이라고 외친 거야. "이건 그림이에요. 단지 물감을 바른 평면일 뿐이에요."라고 말이야. 그가 마네야.

〈오페라 극장의 가면무도회, 1873〉를 보렴. 사람들로 꽉 차 있는 극장 내부를 그렸어. 이 그림에서 가깝고 먼 원근이 느껴지지 않는 건 빽빽한 사람들로 벽을 만들었기 때문이야. 벽으로 막힌 이 공간은 거리가 느껴지지 않아. 화면을 나누는 두 개의 굵은 세로 기둥과 가로로 가로지른 발코니가 이 공간이 직사각형의 캔버스라는 걸 말해주고 있지. 아직은 회화의 전통이 강고하던 시기, 마네는 새로운 무엇을 그리려고 했다기보다 너무나 당연해 잊고 있었던 것, 곧 회화의 정체성을 보여주려 했던 것 같아. 회화는 2차원의 평면이라는 것.

마네는 냉정했고 늘 자신의 눈을 의심했단다. 사춘기의 소년처럼, "회화란 무엇인가? 화가란 무엇이냐?"라고 물었지. 마네의 질문처럼 아주 오래전, 엄마의 친구에게 발신인이 없는 편지가 도착했단다. 편지엔 이렇게 쓰여 있었어.

"너는 누구냐?"

삶의 어느 순간, 허를 찌르듯 존재를 육박해 오는 질문의 습격을 받을 때가 있지. 스스로가 대답하지 않으면 안 되는 질문. 그녀는 피하지 않기로 작정했단다. 그래서 대답을 구하러 이곳저곳을 방황했지. 그녀가 힘써 자

조르주 드 라 투르 〈등불 아래서 참회하는 막달라 마리아, 1640〉

신의 길을 찾고 있을 때, 사람들은 안정된 궤도에서 벗어나고 있다고 말했
어. 신의 영광을 드러내기 위해 이렇게 그려야 한다고 강권強勸하는 중세의
수도사처럼, 사회는 그녀에게 기존의 질서에 순응하는 삶이 바르다는 충고

와 간섭을 아끼지 않았지. 조언을 무시하는 그녀에게 사람들은 불친절했고 그녀는 '적당한'이라는 방법을 찾지 못했단다.

그러던 어느 화창한 날, 그녀는 자신이 더 이상 맑은 하늘을 볼 수 없다는 걸 알게 되었어. 세상이 어두워졌고 아주 가까워졌다는 걸 느꼈지. 그녀가 볼 수 있는 세상은 그녀의 눈을 중심으로 컴퍼스를 빙 둘렀을 때, 직경 2~3미터 정도의 흐릿한 시야가 전부였지. 그녀의 시력은 급격히 약화되었고 시각장애인 판정을 받았단다. 시간에 있어 단호한 작별은 없다고 했던가. 그녀도 이전의 삶과 단호히 결별하지 못했어. 과거의 등에 대고 울었지. 억울하고 안타까워서 세상에 매달리고 자신을 비난했어.

그녀가 소리 내어 울었던 만큼 마네도 속으로 울었을까? 비평가와 관람가들의 비난과 빈정거림을 들으면서도 마네는 작품 활동을 쉬지 않았단다. 《광기의 역사》로 현대 문명을 진단한 철학자 푸코는 마네의 위대함 중 하나는 '빛'이라고 했어. 기존의 회화에서는 화면 안에 빛의 출처를 넣어서 입체감을 부여하지. 작품을 보겠니?

라 투르의 작품에서 막달라 마리아의 얼굴은 깊은 고요 속에 있어. 그런 환영적 공간을 만드는 건 마리아를 비추고 있는 내부의 빛이지. 측면에 도달하는 빛은 양감을 부여하거든. 화가들은 화면 내부에서든, 외부의 조명에 의해서든 빛을 통해 화면에 입체감을 부여하려고 해. 마치 살아 있는 것처럼, 실제 하는 것처럼 말이야. 하지만 마네는 달랐어. 아래 그림을 보자.

다리미로 잘 다려놓은 것 같은 〈피리 부는 소년, 1866〉을 봐. 소년의 발 끝에 살짝 기우는 그늘 말고는 어디에도 양감이나 입체감을 느낄 수 없는 그림이야. 깊이도 없고 배경도 없어서 마치 카드 같다고나 할까? 누구나 이게 그림이라는 것을 단박에 알 수 있어. 이렇게 기존의 기법을 부정하는 마네의 태도는 살롱전의 심사위원들을 화나게 하고, 비평가와 수집가들의 빈

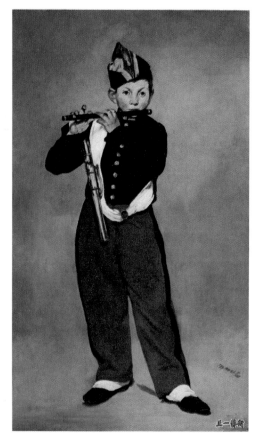

에두아르 마네
〈피리 부는 소년, 1866〉

축을 샀어. 하지만 그는 계속적으로 전혀 다른 회화를 선보였단다.

마네 이전의 회화는 현실을 캔버스 위에 재현하려는 노력이었어. "너, 그림 잘 그린다."라고 했을 때의 '잘'은 본 것을 최대한 그대로 옮겨놓는 것을 의미하는 것과 같아. 원근법과 극사실주의를 바탕으로 한 이런 재현repre-sentation은 1839년 다게르의 은판 사진술이 발명된 이후 흔들리기 시작했어. 아무리 정확한 눈도 카메라 렌즈보다 정확할 수는 없거든. 화가들은 고민하기 시작했단다. 도대체 나는 어떤 이야기를 하고 싶은지, 그리고 그 이야기를 어떻게 나타내고 싶은지……. 화가들이 시끌벅적해지자 시대의 비난에 만신창이가 된 마네가 대답했지.

"자연의 모방을 멈추고 자신이 본 것을 표현expression하세요."

마네는 미술의 근원인 점, 선, 면, 색에 집중했어. 그리고 2차원적 평면성과 물감, 캔버스 등의 물질로 대변되는 '그림 자체'를 보도록 만들었지. 현대미술, 모더니즘의 시작을 알리는 기상나팔을 분 셈이야. 20세기의 미술가들은 그동안 미술을 치장했던 원근법이나 양감, 조명 등의 화려한 수사를 버렸단다. 그리고 마네가 앞서 시도했던 회화만의 정체성, 순수성을 표현하기 위해 격렬한 실험을 시작했지.

그럼 다시 처음 〈폴리 베르제르의 술집〉으로 돌아가볼까? 그림 오른쪽 위를 보면 여종업원 쉬종의 뒷모습과 실크 햇을 쓴 신사분의 얼굴이 보이지. 그런데 이상하지 않니? 쉬종의 시선 맞은편이 잠정적인 화가의 위치일

텐데 거울은 그녀를 전혀 다른 각도에서 비추고 있어. 마네는 왜 이렇게 그렸을까?

마네는 '나'가 주체가 되는 원근법의 고정적 시점을 버린 것이 아닐까? '나'의 시선을 유보하고 그녀를 바라본 것은 아닐까? 거울이라는 매개를 통해 그녀의 내면을 표현하려 했던 것이 아닐까? 어쩌면 화려한 파리의 밤을 사는 앞모습 뒤에, 머리를 얌전히 묶은 앳되고 어린 소녀의 모습을 보여주려 했는지도 몰라. 고개를 내밀어 깊이 들여다보지 않으면 결코 보이지 않는 그녀의 모습을 고통에 익숙해진 그의 시선이 놓치지 않았을테니까. 마네는 고급스러운 교양으로 무장하거나, 금화의 번쩍거림으로 위장하거나, 독한 술 한 잔으로 희롱하는 사람들을 재현하지 않았어. 오히려 자칫 놓치기 쉬운 그녀의 뒷모습에서 풋풋하고 발그레한 장미가 향기를 내뿜고 있다고 표현했단다.

느루야, 엄마는 친구와 늦게까지 술을 마셨어. 그녀는 가물거리는 시력으로 내게 곧잘 술을 부어주었어. 주고 싶은 마음과 시력은 반비례해 술잔은 자주 넘쳤지. 넘치는 술이 자꾸 내 눈을 타고 흘러내리더구나. 그녀는 이렇게 말했어.
"친구야, 나 시험 합격했어. 축하받고 싶어서 왔어. 나 장하지?"
"그럼 장하고 말고."
엄마는 3번 정도 크게 소리 내어 말해주고 100번 정도 마음속으로 더 크게 말해주었단다.

그녀는 자주 힘든 길을 택했고, 가끔은 되돌아왔으며, 때때로 주저앉았지. 특별히 나빴던 건 표지판이 없었다는 거야. 지도도 없었지. 있다 해도 볼 수 없었을 거야. 그녀는 내 얼굴도 정확히 보지 못할 정도로 시력이 나쁘니까. 지도도 없이 표지판도 없이 길을 찾아 헤매었을 그녀가 포기하지 않고 이룬 작은 성취가 마치 내 일처럼 기쁘구나! 돌아가는 그녀에게 손을 흔들었어. 그녀의 뒷모습이 보였고 어디선가 풋풋하고 발그레한 장미향이 피어올랐어.

공감은 관찰이 아닌
성찰에서 생기는 것

병원에 밤이 도착하려면 간호사들의 허락을 받아야 해. 그녀들은 저녁 식사를 확인한 후, 열과 혈압을 재고, 저녁 약을 챙기고, "링거 놓았어요. 움직이지 말고 푹 쉬세요." 하는 주의사항을 말하고, 침대의 커튼을 닫지. 그럼 얼마 지나지 않아 스르륵 커튼을 열고 들어서는 밤의 옷자락이 보인단다. 이제 밤과 나, 둘만의 힘 겨루는 링이 펼쳐지지. 승자가 누구였는지는 이튿날 아침이 되면 알게 돼. 내가 이겼다면 아침밥을 맛나게 먹을 테고, 밤이 이겼다면 추리소설 한 권이 침대 간이 테이블 위에 놓이지. 나의 건강이 더 나빠질 수밖에 없는, 100가지가 넘는 이유와 경로가 상세하고 비약적으로 펼쳐진 책.

느루야, 어제 퇴원했단다. 아직은 살짝 머리가 아프고, 심장이 두근대고, 아랫배가 불편하지만 집에 오니 왈칵 눈물이 쏟아지려고 하네. 역시 집은 솜털로 만들었구나! 입원에 소용되었던 물건과 옷들을 꺼내놓으며 소독약

냄새에 끼여 온 불안을 털어냈단다. 사람들은 마음이 건강해야 한다고 말하지. 그런데 '사람들' 앞에 생략된 말이 있는 것 같아. '건강한'이라는 말. "건강한 사람들은 마음이 건강해야 한다"고 말하지. 하지만 몸이든, 마음이든 어딘가가 아픈 사람은 아마 이렇게 말할 거야. "마음이 건강하려면 몸이 건강해야 한다"고.

내가 아파 잠 못 들어보니 고통으로 잠 못 이루는 사람들의 신음이 들리고, 내가 불안에 떨어보니 남의 예민함이 이해돼. 입장이 같을 때, 비로소 같은 높이로 보게 된다는 걸 깨닫는다. 공감이란 관찰이 아닌 성찰에서 생기는 귀한 선물이구나! 그러고 보니 건강치 않은 몸으로 건강한 마음을 가지려 부단히 노력했던 화가가 생각나네. 그가 그렸던 아픈 그림들도 말이야.

느루야, 너, 이 그림 본 적 있니?

툴루즈 로트렉 〈물랭 루즈, 1892〉

화면을 zoom in 해볼까? 2배쯤 가까이 당겨보면 멀리 위태로운 밤夜을 들고 서 있는 연약한 등燈의 흔들림이 보이지. 화면을 zoom out 해볼까? 2 배쯤 밀어 멀리 보면 짙은 화장도 감추지 못한 붉고 푸른 고독이 보이지. 화려한 조명과 요란한 음악이 잦아든 어둡고 은밀한 시간, 술은 시나브로 사람들 속으로 흘러가 바위처럼 단단한 외로움을 토닥이고 있구나. 아직은 서로의 친절이 악용되지 않는, 아직은 서로의 부끄러움이 열등함이 되지 않는 공간, 이곳은 파리의 카바레 물랭 루주빨간 풍차란다. 오늘은 세기말의 애수와 환락과 예술의 상징이었던 물랭 루주의 작은 거인, 툴루즈 로트렉 Henri de Toulouse Lautrec, 1864~1901의 〈물랭 루주, 1892〉를 소개할게.

화면의 중앙에 세 명의 신사와 두 명의 숙녀가 있어. 투명한 술병은 비어 있네. 약간 지쳐 보이는구나. 아마 주량을 넘어선 술과 시끌벅적한 유흥이 지나간 뒤, 찾아오는 슴슴한 분위기 탓일 거야. 톱 햇Top Hat을 쓴 남자들과 프릴이 화려한 여자들은 이 어둠을 건너갈 방법을 의논하고 있겠지? 위쪽엔 두 명의 여인들이 남은 음악에 맞춰 춤을 추고 있어. 손 내밀어주는 신사도 없는 그녀들의 뒷모습이 쓸쓸해 보이네. 아, 이제야 오른쪽 화면 귀퉁이, 여인의 푸른 이마와 붉은 입술과 갈 곳 없는 마음이 보이는구나. 그나마 마음의 반은 잘려나갔어. 이제 아무도 그녀 마음의 반쪽을 찾을 수는 없을 거야.

눈을 거두려는데 누군가 성큼 화면 안으로 들어오네. 키 큰 남자와 키 작은 남자, 그들이 몰고 온 것은 먹지같이 까만 우울, 락스로 닦아도 지워지지 않을 좌절의 얼룩이지. 키 작은 남자의 이름은 앙리 마리 레이몽 드

툴루즈 로트렉 몽파Henri Marie Raymond de Toulouse-Lautrec-Monfa야. 이름이 길다고? 맞아, 옛 귀족들은 대대로 내려오는 땅 이름이나 선대의 이름을 이어 붙이곤 했으니까. 긴 이름만큼 그의 집안은 대단한 귀족 가문이었단다. 로트렉은 막대한 재산을 소유한 명망 있는 귀족의 아들이자, 근친혼으로 인한 유전적 결함으로 뼈가 약하고 152cm로 성장이 멈춘 장애인이었어. 그는 어른의 가슴과 아이의 다리를 가졌지. 자신을 후벼 파는 열등감과 지독한 외로움을 갈비뼈에 가두고, 절뚝거리는 걸음으로 서른일곱 해를 걸었단다.

에듀아르 뷔야르
〈툴루즈 로트렉, 1898〉

귀족이었지만 사냥이나 승마는 꿈도 꿀 수 없는 아들의 육체는 권위적이고 보수적이었던 아버지를 더욱 냉담하게 했어. 다행히 그의 재능을 믿었던 어머니의 도움으로 실력 있는 화가 레온 보넷Leon Bonnat에게 사사師事받을 수 있었지. 그는 스물두 살 즈음, 어머니와 함께 몽마르트르로 이사했어. 몽Mont은 언덕을 뜻하고 마르뜨Martre는 순교자를 의미해. 많은 기독교 신자들이 참형을 당했던 순교자의 언덕은 다른 곳보다 집세가 쌌어. 느루야, 이곳에 세상에서 밀려난 가난한 예술가들이 모여들었단다.

몽마르트의 세탁선에서 피카소는 〈아비뇽의 처녀들〉을 탄생시켰고, 반 고흐는 압생트를 마시며 창작열을 불태웠으며, 르느와르는 추위에 곱은 손으로 낮의 햇빛을 모아 캔버스에 뿌렸어. 얼마 지나지 않아 르느와르의 캔버스에는 밝고 환한 여인들이 춤을 추기 시작했지.

로트렉은 그림을 그리거나, 그리지 않을 때는 술을 마셨어. 그의 외모는 가끔씩 허세 있는 사람들의 조롱거리가 되었거든. 그럴 때마다 그는 술잔을 옆에 두고 높은 의자에 앉아 변두리의 불안하고 창백한 삶을 사실적으로 그려냈단다. 당시의 파리는 가난에 찌든 어린 여자아이들이 일을 찾아 무작정 상경하는 곳이었어. 소녀들은 곧 매춘부나 사회에 엎드려야만 할 수 있는 일을 하게 되겠지. 가난은 곧잘 삶의 존엄을 내동댕이치게 하고 자존을 억누른단다. 비바람이 치는 벌판에 속옷 한 겹만 입고 서 있는 것과 같지. 감기에 걸리거나 나쁜 병에 걸리기 쉬워져. 가난은 사람을 간단히 오염시키거든.

로트렉은 불운한 그녀들 가까이 갈 수 있는 몇 안 되는 외부인이었어. 그

툴루즈 로트렉 〈의료검사,1894〉

는 의료검사를 받으려고 줄을 서 있거나, 손님을 기다리느라 빨간 소파에 앉아 비루한 시간을 견디는 그녀들을 그렸단다. 익살스럽게 웃기고 다리를 흔들며 춤추는 무희들도 그렸지. 사랑했지만 거절당한 여인도 그렸어. 성적 대상으로서가 아니라 쫓겨나고, 매달리고, 머리를 조아려야 하는 삶을, 함께 살아가는 동지로서 그린 거지. 그의 그림 속 여인들은 아무도 예쁘지 않았 지만 누구도 외면하듯 고개를 돌릴 수는 없었어. 뼈와 근육 속에 숨겨놓은

슬픔과 비애가 X-ray처럼 찍혀 보는 이의 시선을 사로잡았거든.

무릎을 굽히고 고개를 숙여야 만 볼 수 있었던 변두리의 낮고 고단한 삶의 모습을 그의 다리가 짧아 볼 수 있었는지도 몰라. 그의 짧은 다리는 귀족의 성城에 있던 그를 허름한 뒷골목으로 안내했어. 로트렉은 그들의 남루함을 깊이 이해했지. 엄마가 어떻게 아느냐고? 엄마는 자랄 때, 가난과 가까웠거든. 그래서 누군가가 조악한 말과 행동을 하면 그의 빈곤이 금방 느껴지곤 했단다. 그도 나처럼 앞모습보다 뒷모습을 보이고 있는 거라고 생각하면서. 그를 제대로 보려면 천천히, 그의 전체를 보아야 한다고 말이야.

로트렉이 자주 찾았던 카바레에 아리스티드 브뤼앙이라는 가수가 있었단다. 그의 목소리에는 쓸쓸한 마음을 토닥이는 진통제가 들어있었나 봐. 그의 노래를 듣고 사람들은 술을 단숨에 비웠구나. 술 마시거나 그림을 그리거나 하는 로트렉과 노래를 부르거나 술 마시거나 하는 브뤼앙은 금세 친구가 되었어. 서로가 나뭇가지에 앉지 못하는 새라는 걸 한눈에 알아본 거지. 로트렉은 브뤼앙이 노래하는 카바레 업주로부터 주문을 받아 브뤼앙의 포스터를 만들었어. 업주는 당시 유명하던 판화가 쥘 셰레Jules chéret, 1836~1932에게 의뢰하고 싶었지만 브뤼앙이 로트렉의 포스터가 아니라면 다른 곳에서 노래 부르겠다는 협박에 굴복하고 말았지.

몽마르트의 흥행사들이 아직 검증되지 않은 로트렉의 포스터를 기대 반, 우려 반의 눈금으로 저울질했어. 하지만 로트렉은 그들의 상상을 뛰어넘는 파격적인 이미지를 보여줬단다. 로트렉이 창조한 검은 모자에 붉은 목도리로 압축되는 브뤼앙의 이미지는 그동안 몽마르트의 밤을 달궜던 기

툴루즈 로트렉 〈아리스티드 브뤼앙 포스터, 1892〉

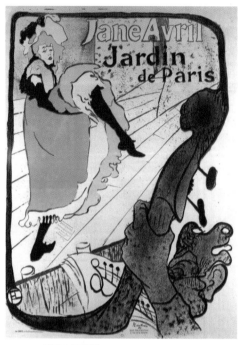

툴루즈 로트렉
〈자르댕 드 파리의 잔 아브릴, 1893〉

존의 포스터와는 확연히 달랐구나. 로트렉의 포스터는 화려한 소재를 처리하는 방법이 야단스럽지 않고 기품 있지. 서너 가지 보색을 사용한 강렬한 대비, 검은 윤곽선을 통해 흐르는 듯한 율동의 표현, 파격적이고 대담한 구도, 그리고 그림자로 처리한 익명의 대중들…….

현대 포스터의 출발이 된 로트렉의 그림엔 풍경화가 없어. 빛을 다루는 인상파 친구들을 두었지만 야외로 나가지 않았어. 그의 짧고 부실한 두 다리는 그에게 들판에 뛰노는 바람이나, 짚단에서 뒹구는 햇빛을 허락하지 않았지. 그는 지팡이를 의지해 사창가와 술집을 순례했단다. 순례자에게 필요한 것은 신의 은총을 구하는 가난한 마음. 그는 캔버스 위에 가난한 자신의 기도문을 썼어. 서로의 상처를 핥는 매춘부의 마른 입술, 썰물처럼 손님들이 빠져나간 홀에 홀로 춤을 추는 흑인 댄서, 인생의 기쁨을 모두 내려놓은 채 그를 뒷바라지하는 어머니의 고독. 아, 어머니…….

물랭 루주가 포함하는 모든 것-화려한 무대 위에서 춤추고 노래하는 하

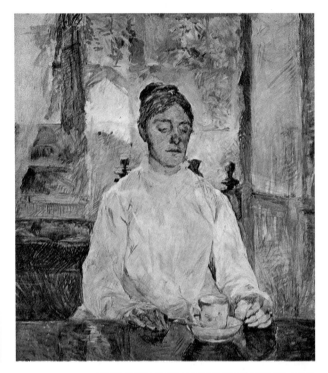

툴루즈 로트렉 〈아델 드 툴루즈 로트렉 백작부인, 1883〉

이힐, 넘어진 술병만이 듣고 있는 변두리 가수의 노랫소리, 낮에는 모델이 었다 밤에는 연인이 되는 서글픈 아름다움-을 사랑했지만 걷기도 힘들었던 두 다리로 끝내 그가 도착한 곳은 어린 시절 뛰어놀던 어머님의 무릎.

느루야, 그는 이렇게 말했단다.

"내 다리가 조금만 더 길었더라면 난 그림을 그리지 않았을 것이다."

물랭 루주의 밤과 그 밤을 켜누는 칼로 자신을 지키려 매일 밤, 힘겨운 싸움을 했던 로트렉에게 더 이상 희고 푸른 아침은 없었어. 그는 패배했단 다. 그는 심장 가득한 슬픔을 술병에 담아 단숨에 마셔버렸지. 그는 정신병원에 입원했고 그곳에서 그림을 그렸어. 지평선은 보이지 않고, 발굽은 허공에 떠 있는데, 바람에 맞선 어깨, 중력을 박차고 뛰는 다리, 그리고 바짝 긴장한 엉덩이를 곧추 세우고 끝없이 달리는 말의 그림이었지. 고달팠던 순례자가 자신의 짧은 다리로 마지막 달릴 곳은 어디였을까?

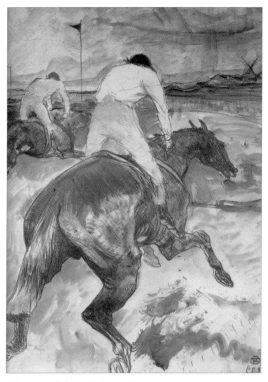

툴루즈 로트렉 〈기수 학습, 1899〉

느루야 어느 날, 밤이 슬픈 망토 자락을 펼치며 네게 오거든 너는 꼭 기억하렴. 고통을 꿀꺽 삼켜서는 안 된다고. 위가 소화할 수 있도록 한 모금씩 한 모금씩 조심히 넘겨야 한다고. 그러면 내일 아침엔 맛있는 아침밥을 먹을 수 있을거라고.

느루야, 이번 주말에 집에 오거든 엄마랑 야외에서 아침식사 하지 않을래?

천사들의 부엌

냉장고를 열었어. 대파 두 뿌리, 양파 두 알, 애호박 하나, 감자 세 알, 두부 반 모, 약간의 고추, 마늘이 있네. 아, 팽이버섯이 한 봉 있구나. 딱 한 끼 된장찌개 거리다. 다행이야. 느루가 지금 막 전철 환승했다고 했지. 금방 오겠네. 도착 전에 구수한 된장찌개 끓여놓을게. 먼저 쌀을 씻어 압력솥에 안치고 미리 덜어놓은 쌀뜨물을 냄비에 담아 된장을 풀었어. 된장 푼 냄비는 불 위에 올려놓고 애호박과 감자, 두부를 조금 크게 깍둑썰기 하는 거야. 나무도마에 칼질 소리는 연인을 만나러가는 아가씨의 하이힐 소리지. 송송송 썰어 냄비에 넣고 나면 얼마 있지 않아 보글보글 끓는 소리가 나겠지. 한소끔 끓인 후, 양파랑 고추랑 버섯을 넣고 매운 고춧가루를 조금만 톡톡. 국간장 한 스푼과 소금으로 간을 맞춘 후 마지막에 살짝 마늘을 넣어주면 된장찌개 끝~

어라, 어쩌지? 오빠가 친구를 데리고 왔구나. 왜 오빠랑 같이 군대 간 친구 있잖아. 우리가 면회도 갔었던 그 친구가 왔네. 밑반찬 말고는 찌개 하

나뿐인데 큰일이다. "점심, 어떻게 했니?" 하는 말에 오빠는 "엄마, 걱정 마세요. 라면 끓여 먹을게요."라고 말했지만 함께 온 친구도 있는데 어떻게 라면을 먹이겠니. 느루야, 할 수 없다. 네가 라면 먹어라. 이따 장 봐다가 맛있는 저녁 해줄게. 마침 냉장고가 텅 비어서 말이야. 이럴 때, 이 그림 같은 일이 생기면 얼마나 좋을까?

너, 이 그림 본 적 있니?

가로로 긴 그림이지. 가로가 4m 50cm에 세로가 1m 80cm란다. 스페인 세비야의 프란치스코 수도원 벽을 장식하기 위해 제작한 열두 그림 중 하나야. 절에도 탱화가 있듯이 성당이나 수도원 건물 벽에 예수님이나 성인

바르톨로메 에스테반 무리요 〈천사의 부엌, 1646〉

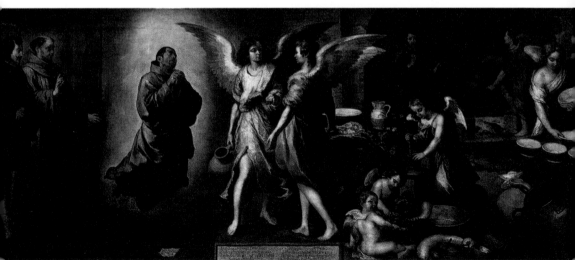

들의 행적을 기록한 그림을 그려놓잖아. 이 그림은 수도원에서 식사를 담당하던 프란체스코 페레즈라는 수사에 얽힌 전설을 담았단다.

프란체스코 수사는 오늘도 어김없이 수도원 식구들의 식사를 정성껏 준비했어. 그는 주님께 받은 은총이 있었어. 넉넉지 못한 수도원 살림살이에 알맞게, 적은 재료로 모두가 풍족하고 맛나게 먹을 수 있도록 요리하는 특별한 솜씨를 가지고 있었지. 어느 날, 수도원 형제들을 위해 식사를 준비한 프란체스코 수사가 잠깐 자리를 비운 사이, 누군가가 준비해놓은 음식을 모두 먹어버린 거야. 은성殷盛한 도시의 그늘엔 거지와 가난한 사람이 많은 법이지. 의지할 데 없는 어느 배고픈 이들이 성모님의 묵인하에 허기를 달래고 갔는지도 몰라. 여하간 식사 시간은 다가오는데 음식 재료는 하나도 없으니 얼마나 걱정이 되었겠니. 책임을 면할 길 없는 와중에도 프란체스코 수사는 수도원장에게 가서 음식을 도둑맞았다고 말하지 않았단다. 그는 자신이 오로지 할 수 있는 일, 즉 무릎 꿇고 간절히 기도했어. 기도를 마친 그가 부엌으로 갔을 때, 놀라운 광경이 펼쳐졌지.

천사들이 내려와 맛있는 식사를 준비하고 있었던 거야. 그림을 자세히 보면 화덕 위에 커다란 단지를 젓고 있는 천사, 접시를 준비하는 천사, 야채를 다듬고 있는 천사, 우리로 치자면 마늘을 빻고 있는 천사, 그리고 가운데 커다란 항아리를 들고 레시피를 의논하는 천사들이 세세히 그려져 있어. 백종원 아저씨에게 물어보면 설탕 한 컵을 넣으라고 했을 텐데. 후훗. 우리의 프란체스코 수사는 천사들이 접수한 부엌을 보고, 그 기적에 놀라 엑스타시를 경험하는 모습이야. 하늘에 붕 떠 있구나. 왼쪽엔 그런 그와 천

사들의 광경을 보고 놀란 두 명의 수사와 수도원장의 모습이야. 뭐랄까? 프란체스코 수사의 신실한 믿음과 영적인 경건함, 가난한 이를 이해하는 따뜻한 마음이 하늘에 있는 하나님의 마음을 움직인 느낌이 들지.

 이 그림은 '스페인의 라파엘로'라고 하는 바르톨로메 에스테반 무리요 Bartolomé Esteban Murillo, 1617~1682의 〈천사들의 부엌, 1646〉이라는 작품이

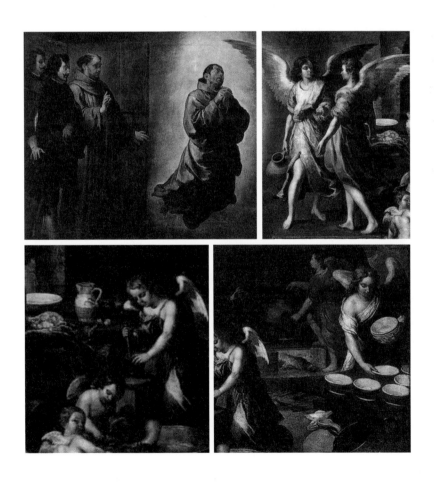

야. 무리요는 〈시녀들〉을 그린 당대 최고의 궁정화가 벨라스케스와 동시대 화가란다. 17세기, 스페인 바로크를 대표하는 화가인 무리요와 벨라스케스는 둘 다 안달루시아 지방의 세비야가 고향이야. 하급 귀족 출신이었고 평생 궁정화가로 귀족들의 초상을 그린 벨라스케스와는 달리, 무리요의 아버지는 이발사였고 그는 14명의 형제 중 막내로 태어났어. 그가 아홉 살때, 부모님이 모두 돌아가셨구나. 터울 진 누나는 어린 동생의 남다른 재능과 천성적으로 선한 마음에서 풍겨 나오는 고귀함을 발견했단다. 그녀는 세상 한 귀퉁이에 어리둥절 서 있는 동생의 손에 붓을 쥐어주었구나. 무리요는 붓을 꾹꾹 눌러 먹지처럼 까만 세상 위에 작은 목소리와 굽은 등으로 살아가는 사람들을 그렸어. 그의 작품은 가난하지만 낙천적이고 자존감 넘치는 이웃들이 주인공이야.

느루야, 약자에 대한 무리요의 따뜻한 온도를 느낄 수 있는 작품을 보여줄게.

그림 왼쪽에 검은 수사복을 입고 두 손을 모으고 있는 이가 1400년경, 스페인 안달루시아 지방에서 태어난 성聖 디에고란다. 이분도 경건과 단순함을 미덕으로 하는 프란체스코 수도원에서 형제들의 음식을 담당하는 평수사였어. 그는 수도원의 식사를 준비하는 틈틈이 가난한 이들을 돌보았어. 그림을 보면 디에고 수사 앞에 음식이 가득 담긴 커다란 냄비가 있지. 주위로 고아와 과부, 그리고 병이 들었거나 몸이 불편한 이들이 모여 있는 걸 볼 수 있을 거야. 왼쪽 아이를 안고 있는 여인은 얼마나 굶주렸는지 늑골이 드러났구나. 옷의 가슴 부위가 찢어졌는데도 어찌할 수 없을 만큼 척

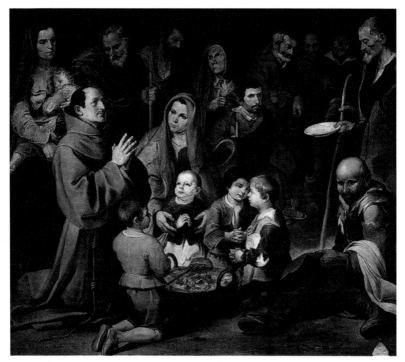

바르톨로메 에스테반 무리요 〈빈민들에게 음식을 나누어주는 알카리의 성 디에고, 1646년경〉

박하고 고달픈 삶인 게지. 모두 주린 배를 다독이며 디에고 수사의 기도가 끝나길 기다리고 있구나.

이런 디에고의 온정은 안개가 스미듯 조용히 퍼져나갔단다. 그런데 함께 수도하는 수도사들은 마음이 불편했나 봐. 그가 수도원의 음식을 빼돌려 가난한 이와 나눈다는 의심을 했구나. 드디어 의심으로 인해 한쪽 귀가 커진 수도원장이 밖으로 나가는 그의 수도복을 들추었을 때, 그의 옷에서 향기로운 꽃이 쉴 새 없이 나왔다고 해.

무리요가 활동하던 시기는 스페인의 황금기가 저물어가기 시작한 17세기 중반이야. 1588년 스페인은 해상 주도권을 영국에게 빼앗긴 데다 1648년 네덜란드도 스페인으로부터 독립하거든. 스페인은 크루아상 같았어. 겉은 멀쩡하고 바삭해 보였지만 속은 텅 비고 물러 터졌지. 금은보화로 가득 찼던 나라 곳간엔 군데군데 거미줄이 드리웠고, 종교재판을 이용해 '이념'이라는 쥐들이 나라의 기둥을 쏠기 시작했어.

엎친 데 덮친 격으로 1649년 세비아에 전염병이 창궐했단다. 전염의 속도가 너무 빠르고 치명적이어서 순식간에 도시 인구의 절반 정도가 죽었다고 하는구나. 현대에도 전염병이 이리 무서운데 17세기 당시에는 어땠겠니. 전염병의 원인도, 치료에 대한 아무런 방책도 없이 사람들은 속수무책으로 죽어나갔어. 재난은 평등을 모르지. 먼저 환경이 열악한 이들이 굶주림과 바이러스에 속절없이 쓰러졌어. 느루야, 그들은 울부짖지도 못했단다. 그저 거친 삶이 주는 고난에 눈을 끔뻑거리며 신 앞에 엎드릴 뿐이었지.

왕족이나 귀족이나 교황이나 수도원장들은 그들이 가진 권력의 바늘로 찢어지려는 사회를 얼기설기 기웠어. 투박한 이기심으로 기운 자투리 천의 이음새 사이로 노동력이 되지 않는 아이들은 거리에 버려지기 시작했단다. 무리요는 발그레한 뺨과 리본 달린 드레스를 입은 귀족 아이가 아닌 거리의 부랑아나 거지 소년을 그렸어. 하지만 그는 눈물을 그리지 않았구나. 몸으로 부딪쳐 사는 이들만이 가질 수 있는 소박하고 맑은 웃음을 찾아냈단다.

바르톨로메 에스테반 무리요 〈거지 소년, 1650〉　　　〈주사위 놀이를 하는 아이들, 1675〉

　　왼쪽 그림을 보렴. 구걸을 하다 지친 오후, 잠시 잠을 청하려다 스멀스멀 기어 다니는 이가 눈에 띈 걸까? 짧은 머리의 거지 소년이 팔꿈치와 어깨를 기운 낡은 옷을 벌려 이를 잡고 있네. 흙 묻은 발바닥 옆으로는 먹고 버린 새우껍질과 망태기에 담긴 과일이 보여. 신선한 먹을거리는 귀족의 성에서 나온 하녀들이 다 사 가고, 장이 파한 뒤 남긴 째마리들이겠지. 벽돌을 썬 듯, 구멍 난 창문을 건너 들어온 빛은 야위었네. 야윈 빛은 잠깐 머물러 아득한 어둠을 뒤로하고 있는 어린 소년을 따스하게 어루만지고 있어.

오른쪽 그림의 배경은 빈민가의 담벼락일까? 아이들이 주사위를 던지며 놀고 있어. 옷이라기보다 누더기를 대충 걸치고 있는 것 같아. 어깨가 다 드러났어. 게다가 신발을 봐. 신발 밑창이 해어져 새카만 맨발이 보이네. 하지만 이 아이들에게 그건 그다지 중요하지 않나 봐. 놀이에 열중해 있는 걸. 넓적한 돌바닥 위에서 마치 내기라도 하듯, 던져진 주사위 숫자에 골몰하고 있어. 카지노에서 수억 배팅을 하는 턱시도 입은 신사가 저런 몰입도를 보이려나? 옆의 어린 꼬마는 볼이 빵빵하구나. 손에 든 음식을 한 입이라도 던져줄까 싶어 먹고 있는 꼬마를 고개가 빠져라 쳐다보는 개도 귀엽다. 천진한 저 모습엔 궁핍이 주는 비애나 내일에 대한 걱정이 없어. 그저 친구와 함께라는 즐거움, 빈부와 상관없는, 온전한 아이들만의 세상이지.

무리요가 가난을 그리는 방법은 독특해. 그의 그림에 연민은 있지만 동정은 없단다. 어린 시절, 그는 절약이 뭔지 모를 만큼 가난했고 그래서 온갖 풍상風霜의 바구니에서 가난이 주는 모멸과 비루함을 쉽게 골라낼 수 있었어. 그러니 부자나 권력을 가진 자들이 종교와 관습, 신분이라는 이름으로 풍기는 썩은 악취도 빨리 맡을 수 있었겠지. 그래서였을까? 그는 구걸하는 모습에서조차 인간의 존엄을 놓지 않았어. 작품의 주인공들은 인간이 던져주는 음식이 아닌 신의 은총이 닿은 선물을 받듯 당당하고 결코 부끄러워하지 않아. 또 그의 작품엔 또렷한 눈망울로 관자觀子를 바라보며 물건을 파는 아이들이 등장해.

꽃을 파는 소녀는 꽃보다 아름답고 과일을 파는 소녀는 과일보다 향기롭구나. 두 소녀가 우릴 보고 웃고 있네. 무리요는 알았을 거야. 궁핍했던

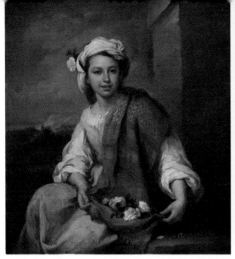

바르톨로메 에스테반 무리요 〈꽃 파는 소녀, 1665~60〉　　　　　　　　　　　　〈과일 파는 소녀, 1650~60〉

이들이 비단 꽃이나 과일만 팔았던 건 아니라는 걸. 머리에 꽃을 꽂거나,
스카프로 살짝 미소를 가리는 자연스러운 표현을 통해 어린 소녀들이 자신
이 가진 유일한 것을 거리에서 팔았으리란 걸 보여주고 있어. 하지만 그는
물을 담는 투박한 도기는 만찬에 사용되는 화려한 자기보다 깨지기 쉽다는
걸 이해하지 않았을까? 그래서 그 특유의 다정한 눈길로 세상의 그물에 걸
리지 않는 소녀들의 미소를 담아냈던 게 아닐까? 무리요가 꽃을 파는 소녀
에게 사회에서 부르는 오염된 이름을 붙이지 않았기에, 그녀는 캔버스 위
에서 순수하고 환한 미소를 지을 수 있었을 거야.

　어린 시절을 제외하고 무리요는 사회의 중심부에 있었어. 세비야 아카
데미 초대 회장을 지내기도 했고 많은 제자를 길렀지. 다작多作한 화가로
도 유명하단다. 하지만 평생을 통해 그는 경직화된 권위와 부당한 편견을
경계했고, 일상을 소중히 다루었어. 심지어 종교에서 우러르는 성인조차도
후광 없이 우리 곁에 흔히 볼 수 있는 이웃의 얼굴로 그렸단다.

바르톨로메 에스테반 무리요 〈작은 새와 성가족, 1650〉

무리요의 〈작은 새와 성가족, 1650〉으로 단란한 가족의 모습을 그린 작품이야. 어머니는 길쌈 바구니를 옆에 두고 물레를 돌리고 있고, 아버지는 아직 어린 아들이 행여 넘어질세라 아이의 몸을 받쳐주고 있어. 그런 든든한 아버지의 무릎에 기대어 아이는 재롱을 피우고 있구나. 아이를 바라보는 강아지는 "같이 놀아요." 하며 앞 발을 들고 있어. 옛 그림 속 강아지는 순종을 의미한단다. 그런데 아이의 손에 작은 새 한 마리가 있네. 저 아이는 어린 예수야. 나중 인류의 죄를 대속하기 위해 죽는다는 걸 작은 새가 상징하고 있지.

그동안의 성화는 예수의 어머니인 마리아를 주로 앳된 처녀로 그렸어.

남자를 알지 못하는 동정녀에게서 예수가 탄생했다는 것을 강조하기 위해서였어. 같은 이유로 예수의 아버지 요셉은 주로 늙은 모습으로 그렸지. 젊고 건강한 남자가 갖는 성적 느낌을 의도적으로 지우려했다고 할까? 그런데 무리요는 요셉을 젊고 온화한 아버지로 그렸단다. 아들을 사랑하는 우리 아버지들의 모습 그대로, 성스러움이나 우러름 없이 평범하고 소박하게 그렸어. 목수 요셉의 뒤편엔 그의 목공 용구가 놓여 있어. 자녀를 키우는 여느 아버지처럼 성실히 일하며 가족을 보살피는 모습을 상징하는 게 아닐까? 어쩌면 성스러움이란 단정한 일상의 태도일 뿐이라고 무리요는 말하고 싶었는지 몰라.

무리요는 '스페인의 라파엘로'라는 애칭으로 불렸단다. 부드럽고 우아한 성모자聖母子 그림으로 유명한 이탈리아 화가 라파엘로 산치오 알지? 그 라파엘로처럼 스페인에서 마리아와 예수님을 그토록 자애롭게 그린 화가는 없었다고 해. 석탄같이 뜨거운 마음으로 기꺼이 변두리의 삶을 끌어안고 신의 자비를 구했던 그는 카푸친 수녀원 벽에 그림을 그리던 중 아래로 추락해, 그 후유증으로 사망했어. 그의 나이 예순넷이었지.

에고, 느루가 도착했구나. 그런데 이게 뭔 일이야? 양손 가득 맛난 거 투성이네. 케이크에, 피자에, 마카롱에, 와인에 선물상자까지! 오빠 친구가 엄마에게 풍성한 꽃다발도 선물해주었어. 혹시 프란체스코 수사를 도와주러 내려왔던 천사들을 만난 거니? 아님, 오늘 무슨 날이니?

뭐, 내 생일이라고?!

배낭 속에 담아 온 선물

느루는 논문 쓰느라 하루가 빠듯하지. 휴가를 함께 보내지 못해 아쉽구나. 우린 오후쯤 집에 도착했어. 지금 오빠와 아빠는 자고 있어. 하긴 피곤할 거야. 3박 4일, 쉬지 않고 움직였으니. 엄마도 먹을 것만 간신히 정리하고는 정신없이 자다 이제 깨었어. 더위에 움직이는 게 힘들었나 봐. 하지만 일어나니 개운해. 번거롭고 무거운 것을 내려놓고 가볍고 단순한 것만 담아 온 느낌이야. 아직도 햇빛이 부서지던 전나무 숲과 숲속에 나지막이 울리던 독경소리가 들리는구나. 새롭게 소생하라는 의미를 지닌 내소사來蘇寺는 시간이 쉬는 절이더라.

바람소리에 컹컹 짖던 동네 개들도 잠든 이른 새벽, 서둘러 산사山寺 입구에 도착했단다. 일주문을 지나 부처의 나라를 지키는 천왕문에 이르렀지. 그땐 몰랐어. 엄마의 발끝에 세상의 소란이 매달려온 것을. 갑자기 비파를 든 북방의 다문천왕이, 검을 든 동방의 지국천왕이 엄마를 향해 눈을 부라렸어. 다문천왕의 발밑, 막 으스러지려던 악귀도 엄마를 보고 깜짝 놀란

눈치였지.

"쟨 무슨 배짱으로 저렇게 많은 욕망들을 주렁주렁 달고 왔지? 신발을 벗어. 내 꼴이 난다구!"

종교를 갖고 있지 않은 엄만데도 산사에 가면 햇빛과 뒹구는 탑이 되고 싶기도 하고, 탁발 나가신 스님을 기다리는 얌전한 댓돌이 되고 싶기도 하네. 절 앞마당, 뒷마당을 오가며 하루를 보냈어. 천성적으로 말이 없는 돌계단을 오르락내리락거리다 신발이 벗겨진 것도 모르고 말이야. 해는 점점 이울고 대웅보전 꽃살무늬 창에 먼 곳에서부터 맨발로 걸어오는 내 그림자가 어린 걸 보았지. 그 그림자를 배낭에 담아 왔단다. 그리고 이 그림도 함께 넣었지.

너, 이 그림 본 적 있니?

아무래도 더운 여름인 것 같아. 스님의 머리 위에는 물기 많고 굵은 붓질로 표현한 무성한 나무가 있네. 짚신을 신고 나무 밑동 아래 털썩 앉으신 스님의 발치엔 수북하고 성긴 풀들이 보여. 아마도 듬성듬성 삐죽한 머리의 스님이 따갑고 힘센 햇빛을 피해 나무 그늘에 쉬어가시려나 봐. 그런데 웬 걸? 스님이 앞섶을 풀어헤쳤어. 시원한 바람이라도 불어오는 걸까? 어라, 겨드랑이가 가려웠던 스님이 피를 빨고 있는 이를 털고 계신 거로구나. 살생하지 말라는 계율이 떠올랐을까? 아래로 처진 양 눈썹은 어찌할까를 고민하는 망설임이 그대로 읽혀. 한낮의 더위를 몰아내는 스님의 고민이 너무 귀엽구나.

관아재 조영석 〈이 잡는 노승〉

배낭에 담아 온 이 그림은 조선 영조시대의 화가, 관아재觀我齋 조영석趙 榮祏, 1686~1761의 〈이 잡는 노승〉이야. 내소사 뜨락을 거니는데 이 그림이 생각나더라. 아마 예불 시간도 지나고, 햇빛도 졸고, 바람도 쉬고, 손님도 없어 혼자 놀기 심심했던 대웅보전 앞 삼층 석탑이 때마침 안뜰을 오락가락하는 엄마를 보고 들려준 이 이야기 때문이지도 모르지.

수도하는 부처님 품으로 쫓기는 비둘기 한 마리가 푸드덕 날아들었대. 이어 굶주리고 포악한 매가 들이닥쳤지. 그리고는 부처님께 몹시 배가 고파 먹지 않고는 날지 못하니 비둘기를 내어달라고 했어. 부처님은 살기 위해 품으로 들어온 것을 어찌 내어놓을 수 있겠느냐며, 대신 고픈 너를 위해 내 살을 주리라고 하셨지. 저울 한쪽엔 비둘기를 올려놓고 다른 한쪽엔 부처님 왼쪽 허벅지 살을 떼어 놓았어. 저울은 비둘기 쪽으로 기울었어. 부처님은 다시 오른쪽 허벅지 살을 떼어 저울에 올렸어. 여전히 비둘기 쪽으로 기울었지. 계속 살을 떼어도 수평을 이루지 못하자 부처님은 자신 전체를 저울에 올렸지. 이제 저울은 미동도 없이 균형을 이루었어. 모든 살아 있는 것의 목숨은 단 하나뿐임으로 그 무게는 같다는 이야기였을까? 삼층석탑의 미주알고주알은 스님의 또르르 목탁소리가 들리자마자 뚝 그쳤어. 엄마도 입을 다물었지.

느루야, 유홍준 교수님이 "회화에서 그림의 대상이 되는 것은 반드시 그 대상에 대한 관심과 애정이 있을 때만 가능하다."라고 하셨는데 이 그림을 그린 관아재 조영석은 생명을 사랑하는 선비였을까? 다른 그림을 봐보자.

175

조영석
〈말 징 박기〉

 움직이려는 말의 네 다리를 꽁꽁 묶어 곁 나무 둥치에 매었네. 일꾼이
조심스럽게 말굽에 징을 박고 있어. 중국에서는 말굽에 징을 박을 때, 말
을 세워놓고 작업한다고 해. 하지만 우리나라는 전통적으로 눕혀 놓고 징
을 박았어. 화가가 중국 화첩을 참고해 베긴 것이 아니라 직접 보고 세밀
한 관찰을 통해 그린 걸 알 수 있지. 게다가 놀라 무서움에 떠는 말의 심정
을 이해하는 듯, 서 있는 일꾼이 나뭇가지로 말의 시선을 끌고 있어. 잠시
라도 주위를 환기시키려는 게지. 우리 어린 시절 예방주사 맞을 때, 간호사

언니가 엉덩이를 찰싹 때리잖아. 그러곤 '어' 하는 사이 주삿바늘을 콕 찌르지. 하지만 그 덕분에 아픈 주사를 잠깐 잊었던 것 기억할 거야. "말 못 하는 말"에 대해서도 가슴 따뜻한 연민을 갖고 있는 것이 느껴지지 않니?

그림을 그린 관아재 조영석은 당대 노론계의 명문인 함안咸安 조씨 가문의 적자야. 세조 때 생육신 중 한 분인 어계漁溪 조여趙旅, 1420~1489의 후손이지. 조여는 수양대군이 단종을 몰아내고 세조로 등극하자 고향 함안으로 낙향해 채미정采薇停에서 은거하고 끝내 출사하지 않았던 지사志士였어. 그런 그의 집안은 명문가답게 할아버지를 비롯한 선대의 인연으로 안동 김씨, 연안 이씨 등 조선의 내로라하는 가문과 연緣이 두터웠어. 그가 숙종 때 종7품직을 지내고 있던 조해趙楷의 막내아들로 태어났으니 신분질서의 상하가 철저했던 시대에 사대부로서 조금도 위축되거나 열등감이 없는 환경에서 자라난 거지. 그는 태생이 금수저야. 1도 불순물이 섞이지 않은 순금수저! 그런 조영석이 서민의 일상을 다룬 그림을 그렸다는 게 놀라워.

느루야, 조선 500년 성리학에 기초한 '문사철文史哲 시서화詩書畵'는 선비들의 성찰과 수련의 근본을 이루는 정신적 기둥이었단다. 선비의 글과 그림에는 '문자향 서권기文字香書券氣–문자의 향기와 서책의 기운이라는 뜻으로 수양의 결과로 나타나는 고결한 품격을 의미–'가 나타나야 했지. 문인화나 초상화가 발달할 수밖에 없는 이유이자 동시에 풍속화를 '속화俗畵'라 칭할 수밖에 없었던 근거야. 정신의 순결함을 최고로 치는 문인들은 속화를 다루지 않았어.

그래서인지 명문 사대부로서 그림을 좋아했던 그는 자칫 속된 이름을 남길 수 있다는 우려로 여러 차례 붓을 꺾는다는 선언을 했어. 하지만 결국은 《사제첩麝臍帖》이라는 속화집을 엮었지. 백성들의 생활과 풍속을 스케치해 모아놓은 것으로 서민에 대한 깊고 따스한 애정과 관심 없이는 만들 수 없는 화첩이지. 조선 백성들의 가난하고 고단한 삶은 그의 연민 어린 시선 아래에서 비로소 생생하고도 객관적으로 드러났어. 《사제첩》은 '사향노루의 배꼽'이란 뜻인데 사향노루가 자신의 배꼽에서 나는 그 사향 때문에 사냥꾼에게 잡히듯, 속화집을 묶긴 했지만 걱정이 되었던 모양이야. 표지 한쪽에 "남에게 보이지 말라. 범하는 자는 내 자손이 아니다."라는 엄중한 경고문을 자필로 써놓았어. 느루야, 그토록 염려하면서도 그림과 백성을 사랑했던 그가 남긴 《사제첩》이 궁금하지 않니?

〈소 젖 짜기〉란 화제畫題네. 갓 쓴 선비들이 작당하여 소 젖을 짜고 있어.

조영석 〈소 젖 짜기〉

한 사람은 코뚜레를, 한 사람은 뒷다리를 묶어 잡고, 두 사람이 양쪽에서 소 젖을 짜고 있구나. 분위기로 봐서는 주위의 눈을 살피며 도둑질하듯 서두르는 눈치야. 당시 소 젖은 귀한 음식이었거든. 삼국시대 이전부터 소젖 우유을 마셨다고 짐작되지만 주로 궁중이나 상류층의 보양식 정도로만 여겼대. 농민의 젖소를 데려다 젖을 짠 의관을 나랏법으로 징벌한 경우도 있었으니까. 어, 그림 왼쪽을 봐. 한 선비가 어린 송아지를 데리고 왔어. 어미 소가 어린 송아지 쪽으로 고개를 쭈욱 빼네. 행여나 송아지에게 나쁜 일이 생길까 걱정하면서 말이야.

송아지는 왜 데리고 왔을까? 어미 소는 어린 송아지를 보여 주어야만 젖이 나온다고 해. 어린 송아지는 어미 소를 바라보며 "엄마, 저건 내 점심이지요." 하고 침을 흘리고 어미 소는 송아지를 보며 걱정 반, 안타까움 반일 거야. 아마 말을 할 수 있다면 "이건 내 아이 거예요." 하고 선비들에게 소리

조영석 〈새참〉

쳤겠지. 보는 우리도 웃음 반, 안쓰러움 반으로 얼굴이 일그러지잖아. 조영석의 그림은 등장하는 인물 하나하나가 제각각 이야기를 가지고 있어. 누구도 큰 소리를 내지 않고 자기 순서를 기다리며 조곤조곤 말을 하지. 다른 그림을 더 보자.

그의 그림 〈새참〉이야. 힘든 농사일 중, 잠깐의 휴식시간을 사실적이면서도 정감 있게 그렸어. 아이에게 밥을 떠 주는 아버지의 다정함, 큰 숟가락에 알맞게 입을 쩍 벌리는 꼬마, 반찬이랄 만한 것도 보이지 않는 간소한 식사임에도 선량함이 가득하게 웃는 눈, 농군들과 한자리에 앉은 갓 쓴 선비의 편안한 앉음새, 새참 먹는 동안 차분히 기다리고 있는 여인의 모습 등 화면이 평화롭고 아늑해 보여. 배경을 모두 생략하고 화면 중앙에 인물을 한 줄로 배치해 시선을 모은 구도도 획기적이지.

한편, 그의 그림은 직접 노동을 하지 않고 담장 너머로 노동을 보기만 하는 지식인의 그림이라고 통을 맞기도 해. 달력에 있는 잔디처럼 초록의 생기만 보이고 소똥 냄새는 지워버렸다고 말이야. 그래, 맞아. 현실은 다를 수 있어. 하지만 아까도 말했었지? 조영석은 명문가의 적자嫡子라고. 게다가 당시 속화는 중인 계급에서 그렸어. 사대부의 체통과 품격에는 어긋나는 일이었지. 그럼에도 불구하고 일반 백성들의 삶의 현장을 찾아가 직접 보고 그들의 모습을 애정 있는 시선으로 그렸다는 것만으로도 그가 가진 인간적 따뜻함의 깊이를 느낄 수 있지 않니?

사대부들이 풍광이 수려한 정자에서 난을 칠 때, 그는 논으로, 마구간으

로, 대장간으로 다니며 인간의 풍부한 표정을 담았어. 풍속화의 시작이지.
그래서 그의 그림엔 조선시대 사대부들의 문인화에는 없는 삶의 건강함과
진솔함이 묻어 나와.

위 좌 **조영석** 〈어미소와 송아지〉 위 우 〈절구질〉 아래 〈바느질〉

조영석이 심은 풍속화의 씨앗은 후대의 조선 3대 풍속화가 김홍도, 신윤복, 김득신이 이어받아 꽃 피우지. 조영석의 《사제첩》에 있는 풍속화 몇 점을 마저 보여줄게.

〈어미 소와 송아지〉, 〈절구질〉, 〈바느질〉이라는 화제에도 드러나다시피 문인화에 비해 풍속화는 촌스럽고 산만하고 거칠어. 우아하거나 고상하거나 격조를 갖고 있지 않아. 그런데도 불구하고 인물화로는 당대 일인자였던 조영석은 왜 속화집을 엮었을까? 감히 영조의 '세조 어진 제작'의 부름에도 응하지 않았던, 선비로서의 결기가 돌과 같았다던 그는 왜 《사제첩》을 엮었을까? 문인화나 산수화, 초상화로도 그 기량을 빛낼 수 있었을 텐데 왜 자기 이름의 속됨을 감수하고 서민들의 모습을 기록했을까?

그는 뛰어난 화가이자 숙종과 영조를 섬긴 사대부였어. 하지만 파벌로 인한 잦은 사화士禍는 가문의 부침浮沈을 예측할 수 없게 했지. 시대의 불안은 명문가의 자제였던 그에게 평생 자신을 성찰하고 돌아보게 했던 것 같아. 그는 권력과 지위의 화려함 속에 숨겨진 욕망의 천박함에 휘둘리지 않고, 평생을 필묵의 흔적에서 깊은 깨달음을 얻으려 했어. 그의 호號가 '나 자신을 살피는 집'이라는 뜻의 관아재觀我齋라는 것도 그의 《사제첩》을 들여다보는 열쇠가 아닐까?

느루야, 배낭에 담겨 구겨진 엄마의 그림자를 가만 펴본다. 관아재가 치밀하고 꼼꼼한 눈으로 일상을 살펴 자신을 바로 세웠듯, 엄만 사천왕의 부리부리한 눈을 빌려 나를 찾아 먼 곳을 걸어온 나의 그림자를 살펴보고 있

어. 엄마의 그림자엔 '원망'이 있더구나. 상반기에 예정된 모든 강의들이 취소되었어. 엄만 자기 계발이라든가 자아성취라든가 그도 아니면 인문학의 확대라는 그럴듯한 명분으로 일해본 적이 없잖아. 늘 생활형 강사였지. 당장의 강의료로 웃고 우는데 오랜 기간 수입이 없어 내심 걱정이 되었단다. 마침 아는 선배가 강의를 주선해 감사히 시작했어. 그런데 국가에서 재난지원금을 내보내며 지금 일하고 있는 강사들은 제외시킨 거야.

그런 맘 있잖아. 뒤로 넘어져도 코가 깨진다고 "난 왜 이리 운이 없을까? 남들도 삶에서 우연히 얻어걸리는 인센티브가 있듯 내게도 작은 행운쯤은 하나 줄 수 있잖아!" 하는 한탄인지 원망인지 모르는 푸념이 잔뜩 걸려 있더라. 아마 그래서 다문천왕의 발밑에 으스러지던 악귀가 엄말 보고 부처님께 오면서 배짱도 좋다고 느꼈을 거야.

나 자신을 살핀다는 관아재 조영석의 작품을 보고, 오는 분마다 새롭게 소생한다는 내소사의 안뜰을 보고, 부처님의 웃는 미소를 보고 엄마의 숯검댕이 같은 그림자를 다독였단다. 건강하게 일을 할 수 있다는 데 감사하고 더 좋은 강의를 하겠다고 다짐했지. 덕분에 엄마 스스로를 잘 돌아보게 되었단다. 엄만 누군가의 마음을 만지는 글을 쓰고, 누군가의 마음에 남는 강의를 할 거야. 내일은 옛 그림 속 소박한 짚신을 신고 가볍고 단순한 일상을 기품 있게 걸어보고 싶구나.

우리에겐 칭찬이 필요해

똑같은 일을 계속 반복하는 건 재미도 없고 힘든데 아무도 칭찬해주지 않아. 그래서 빨래도 안 하고, 방 청소도 미루고, 음식물 쓰레기도 버리지 않았어. 화분에 물 주는 건 잊어버렸어. 실외기 밑에 비둘기가 둥지 트는 것도 내버려두었어. 현관 앞 신발들이 죄다 '요이 땅' 하면 튀어나갈 태세지만 내 눈엔 안 보여. 난 착한 생각, 착한 말을 너무 많이 했어. 무엇이든지 너무 많아지는 건 바람직하지 않아.

오늘은 무조건 반대로, 삐딱하게, 맘 가는 대로 할 거야. 아침에 세수하고 이 닦는 거 귀찮아. 머리는 하루쯤 안 감아도 돼. 물론 샤워도 하지 않을 거야. 집이 좀 지저분하면 어때. 공부는 지겨워. 책은 개나 보라지. 댕댕이 방석 위에 《영국사》 갖다놨어. 엄만 하루 종일 빈둥빈둥 놀 거야. 소파에 앉아 초코 범벅 먹으며 도판이나 봐야겠다. 아이구, 도판조차 이리 무거우니……. 어머, 웬걸, 아름다운 여인들이 죄다 벗고 있네. 피부에서 달달한 꽃향기가 날 것 같아. 구겨지거나 주름진 얼굴은 하나도 없네. 다들 웃고

있는데 이 여인은 왜 이러고 있지?

야, 댕댕이. 너, 이 그림 본 적 있어?

빈센트 반 고흐 〈슬픔, 1882〉

무척 슬퍼 보인다. 얼굴 표정은 팔에 가려져 있지만 그녀의 어깨는 울고 있어. 헝클어진 머리와 마른 팔다리는 그녀가 삶의 가장자리에 있다는 걸 웅변하지. 푹 숙인 고개 아래 매달린 유방이 보여. 아니 가슴에 매달린 건 유방이 아니라 삶의 간난신고艱難辛苦일 거야. 그런데 여인의 배가 불룩해. 임신을 했구나. 임신한 여인이 거리에 나와 울고 있다니! 발밑에 있는 작은 풀들은 아직 그녀에게 희망이 남아있다고 말하는 걸까? 이런 절망적이고 비참한 모습을 누가 그렸을까? 아, 서울역 앞 지게꾼의 하소연이라도 다 들어줄 것 같은 화가, 빈센트 반 고흐Vincent van Gogh,1853~1890가 그렸구나.

그는 이 작품을 1882년에 그렸어. 스물아홉이었지. 그는 스물아홉이 되서도 주위의 인정을 받지 못했어. 어릴 때의 고흐는 지나치게 평범했어. 머리는 나쁘지도 뛰어나지도 않았지만 항상 그의 성격과 기질이 문제를 일으켰어. 그는 중학교를 자퇴하고 한동안 큰아버지가 취직시켜 준 구필화랑에서 즐겁게 일했어. 하지만 사소한 일로 해고됐지. 그가 연모했던 하숙집 딸, 외제니 로예와 목사의 딸, 코르넬리아 보스, 두 여인도 그의 마음을 받아주지 않았어. 실연당했지. 두 차례의 실연은 남자로서의 자신감을 잃게 만들었어. 수시로 조울증이 찾아왔어. 이후, 성직자가 되어 가난한 사람들을 위해 헌신하고자 목사가 되는 시험을 준비했지만 이도 떨어졌어.

그의 아버지가 목사였기에 고흐를 이러지도 저러지도 못한 선교회는 결국 그를 벨기에의 악명 높은 탄광지대 보리나주를 담당하는 조수로 파견 보내. 그가 성직자의 역할을 잘해낼 수 있는지 시험해보기로 한 거지. 가난한 이들이야 말로 신이 필요하다고 생각한 고흐는 그들을 전도하기 위해

그들과 똑같은 생활을 했어. 선교단체에서 시찰 나간 사찰관은 성직자로서의 권위나 품위는 고사하고 광부보다 더 광부 같은 그를 보고 기함했구나. 그들은 고흐가 선교사로는 적절하지 않다고 보고서를 올렸지.

결국 그는 모든 것에 실패하고 브뤼셀로 떠나게 되었어. 브뤼셀에서 그는 시엔이라는 여인을 만나게 돼. 매춘부인 데다 다섯 살 난 딸이 있었고 임신 중이었지. 바로 슬퍼서 울고 있던 그녀야. 고흐의 아버지와 가족들이 그녀와의 사귐을 반대했지만 그는 고집을 굽히지 않았어. 결국 아버지와

빈센트 반 고흐 〈감자 먹는 사람들, 1885〉

돌이킬 수 없을 만큼 불화했지. 하지만 고흐와 시엔의 관계는 오래가지 못하고 헤어지게 되었어. 진짜 찌질한 인생이다!

고흐는 아버지의 집, 누에넨Nuenen으로 돌아갔어. 불화한 아버지와는 휴전상태였지. 목사관 뒤뜰에 있는 헛간에서 다시 그리기 시작했어. 이때 만난 농부 가족을 그린 작품이 〈감자 먹는 사람들, 1885〉이야. 다섯 명이 조촐한 식탁에 둘러앉아 있네. 등장인물들은 수다스럽지 않아. 일단 어두운 게 맘에 들어. 석유램프의 붉고 흐린 빛이 그들의 얼굴에 짙은 그늘을 만들어주고 있어. 등을 돌린 소녀의 자그마한 어깨가 힘겨워 보이고 낡고 쿰쿰한 실내는 찐 감자 냄새, 노동이 배어든 쉰 땀 냄새, 오랜 가난의 냄새를 풍기지.

이 초라한 식탁의 주인공은 가족을 위해 일용한 양식을 준비한 마디 굵은 농부의 손이야. 그가 동생 테오에게 "흐린 등불 아래 손으로 접시에 담긴 감자를 먹는 사람들을 그리며 나는 그들이 자신을 닮은 바로 그 손으로 땅을 팠다는 걸 보여주려 했다. 이 사람들이 먹고 있는 것은 자신의 노동을 통해 정직하게 번 것임을 말하고 싶었다."라고 썼거든. 그는 노동의 진실함과 고귀함을 전하고 싶었나 봐. 하지만 노동이 진실하고 고귀하다고 하긴 너무나 몽상적이고 비현실적이지. 공공연히 조물주 위에 건물주가 사는 세상이라고 하잖아.

평소 엄마 같지 않게 냉소적이라고? 가끔은 냉소적일 필요도 있어. 세상을 환상 없이 제대로 보게 해준다구. 물론 좋은 말이라고는 할 수 없지만 말이야.

그에겐 아직 불행의 총량이 채워지지 않았어. 1885년 3월에 아버지가

돌아가셨어. 친척들은 그를 냉정하게 나무라고 비난했어. 나 같아도 그랬을 거야. 그는 의기소침해졌지. 1885년, 그에게 기회를 주고 싶었던 동생 테오의 후원으로 그는 파리와 안트베르펜을 오가며 여러 화가들과 만나게 돼. 어두웠던 그의 그림에 밝은 색채와 빛이 들어왔고, 소묘나 목탄화 위주였던 형태가 걸쭉하고도 강렬한 느낌의 유화로 바뀌게 되지. 그렇다고 그림을 잘 그렸다는 의미는 아니야. 그는 평생 "잘한다."는 칭찬은 못 들어. 어떻게 아느냐고? 아무도 그림을 사지 않았는걸. 누구도 인정해주지 않는 그림이 무슨 소용이 있담. 자기만족일 뿐이지.

어쨌든 그는 이때, 일본 판화인 우키요에 깊은 감명을 받지. 문화는 당대의 역사를 벗어날 수 없어. 회화도 마찬가지야. 19세기 후반, 일본이 서양에 문호를 개방하면서 일본의 문화가 유럽으로 건너오게 되지. 특히 인기 있었던 게 '자기瓷器'였어. 임진왜란 때, 일본이 우리의 도공을 끌고 간 이야기는 알고 있을 거야. 우리에겐 아픈 역사지. 그들은 실력 있는 도공들을 통해 고려 상감청자와 흡사한 일본 고다 자기를 만들었지. 아직도 일본 자기는 유명해. 이 일본 자기와 공예품들이 유럽의 상류층 문화에 빠르게 확산돼. 그런데 19세기 중반, 프랑스 판화가 펠릭스 브라크몽이 일본 도자기를 싼 포장지 그림을 보고 화들짝 놀란 거야. 전혀 새로운 그림이었거든. 그는 포장지를 가까이 지냈던 인상주의 화가들에게 보여주었어. 이 그림이 '덧없는 세상'이라는 뜻을 가지고 있는 '우키요에'야. 이 당시 고흐가 우키요에를 모사模寫한 여러 작품이 있어. 오른쪽 그림은 일본의 우키요에, 왼쪽 그림은 반 고흐가 그린 모사본이야. 일본에서 반 고흐 연구가 활발한 건 이런 숨은 이유 때문이지.

반 고흐 〈꽃이 핀 자두나무,1887〉 우타가와 히로시게 〈가메이도의 자두나무 과수원, 1856~58〉

우키요에는 일본의 도쿠가와 이에야스가 세운 에도 막부에서 시작해 메이지 시대(14~19C)까지 유행했던 풍속화 양식을 말해. 일본 특유의 원색적이고 화려한 색이 압도적이지. 사람을 중심에 두는 전통 유럽회화와는 달리 거대한 자연과 그 속에 깃들어 사는 인간을 아주 작게 묘사했고, 일상적인 풍경을 검고 뚜렷한 윤곽선을 이용해 평면적이면서 단순하게 그렸어. 또한 르네상스 이후 회화의 정석으로 자리 잡은 원근법이 전혀 보이지 않아. 전통을 벗어나려던 당대의 화가들은 단번에 매혹되었지. 동양의 신비로운 선線과 평면이 변화를 바라던 당대 유럽의 심미안心美眼들을 유혹한 거지.

반 고흐 〈탕기영감, 1887〉
뒷배경에 후지산이 있다.

가쓰사카 호쿠사이
〈청명한 아침, 맑은 바람. 1830~32년경〉

"웅~ 웅~" 핸드폰이 울리네. 받을까 말까……. 안 받을 거야. 오늘은 심통이 나 있으니까. 바깥 날씨는 잔뜩 흐리고 바람도 거세. 봄엔 왜 이리 바람이 부는 걸까? 갈수록 시간이 빨리 지나가는 건 필시 봄 탓이야. 봄바람이 시간을 밀어 날려버리는 거라구. 그래서 연초에 계획을 세우고 돌아서면 이미 여름이 지나가고 있어. 그러니 무슨 일을 하겠어. 연말이 되면 대부분 빈손이야. 그러니 이룬 게 없다고 너무 속상해하지 마. 이게 자연스러운 거야. 하지만 고집불통인 반 고흐는 다르겠지? 아니나 다를까, 역시! 실력도 없는데 그림을 그리겠다는 생각을 바꾸지 못했구먼. 쯧쯧……. 밀레의 그림과 우키요에를 한참 모사하더니 화가들의 공동체를 만들겠다고 아를로 갔어. 아를에 가서 쉬지 않고 그림을 그렸구나. 그는 정말 어리석군.

그나저나 대체 어떤 그림을 그리고 있는 거야?

자신이 살고 있는 노란 집과 방을 그렸네. 그는 '햇빛을 받는 노란 집과 비할 데 없이 순수한 파란 하늘'이라고 말했어. 사는 건 궁상이면서 왜 이리 예쁜 말을 한 거야? 어쨌든 그의 말처럼 색의 대비가 눈을 시리게 하지. 저곳을 무척 사랑했던가 봐. 화가는 마음의 울림을 그리는 사람들이니까.

사람에겐 너나없이 집이 필요해. 집이란 눈과 비바람을 막아주는 것만이 아니라 마음을 쉬게 하는 곳이니까. 마음에 상처를 주고 외롭게 하는 곳은 집이 아니야. 불량 청소년들 봐. 집은 있지만 아무도 집에 가고 싶어 하지 않잖아.

집이란 건물이 아니라 엄마의 품, 친구와 나누는 대화, 슬픔을 닦는 수건, 꿈을 키우는 화분 같은 거야. 절대적인 피난처지. 지금 내가 삐진 것두 가족들이 날 칭찬하고 안아주지 않았기 때문이라구. 스물이던 오십이던 안아줘야 해.

저 노란 집 2층, 오른쪽 방을 월세 15프랑에 세 들었다지. 그는 이 방을 세 번이나 그렸어. 노란 방 안은 고요한 푸른빛이야. 세 면이 모두 파랗고 문도 파래. 갈색 마룻바닥은 다소 낡아 보여. 가운데엔 초록색 유리창이 있고 그 옆엔 거울과 액자가 있어. 간결하고 단순하지. 고흐의 침대엔 베개가 두 개야. 나무 의자도 두 개. 평생 그림 그리는 것 외엔 친구가 없었던 고독한 화가에게 누가 찾아왔을까? 아님 누군가를 기다렸을까? 남보다 예민했던 그는 이곳에서 평안과 안정을 바랐어. 하지만 우리 세대 아이돌인 조용

빈센트 반 고흐 〈노란 집, 1888〉 빈센트 반 고흐 〈노란 방, 1888〉

필 아저씨가 노래했잖아. '나보다 더 불행하게 살다 간 고흐란 사나이도 있
었는데'라고. 그는 절절히 외로웠고 자주 불행했어. 하지만 분명한 건 아를
에서 반 고흐 회화의 절대적 특징인 강렬한 색과 터치가 나오기 시작한다
는 거야.

그나저나, 배고프다. 아직 아무것도 먹지 못했어. 핸드폰이 또 울리네.
엥? 기프티콘이 세 개나 왔어. 내가 좋아하는 단팥빵이닷. 커피랑 초코 크
로무슈도 있네. 어머 이게 뭐야, 형광펜 세트다. 그런데 누가 보냈지? 느루
가 보냈구나? 카드도 있네. 세상에서 엄마가 최고로 아름답다고? 엄마가
해 주는 김치찌개는 박막례 할머니가 배워야 한다구? 내가? 우와~ 감동이
당. 엄만 변덕쟁이야. 금방 화가 풀렸어. 시력도 회복했어. 신발 정리해놓고

화분에 물 줄게. 꽃이 축 늘어졌구나. 꽃에게 참 미안하다.

거봐. 칭찬은 고래도 춤추게 한다잖아. 칭찬 한마디와 단팥빵 하나로 엄마 바로 행복해졌는데 아무도 칭찬해주지 않았던 반 고흐는 어떻게 됐을까? 누가 그를 응원해주어야 해. 안 그러면 조금 전의 엄마처럼 세상에 대해 냉소적이고 부정적이 된다고. 어, 이 그림은 몹시 파격적인데? 만일 반 고흐에게 신이 내린 축복이 있다면 그건 그에게 대상의 내면을 볼 수 있는 놀라운 시력視力을 주셨다는 걸거야. 한번 볼래?

느루야, 고흐는 아를에서 해바라기 연작을 그려. 꽃이나 정물을 그린 화가는 많아. 존 워터 하우스의 작품에 장미가 자주 등장한다거나 헨리 팡탱 라투르처럼 제비꽃을 소재로 그리는 화가도 있었어. 하지만 그건 활짝 핀 아름다움이거나 봉오리 져 있는 수줍음을 그렸어. 고흐는 꽃의 자존심을 배려하지 않고 시들어가는 해바라기를 그린 거야. 목을 꺾고 누운 해바라기, 물기가 다 빠져나가 검게 말라가는 해바라기, 씨앗이 빽빽이 박힌 해바라기…… 사람으로 치자면 병든 아저씨, 주름진 할머니, 임신해 기미가 잔뜩 오른 아주머니를 그렸다구.

늦은 밤, 어느 선술집이든 붙박이 선반처럼 앉아 있는 술꾼이 있잖아. 소주 한 병에 김치 한 접시 앞에 놓고 하염없이 세상을 응시하는 밤의 파수꾼. 그 파수꾼처럼 반 고흐는 압생트를 앞에 놓고 신이 주신 시력으로 상실과 박탈, 소외가 있는 곳을 바라봤어. 그리고는 천사가 잠든 밤에, 그들의 아픈 신음소리를 멈추지 않는 노래로 그려냈지.

빈센트 반 고흐 〈해바라기, 1888〉 빈센트 반 고흐 〈밤의 카페테라스, 1888〉

하나 더 살펴볼까? 느루야, 넌 화가 나거나 슬플 때 그림을 그린다면 선, 형, 색 중 어느 부분이 너의 감정을 가장 강렬하게 전달한다고 생각해? 아마 대부분 색이라고 할 거야. 감정을 드러내는 데는 여러 가지가 있겠지만 격할 때 붉은색을 쓴다든가 평온할 때 초록색을 쓴다든가 하는 색의 상징성에 공감할 거야. 오른쪽 그림 〈밤의 카페테라스, 1888〉를 보렴. 파란색, 붉은색, 노란색 등 강렬한 원색을 팔레트에 짜놓고 팍 엎지른 것 같아. 하늘엔 별들이 울렁이고 바닥엔 돌들의 파도가 밀려와. 붉은 양탄자는 활활 타오르지. 동공 지진이야. 그가 보는 세상은 저토록 흥분되고 설레는 것이었어.

그는 아를로 온 초기, 잠깐 행복했고 더 크게 불행해졌어. 폴 고갱과 심하게 다투었기 때문이지. 그는 면도칼로 자신의 귓불을 자를 정도로 흥분

빈센트 반 고흐 〈밀밭과 사이프러스 나무, 1889〉

했어. 무자비한 소용돌이에 빨려 들어 침몰하는 배처럼 그는 파선破船했어. 결국 1889년 5월, 생 레미 요양소에 입원하게 된단다.

그는 병원 창가에서 그림을 그렸어. 상상으로 창살을 허물고 넘실대는 나무를 그렸지. 일상에서 보는 방식대로 아름다움을 보고 싶다고 말하기도 했어. 그의 붓은 심장만큼 빨리 움직였고 어느 곳에선 심장소리가 소용돌이로 나타나곤 해. 그의 길거나 짧은 붓터치, 나선형의 소용돌이, 입체감이 날 정도의 두꺼운 물감, 꿈틀대는 선이 이곳에서 형성되지. 그는 병원 생활을 하는 1년여 동안, 150여 점을 그려. 대부분 그의 대표작들이 이 시기에 나와. 절망과 외로움이 그의 예술적 감수성을 촉발하는 연료가 되었을까?

그동안 그는 구도를 배열하고 조절하고 여러 번의 습작을 거쳐 완성하는 스타일이었지. 그런데 생 레미 시절은 서예로 말한다면 일필휘지一筆揮之처럼 붓을 대면 단번에 그렸어. 우리나라 사람들이 가장 좋아한다는 〈별이 빛나는 밤〉이라든지, 한 번 잘리면 다시는 뿌리가 나지 않아 죽음을 상징하는 나무로 여겨지는 사이프러스 나무가 등장하는 여러 대작들도 이때 나와. 유일하게 팔렸다는 〈붉은 포도밭〉의 판매 시기도 이 때야. 어쩌면 생의 마지막을 밝히는 서정적이고 아름다운 불꽃이었는지 몰라.

형이 그림을 그리면서도 치료를 받을 수 있도록 배려한 테오 덕분에 고흐는 생 레미를 떠나 오베르 쉬르 우아즈로 가게 돼. 그는 1890년 5월에 아름다운 풍광과 넓게 펼쳐진 밀밭이 있는 곳, 오베르에 왔어. 하지만 두 달밖에 있지 못했어. 죽음이 누런 밀밭 속에 숨어 있었거든. 무엇 때문인지

밝혀지진 않았지만 두 달 후, 그는 권총으로 자신의 심장을 쏘았어. 1890년 7월 29일, 한 발 한 발 삶의 무게를 감당하던 그의 걸음이 멈췄어. 그의 나이 서른일곱이었지.

그는 총총히 우리 곁을 떠났어. 하지만 유난히 별이 반짝이는 밤, 노란 집 1층, 지누 부인이 있는 카페테라스에 가면 그가 압생트를 마시며 기다리고 있을지도 몰라. 그리곤 이성이나 언어의 그물에 걸리지 않는 비밀스러운 예술의 세계를 향해 함께 질주하자고 술 한 잔을 내밀며 유혹하겠지.

느루야, 기프티콘으로 보내 준 커피랑 초코 크로무슈 먹고 있어. 그런데 왠지 가슴이 먹먹하네. 그는 우리 내면의 어린아이가 살고 있는 여리고 순정한 나라에 가난, 인정받지 못함, 불안, 실연, 해고, 자퇴, 탈락, 발작, 우울, 슬픔, 매독, 외로움, 무시, 소외, 결핍, 상실, 박탈, 비웃음, 신경증 등 범람하는 나쁜 말들의 시민권을 박탈했어. 그리고 그곳에 아몬드 나무를 심었지. 아몬드 나무는 그가 사랑했던 테오의 첫 아이, 그의 조카 침실에 걸어두려던 선물이야. 진심으로 조카의 출생을 축복하는 마음이 담겨 있지. 청록색 하늘을 배경으로 추운 겨울에도 생명이 뻗어나가는 것을 상징하는, 꽃이 활짝 핀 아몬드 나무야. 너의 마음에도 그의 아몬드 나무가 꽃 피고 있겠지?

그는 깊고 부드러운 블랙을 원할 때 목탄을 썼다고 해. 우리가 살아가다 삶의 가장자리에 닿는 순간이 올 때, 반 고흐는 목탄처럼 깊고 부드러운 신호와 눈짓으로 다시 가장자리를 이어 나아갈 길을 그려줄 거야. 신의 선물인, 내면을 바라보는 그 깊고 따뜻한 눈으로 우릴 격려하고 칭찬해줄 거야.

빈센트 반 고흐 〈꽃 피는 아몬드 나무, 1890〉

아, 참, 테오는 형의 이름 '빈센트'를 아들에게 물려줘. 그 아들 '빈센트'가
현재 '반 고흐 미술관'의 설립자야.

편지가 소환한
나의 가난
나의 허영
나의 친구

느루야, 너희들도 손편지를 쓰니? 마음에 드는 편지지를 고르고, 색 볼펜 여러 개를 준비해 책상 위에 올려놓고 '무엇을 쓸까, 어떤 문장으로 시작할까, 중간에 시를 넣어볼까, 아니야 꽃잎이 좋겠어.' 하는 이런저런 생각들을 해본 적 있니? 밤새 써 놓고 아침에 읽으면 너무 유치해서 이건 보낼 수가 없겠다고 생각한 적 있니? 애써 쓴 편지를 곱게 접어 우체국에 가 우표를 살 때의 설레는 기분을 느껴 보았니?

요 며칠 사이, 친구에게 손편지를 쓰기도 하고 받기도 했어. 코로나로 인해 친구 만나기가 쉽지 않잖아. 보고 싶어 전화하면 왠지 모를 민망함 때문에 마음속 깊은 떨림을 얘기하기보다 일상에 대한 수다로 끝나는 것 같아 아쉬웠거든. 문자는 너네만큼 익숙지 않고 느려서 그야말로 "용건만 간단

히"가 되니 아무래도 우리 세대의 소통 수단은 편지인 듯해. 넌 고리타분하다고 하겠지만 말이야.

오랜만에 편지를 쓰다 보니 전엔 모르던 걸 새삼 느꼈구나. 문자를 보낼 때는 내 감정마저도 신속하고 단순, 명료했어. 그런데 편지지를 마주하고 앉으면 갑자기 하고픈 말이 뭔지 다시 돌아보게 되더라고. 편지는 누군가에게 일상 속에 담긴 복잡 미묘한 느낌을 말하고 싶게 하는 마술이 있는 것 같아. 날 들여다보고 마땅한 단어를 고르는 게 문자보다 쉽지 않던걸.

아파트 1층 우편함에서 친구의 편지를 들고 오며 이 그림이 생각났어.

너, 이 그림 본 적 있니?

요하네스 베르메르
〈열린 창가에서
편지를 읽는 여인,
1657년경〉

몹시 기다리던 편지였나 봐. 편지를 들고 있는 그녀의 긴장된 팔 아래엔 붉은 테이블보 위로 미끄러진 과일들이 보이네. 편지를 읽고 싶은 급한 마음에 들고 있던 과일접시를 아무렇게나 테이블 위에 얹어 놓았던 탓일 거야. 열린 창에선 살금살금 햇살이 스며들고 있어. 호젓한 실내를 부드럽게 어루만지는 햇살 때문인지 올리브색 커튼에 황금빛이 감돌아. 벽의 단조로움이 빈약해 보이지 않도록 커튼으로 우아한 배경을 만들었어. 그런데 저 편지

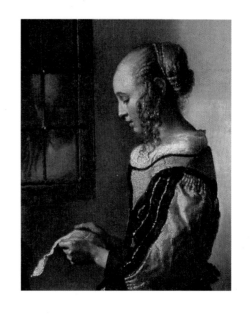

를 다 읽고 나면 여인은 커튼을 닫고 울지도 모르겠어. 왜냐구?

어쩐지 기쁜 소식이 아닌 것 같아서. 편지를 읽는 여인의 볼이 발그레한데 표정은 살짝 어둡잖아. 마치 기다리던 연인의 편지를 받았는데 보고 싶다는 말이 빠져 있다거나, 돌아오기로 예정되어 있던 날이 무기한 연기되었다거나 하는 낙심한 얼굴이야. 편지를 든 손을 봐. 창가로 갔다면 편지를 바짝 들여다봐야 할 텐데 무거운 마음에 힘이 빠진 듯 서서히 내려가 있어. 창문에 비친 그녀의 얼굴은 물 위의 그림자처럼 흔들려. 마음의 파동이 그대로 느껴지지.

이런 섬세한 연출력을 가진 화가는 누구일까? 17세기 네덜란드의 평범

한 일상을 노란색, 파란색 고운 수실 삼아 한 필의 태피스트리로 짜낸 요하네스 베르메르Johannes Vermeer, 1632~1675야. 이 그림은 〈열린 창가에서 편지를 읽는 여인〉으로 1657년경 작품이지. 그는 측량사와 같은 치밀함으로 델프트라는 조용하지만 활기찬 도시의 구석구석을 기록했어. 그리고 그 도시를 감싸고 있는 근면과 소박함, 그리움을 캔버스 위에 배어 나오는 빛으로 연출했지. 〈편지를 읽는 푸른 옷의 여인, 1663~64〉도 한번 보겠니?

요하네스 베르메르, 〈편지를 읽는 푸른 옷의 여인, 1663~64〉

화면 왼쪽에 빛의 실타래가 있는 걸까? 밝고 따사로운 빛이 솔솔 풀려 나오고 있어. 빛은 여인의 푸른색 옷에 닿아 주위를 신비스러운 푸른 자장 磁場 안에 가두었구나. 온화한 여인은 누군가에게서 온 편지를 한 자 한 자 정성스럽게 읽고 있네. 배가 불룩한 것으로 보아 아이를 임신한 것 같아. 편지를 읽는 그녀의 뒤편에는 커다란 지도가 걸려 있고 맞은편 의자는 비어 있어. 테이블 위에는 은은히 빛나는 진주 귀걸이도 있구나.

느루야, 17세기 당시 직업 소명설을 믿던 칼뱅파나 신교도인 위그노들이 망명했던 네덜란드는 상공업이 크게 융성했어. 그들은 커다란 배에 청어와 곡물을 싣고 세계 각지를 누볐고 중국과 인도, 동아시아까지 진출했단다. 제주도에 표류해 13년간 조선에 있었던 하멜도 이때의 네덜란드 선원이었지. 그들은 부지런하고 근면히 이룩한 부富로 문화와 자유를 사들였어. 그러니 푸른 옷의 여인 뒤에 있는 지도는 그녀에게 편지를 보낸 이가 다니고 있을 넓고 광대한 세상을 의미하고, 빈 의자는 그의 부재를 상징하는 것 같아. 그럼 테이블 위의 진주는 먼 곳에서 거친 파도와 이국적인 환경과 싸우며, 사랑하는 여인에게 보내온 그리운 이의 선물이지 않을까?

아마도 아이를 임신한 그녀는 먼 곳을 항해하고 있는 남편의 편지를 받은 걸 거야. 굳건한 한 통의 편지는 하염없는 거리에도 불구하고 부부간의 신뢰와 미래의 행복이 얼마나 견고히 묶여있는지를 보여주지. 편지를 꼭 잡고 있는 두 손에서 사랑하는 이의 건강과 안전을 비는 마음이 읽혀. 만일 요즘처럼 남편이 카톡이나 문자로 보냈다면 핸드폰을 꼭 쥐고 있을까? 글쎄……. 온 편지를 읽고 다시 읽고, 올 편지를 기다리며 하루에도 몇 번씩

우편함을 쳐다보는 애틋함은 17세기의 유물인 듯싶구나.

느루야, 엄마가 십 대 때에는 주로 편지나 엽서가 오갔단다. 엽서나 편지에 꽃잎을 말려 넣거나, 향기 나는 펜으로 글을 써 봉투를 열면 꽃향기가 풍겨 나오게 하거나, 색색의 그림으로 장식하기도 했어. 너희가 다양한 이모티콘으로 글에 화장을 하는 것처럼 말이야. 당시는 라디오 프로그램에 예쁜 엽서를 보내는 건 소녀들만의 특권이기도 했지. 시험기간 중에도 이불을 뒤집어쓰고 혹여 내가 보낸 엽서가 라디오에 공개되나 하고 귀를 기울였으니까.

엄마 역시, 무늬만 얌전한, 실제로는 농땡이치는 학생이었단다.

요하네스 베르메르 〈연애편지, 1669~70〉

그나저나 편지를 열었더니 친구가 아프다는구나. 함께 한 추억이 많은 소중한 친군데 걱정이 되네. 괜찮아야 할 텐데……. 엄마는 이 친구에게 갚지 못한 마음의 빚이 있는데 말이야.

친구와 엄마는 고1 때, 교회 연합 수련회에서 만났어. 계란을 떨어뜨리면 그 자리에서 완숙이 될 정도의 폭염이 이어지던 날들이었어. 나는 흰 원피스를 입고 있었고, 친구는 검은 옷을 입고 있었지. 우린 뛰다 부딪쳤고 엄만 젖은 흙 위에 넘어져 흰 옷이 금방 더러워져 버렸어. 친구는 어쩔 줄 몰라 했지만 다른 방법이 없었어. 프로그램이 끝나려면 저녁이 되어야 했으니까, 종일 흙으로 얼룩덜룩해진 원피스를 입고 있을 수밖에. 친구는 몹시 미안해하며 얘기를 건넸고 이후 우리는 편지를 주고받았어. 나중에 알게 된 일이지만 계절과 어울리지 않았던 그녀의 검은 옷은 아버님이 돌아가신 지 얼마 되지 않아 무심히 입고 있었다고 하더라고.

우린 재잘재잘 참새 같았구나. 일주일이 멀다 하고 편지가 오갔지. 함께 라디오에 엽서를 보내기도 하고 잡지에 투고를 하기도 했어. 베르메르의 〈골목길, 1657~58〉에 나오는, 장난에 몰두하고 있는 두 소녀처럼 쿵짝이 맞는 친구였어. 그런데도 십 대가 갖는 날 선 자존심 때문이었을까? 엄만 당시 고단했던 엄마 형편을 말하지 않았구나. 왠지 창피했거든. 뭐랄까? 그냥 평범한 고등학생이고 싶었어. 아빠가 아프고, 엄마가 일을 해야 하고, 동생이 시력이 급격히 떨어지고 있다는 얘기는 하고 싶지 않았지.

1년여 동안 쉬지 않고 편지가 오갔단다. 다음 해 여름이 지나고 가을이

지나고 겨울방학이 되었어. 그날은 고요했지. 눈도 내리지 않았고 바람도 불지 않았어. 허리를 굽혀야만 들어올 수 있는 우리 집 낡은 대문을 두드리는 소리가 들렸어. 작고 좁은 문 곁에 양철을 덧대었기에 청각장애인도 들을 수 있을 만큼 소리가 요란했어. "노라야, 노라야." 엄만 불우한 현재처럼 뒤엉킨 머리에 슬리퍼를 끌고 나가 문을 열었어. 붉은 목도리를 하고 한 손에 비닐 백을 든 친구가 서 있었지. 엄만 너무나 당황하고 부끄러움이 밀려와 몸을 부풀려 집을 가릴 수 있었다면 그렇게 했을 거야. 그녀가 처음 엄마를 만난 날, 엄말 넘어뜨려 흰 옷에 묻힌 얼룩보다 더 진한 수치심의 얼룩이 온몸으로 퍼져나갔어.

엄만 날 만나겠다고 달랑 주소만 들고 대전에서 찾아온 친구를 매정하게 그냥 돌려보냈단다. "연락이라도 하지 않고……"가 엄마가 말한 전부였어. 울 것 같은 표정의 친구는 커다란 비닐 백을 내 발치에 내려놓고 돌아갔어. 비닐 백에는 친구가 목에 두르고 있던 것과 똑같은 붉은 목도리가 얌전히 개켜져 있었어. 겨울방학이 시작하자마자 한 땀 한 땀 뜨개질을 했을 그녀의 잰 두 손이 오래도록 나의 꿈길을 어지럽혔지. 하지만 용서가 되지 않았어. 아무에게도 들키고 싶지 않았던 나의 가난, 나조차도 인정하고 싶지 않았던 나의 허영이 세상 앞에 발가벗겨진 것 같았으니까. 춥고 지루하고 매몰찬 겨울이었지. 그녀의 편지도 더는 오지 않았어.

느루야, 엄마의 얘기가 길어졌구나. 네게 편지를 쓰다 보면 말이 많아져. 이제 베르메르의 〈골목길, 1657~58〉을 소개해 줄게. 이 작품은 그가 그린 풍경화 두 점 중 하나야. 체로 거른 듯 입자 고운 빛이 들어오는 창문과 수

줍고 정갈한 실내와 말줄임표 같은 표정이 있는 대부분의 그의 작품과는 다르게 시야가 확장된 그림이지. 따스한 공간이구나. 집 앞에는 놀이에 열중하는 어린 두 소녀가 있고, 햇살을 받으며 바느질을 하는 소박한 여인이 있고, 건물 안쪽엔 일을 하느라 허릴 굽힌 여인이 있어. 왼쪽 벽엔 하얀 분필로 낙서가 그려져 있네. 거리는 깨끗하고 붉은 벽돌과 벽을 뒤덮은 푸른 잎들은 평화로워. 여인들은 투박한 질감의 옷과 하얀 모자로 검박한 차림이야.

여느 곳과 다름없이 평범한 거리를 그렸는데도 삶의 이야기를 담고 있는 듯, 맑은 대기 속에 고귀함이 깃들어. 드러나고 반짝거리기보다 시간과 공간에 배어든 사려 깊은 온화함이라고 해야 하나? 부러 가까이 들여다보지 않고 사물이 스스로의 이름을 말하도록, 물러나 멀리 지켜보는 마음이 느껴져. 엄마의 추리가 맞다면 아마도 베르메르는 내성적이고 말수가 적고 번거로운 걸 싫어하고 정리정돈이 깔끔했을 거야. 어느 곳에 닿던 그의 붓은 수다스럽지 않거든.

렘브란트, 프란스 할스와 더불어 17세기 네덜란드를 대표하는 화가로 꼽힌 그에 관한 기록은 그의 작품만큼이나 간소해. 1632년 출생, 연상의 카타리나 보네스와의 결혼, 11명의 자녀와 처가살이, 자신의 작품에 서명하고 팔 수 있는 자격을 얻는 성 루가 길드에 가입, 43세라는 이른 나이에 사망했다는 정도야. 게다가 작품 수는 30~40여 점에 불과하고 대부분 A4용지 정도의 크기야. 작고 오밀조밀하지. 그는 어디에도 자신의 모습을 쉽게 드러내지 않았어. 은밀하고 신비하게, 애써 찾지 않으면 결코 볼 수 없도

요하네스 베르메로 〈델프트의 집 or 골목길, 1657~58〉

록 자신을 감추었지. 그래서일까? 그가 태어나고 생활한 〈델프트의 풍경, 1660~61〉만이 눈 맛을 시원하게 해주는 크기야.

느루야, 그는 그가 태어나고 살았던 델프트를 몹시 사랑했던 것 같아. 그림을 보면 그가 얼마나 자신이 살고 있는 곳의 아름다움에 매료되었는지 알 수 있어. 델프트는 노트르담과 헤이트 사이의 운하인 스히Schie강을 끼고 있는 도시인데 아침엔 안개가 끼고 저녁엔 달빛에 반사되는 물빛이 아름다운 도시라고 해. 저녁이 되면 작은 수로에 온통 달빛이 어른거려서 사랑하지 않고는 배길 수 없다지. 게다가 17세기엔 강을 기반으로 상공업이 발달해 섬세한 문화를 감당할 정도의 부富가 있었구나. 델프트 인들은 세련되기보다 정갈하고 담백한 기호를 추구했고 베르메르는 잇단 주문에 의지해 꾸준히 작업했어.

그는 이 작품에서 스히담 수문 위 시계가 가리키고 있는 시간까지 세밀하게 관찰하고, 수문 왼쪽의 구교회 첨탑과 오른쪽의 신교회 첨탑, 동문 앞에 정박 중인 배까지 델프트를 상징하는 어느 것 하나 놓치지 않고 애정을 담은 붓으로 꼼꼼히 그렸구나. 가장자리가 닿지 않는 하늘과 무거운 구름, 배의 그림자를 안고 있는 강, 물결 위를 노니는 바람, 그리고 그 안에 깃든 사람들까지 모두 델프트의 풍광 속에 어우러져 있어.

베르메르는 자신의 고향을 사랑했는데 엄마는 그렇지 못했구나. 서울을 싫어했단다. 빨리 먼 곳으로 떠나고 싶었지. 상업반에서 공부하던 고3 시절, 직장만 잡으면 집을 나가려 했지. 그런 엄마를 담임선생님이 설득했어.

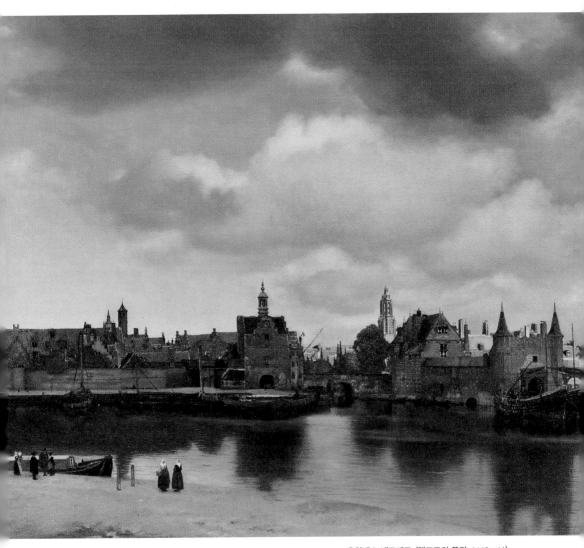

요하네스 베르메르 〈델프트의 풍경, 1660～61〉

올해만 입시를 준비해 보자고 하셨지. 유리창이 절절 끓던 8월, 대학 입시 준비를 시작했어. 간신히 학교를 들어갔단다.

그 후 몇 년이 지나고 엄마는 장롱 속에 깊이 넣어두었던 빨간 목도리를 꺼냈어. 친구의 옛 주소를 들고 이제 엄마가 그녀를 찾아갔단다. 미안하다는 말을 꼭 하고 싶었어. 그리고 그제야 그녀가 왜 불시에 왔는지 알게 되었어. 그 시절, 편지가 닿는 데는 삼사일이 걸렸고 서로 집 전화번호가 오간 적이 없었어. 친구는 아버지가 안 계셔서 어머니가 일을 하셨는데 몸이 상해 할머니 댁으로 급히 어머니를 모셔가야 했던 거래. 할머니 댁은 깊은 시골이라 당분간 상황을 예측할 수 없었고, 너무 슬픈 마음에 내 얼굴이라도 보고 내려가려고 했다는구나. 그때 엄마의 갈비뼈를 누르던 육중한 바위를 엄마는 아직도 들어내지 못했단다.

느루야, 친구가 아프다니 빨간 목도리를 두르고 한번 내려가야겠어. 친구의 입맛을 상큼하게 할 맛난 음식도 사 주고 싶어. 엄살 부리지 말라고, 후딱 일어나라고 등짝도 때려줄 거야. 친구의 귀에 대고 엄마가 썼던 시도 들려주어야지. 두터운 옷을 입고 시내를 돌아다니다 예쁜 편지지를 고르고 색색의 볼펜도 살 테야. 그리고 라디오 프로그램에 보내던 우리들의 유치찬란했던 엽서를 다시 한번 쓰자고 해야지.

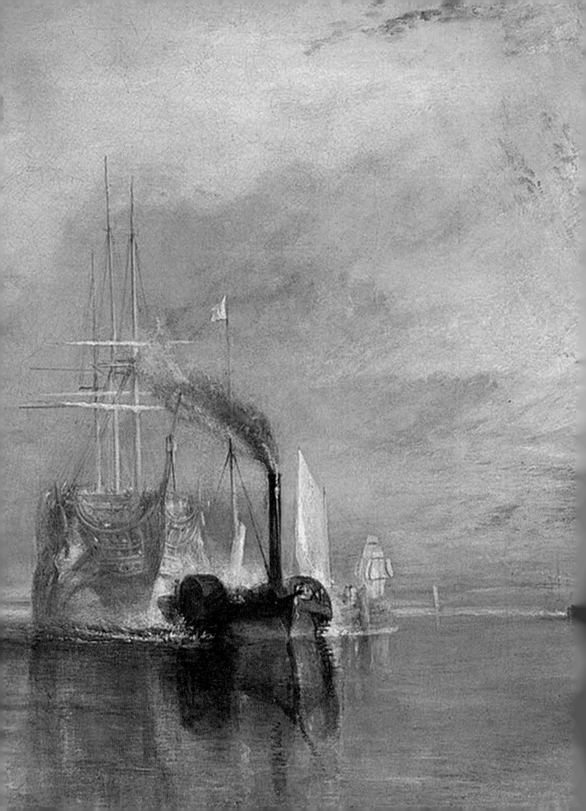

Chapter 3

모두가
한 편의
작품 같은
우리들에게

꼰대가 되기까지

느루야, 지금 할머니 댁에 들렀다 지하철 타고 집에 가는 중이야. 다행히 빈 좌석이 있어 앉아 가는구나. 느긋하게 가는데도 창밖 풍경이 하나도 눈에 들어오지 않아. 할머니에게 다녀오면 왜 고구마 먹고 난 뒤처럼 가슴이 꽉 막힐까? 좀 더 자상하게 알려드리지 못하고 기어코 짜증 섞인 목소리를 낸 나 자신에 대한 '화'와 아주 쉬운 일을 거듭 설명하는 데도 계속 되묻는 할머니에 대한 답답함이 마구 뒤섞여서 저절로 한숨이 나오는구나.

얼마 전, 할머니의 핸드폰을 바꾸어 드렸잖아. 단순 기능에 쓰시기 쉬운 걸로 말이야. 마침 엄마가 갔더니 할머니가 문자 보내는 법, 송금하는 법을 알려달라고 하셨어. 할머니에게 새로운 핸드폰의 자판 누르는 법을 거짓말 조금 보태면 50번쯤 설명한 것 같아. 송금하는 법은 어려우실까 봐 빈 종이에 "엄마, 요 점 세 개 보이지. 그걸 누르면 이렇게 '송금'이란 글자가 나타나요. 송금을 누르면 누구에게 보낼 건지 선택하라고 해."부터 시작해서 단계별로 하나하나 설명을 하는 데도 계속 틀리시는 거야. "왜 이렇게 쉬운

걸 못하지?" 엄마의 인내심이 슬슬 바닥을 치기 시작했어.

　나도 모르게 "엄마, 문자 보내지 말고 전화해. 글구 엄마가 무슨 돈이 있다고 남에게 송금을 하겠어. 없는 일 만들지 말자. 우리가 보내는 돈을 카드로 쓸 줄 알면 되지." 이런 야멸찬 소리를 하고 나왔단다. 나오는 순간, 후회가 밀려왔지. 나이 오십이 넘었어도 아직 멀었구나 싶은 자책이 들었어. 한 번 더 자세히 설명해 드릴걸. 할머니 번거롭게 핸드폰을 괜히 바꿔드렸나 싶기도 하고. 휴우, 어쩌다 한 번 다녀오는 데도 그때마다 마음이 무거워지니 이를 어쩌면 좋니. 속상하구나. 그나저나 아침도 못 먹었는데 복잡한 마음에 후다닥 나오느라 점심도 걸렀네. 끼니가 될 걸 사 가야겠어.

　문을 열고 들어선 햄버거 가게는 왁자했어. 젊은 사람들의 에너지가 톡톡 튀더라. 카운터에 무인시스템이라고 적혀 있고 옆에 주문을 입력하는 기계가 있더라구. 내 차례가 되어 "X버거" 이미지를 눌렀어. 글은 없고 그림으로 햄버거와 햄버거 세트가 보이네. 세트를 눌렀어. 다시 음료수와 커피 중 선택하라고 하네. 커피를 선택했더니 다시 감자칩과 여러 사이드 메뉴가 나와. 선택 후 다시 추가 옵션이 이어졌어. 추가 옵션은 하고 싶지 않은데 화면을 살펴봐도 주문 완료 버튼이 보이지 않아. 이건가 싶어 눌렀더니 처음으로 다시 돌아가 버리지 뭐야. 뒷 줄은 점점 길어지고 마음은 바빠졌어. 줄을 선 사람들이 눈으로 '꼰대'라는 화살을 쏘았던 게 분명해. 엄마 뒤통수가 따갑고 손에 땀이 났거든. 정말 요즘은 햄버거 하나도 시키기 힘들구나 싶었지. 할머니도 이런 심정이었을까?

　포장된 햄버거를 들고 오며 이 그림이 떠올랐어. 할머니에게도 너에게도 보여주고 싶구나.

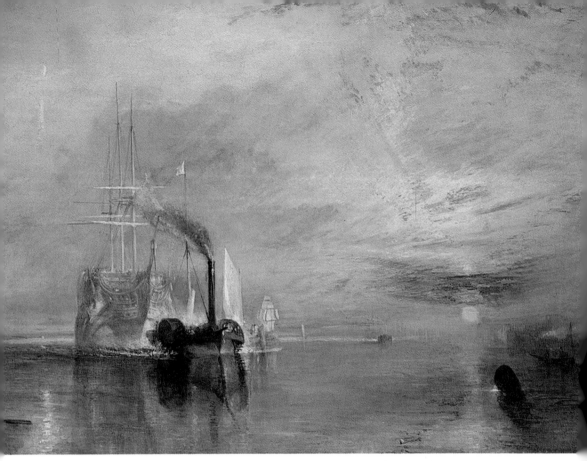

윌리엄 터너 〈해체하기 위해 마지막 정박지로 끌려오는 전함 테메레르, 1839〉

느루야, 너, 이 그림 본 적 있니?

이 그림을 보는 순간, 링거에 가득 찬 진홍빛 노을이 혈관을 타고 온몸에 흘러드는 것 같지 않니? 노을은 금세 우리의 손, 발톱과 눈동자를 물들여서 눈이 읽기 전에 마음이 먼저 흔들리지. 그림 속 노을은 자신의 무게를 이기지 못하고 너울거리는 강에 진홍 수액을 흘리고 있어. 그 위로 높은

돛대를 세운 투박하고 위엄 있는 배가 강에 실금도 주지 않으려는 듯 조심스레 나아가고 있지. 그리고 그 옆에는 단단하고 옹골진 배가 보여. 기다란 굴뚝에서 검붉은 연기를 내뿜고 있는 걸 보니 증기 예인선이구나. 작지만 힘센 예인선이 다소 퇴락하고 지쳐 보이는 담황색의 낡고 커다란 배를 끌고 강을 거슬러가는 장면이야. 왠지 모를 장엄함과 비장함이 느껴지지.

느루야, 이 그림은 트라팔가르 해전을 승리로 이끈 전함 테메레르의 마지막 항해 모습이야. 트라팔가르 해전은 프랑스의 나폴레옹이 전 유럽의 국경선을 매일 새로 긋던 19세기 초에 있었던 해전이지. 당시 유럽은 도미노가 연이어 쓰러지듯 나폴레옹의 군대 앞에 맥없이 무너졌단다. 단숨에 유럽을 평정한 나폴레옹은 마지막 남은 영국을 무릎 꿇리기 위해 프랑스 스페인 연합 함대라는 매운 채찍을 준비했지. 드디어 1805년 지브롤터 인근의 트라팔가르에서 영국 함대와 겨루게 되었어. 초반, 영국군의 기함 빅토리아호는 위기에 빠졌어. 이때 아무도 예상치 못한 전법을 사용, 빅토리아호를 구하고 프랑스 스페인 연합 함대를 궤멸시킨 함선이 테메레르호야. 트라팔가르 해전은 단순히 전투의 승리뿐만이 아니라 프랑스로부터 영국을 지키고, 해가 지지 않는 찬란한 대영제국 시대를 여는 예포였지.

영국은 비로소 제해권을 틀어쥐었고, 대서양 무역을 통해 국가의 부를 가속화시켰어. 이 전투 패배 후, 나폴레옹은 영국을 유럽 대륙으로부터 봉쇄하여 고립시킨 후 아사餓死시키려 했지. 하지만 러시아의 이탈로 실패했고, 이것이 러시아를 침략하는 빌미가 되지. 이는 나폴레옹 몰락의 단초가 되었단다.

빛나는 투혼으로 영광스러운 영국을 지켜준 위대한 전함 테메레르호도 시대의 흐름을 거스르지 못했어. 산업혁명을 통한 과학과 기술의 발달은 바람의 힘으로 항해하던 범선帆船의 시대에서 석탄을 이용한 증기선의 시대를 열게 하거든. 조지프 말로드 윌리엄 터너Joseph Mallord William Turner, 1775~1851는 관절이 삐걱대는 늙은 테메레르호가 해체를 위해 작은 증기선에 예인 되는 모습을 쓸쓸하고도 영웅적으로 그려냈어. 영국인이 가장 사랑한다는 〈해체하기 위해 마지막 정박지로 끌려오는 전함 테메레르, 1839〉라는 작품으로 말이야. 스러지는 석양처럼 퇴역하는 노병老兵은 과거의 영광과 역사를 접고 새 시대를 견인하는 근대문명의 총아, 증기선에 이끌려 마지막 기착지인 템즈강의 항구로 향하지. 찬란하고 기품 있게 빛나는 황금빛 바다는 영웅의 마지막을 기리는 터너의 낭만적 헌시였는지도 몰라.

그래, 테메레르호의 영광이 지듯 할머니 세대가 저무는 거겠지. 범선의 시대가 가고 증기선의 시대가 오듯 할머니와 우리의 문화가 가고 이제 느루, 너희들이 여는 세상이 오는 거겠지. 집에 도착하거든 할머니에게 전화 드려 다시 한번 설명해 드려야겠다. 하루가 다르게 변하는 이 속도와 문화를 엄마도 따라가기가 벅찬데 할머니는 얼마나 생소하고 위축되시겠니? 그런데 도대체 언제부터 이리 빠르게 변한 거지?

18세기 영국은 산업혁명이 한참이었어. 유럽 대륙이 시민혁명의 맹렬한 불길에 휩싸여 있을 때, 영국이 그 불온한 불길에 그을리지 않은 건 유럽과 영국 사이에 바다가 있었기 때문이야. 정치적 안정을 바탕으로 영국은 차

분하고 체계적으로 미래를 준비했어. 곧 증기 기관차가 발명되었지. 느루
야, 상상해보렴. 마차를 타고 좁은 도로를 다니던 사람들이 검고 육중한 기
차가 철로를 달리는 걸 보고 얼마나 놀랐겠니? 기차를 '지옥문'이라고도 했
단다. 말의 걸음만큼 부지런하고 말의 울음소리만큼 묵직하고 말의 갈기만
큼 우아했던 19세기 사람들은 괴성에 가까운 기차 달리는 소리와 놀랍고
경이로운 속도에 주눅 들기도 하고 감탄하기도 했지. 지금 속도에 비하면
턱없는 시속 50km였다는데도 말이야.

윌리엄 터너 〈비, 증기 그리고 속도—그레이트 웨스턴 철도, 1844〉

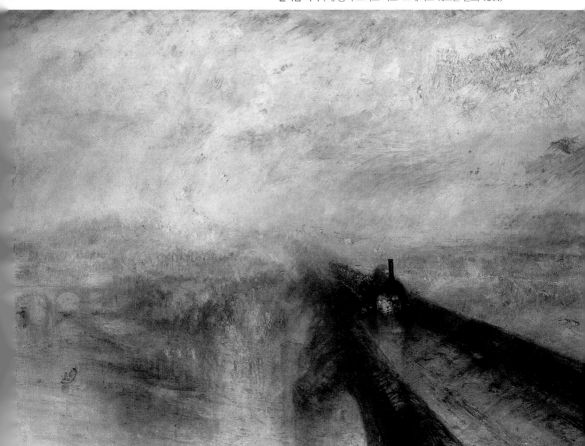

그건 화가도 마찬가지였나 봐. 윌리엄 터너는 영국의 풍경화가야. 윌리엄 셰익스피어는 문학에서, 윌리엄 터너는 미술에서 영국을 대표한다고 하지. 아뜰리에에서 초상화를 그리거나 자연을 있는 그대로 묘사하던 당대의 화가들과는 달리 그는 밖으로 나가 '기계의 속도'에 집중했어. 그는 보이지 않는 속도를 표현하려고 맑은 날의 기차가 아닌 비가 오는 날 템즈 강변을 달리는 기차를 그렸지. 기차의 속도에 부딪친 비는 비명을 지를 새도 없이 푸르륵 사선으로 날리고, 비와 안개가 섞인 공기방울은 사방으로 흩어져 대기를 어슴푸레하게 만들고 있어. 템즈강은 반사된 색채가 어우러져 형태가 사라졌어. 그저 푸르고 흰 대기와 검고 쇠빛이 나는 철로와 연한 황금빛으로 빛나는 템즈강이 한 덩어리가 된 채 화면을 가득 채우고 있지. 광활한 대지를 바라볼 때의 숨 막히는 장엄함이, 자연에서만이 아니라 문명에 대해서도 느껴진다고 할까? 〈비, 증기 그리고 속도-그레이트 웨스턴 철도, 1844〉를 보면 철도의 역사를 만들고 대영제국을 이룬 영국의 자긍심을 엿볼 수 있어. 이성을 깨우며 근대를 향해 달리는 기차, 그리고 아직은 전통을 고수하려는 사람들의 비난을 맞으며 그걸 기록하는 화가.

터너는 문명에 대한 예찬만큼 자연의 위대함에 대한 경외심을 나타내는 그림도 그렸어. 그는 형태보다 느낌을 강조했기에 그림을 그릴 때 자신의 체험을 중요시했지. 잦은 여행을 통해 직접 눈으로 보고 몸으로 경험한 것을 스케치북에 옮겼어. 점차 정형화되지 않은 추상적인 느낌이 캔버스에 흘러넘쳤단다.

느루야, 화면에 무엇이 보이니? 아마 하늘과 바다의 경계도 없이 한 덩

어리가 되어 휘몰아치는 거대한 자연과 그 절대적인 힘에 저항하며 간신히 눈보라를 뚫고 나가는 검고 작은 배가 보일 거야. 하늘에 담긴 물은 바다로 쏟아지고 바다의 증기는 하늘을 뒤덮고 있어. 선이나 형태는 사라지고 색을 통한 강렬한 느낌이 압도하지. 그의 그림을 인상주의의 모태라고도 하고, 모더니즘 미술의 특징을 담고 있다는 평가는 이 한 점의 그림만으로도 충분한 증거가 돼.

그가 이 그림을 그리기 앞서 폭풍우 치는 날, 배의 돛대에 온몸을 묶고 4시간 가량을 항해한 일화는 유명하단다. 그가 탄 배는 곧 뒤집힐 듯이 격렬하게 흔들렸고 돛대는 휘청거렸어. 하지만 에어리얼호가 하위치항을 떠나던 그 폭풍우 치던 밤, 터너는 가장 가까이에서, 자연의 민낯을 보고 싶었지. 그는 폭풍우가 칠 때의 공기, 대기의 흐름, 빗줄기의 방향과 속도, 바람의 질감을 직접 만지고 싶었어. 체험이 주는 자연의 강렬한 감동을 시적으로 표현하려는 열망은 점차 그의 화풍을 고정된 틀에서 벗어나게 했어. 그는 때로 물감을 손으로 비비고 문지르고 입으로 뿌리기도 했지. 다른 화가들은 터너의 그림은 속을 울렁거리게 한다고 비웃었어. 그는 자의 반 타의 반 주류에서 점차 변두리로 밀려났단다.

사람들은 공기가 뒤섞여 몽환적이 되어가는 파격적인 그의 그림을 이해하기 힘들었어. 사람들이 무엇인지 보려고 가까이 다가가면 다가갈수록 무엇을 그린 것인지 도통 알 수가 없었거든. 사람들은 그가 시력이 나빠졌다거나 정신병을 앓다 돌아가신 그의 어머님을 떠올리고는 그의 정신상태를 의심하기도 했어. 〈눈보라-항구를 벗어나는 증기선, 1842〉이라는 이 작품은 "비누거품과 회반죽 덩어리"라는 조롱과 무성한 뒷소문을 낳았지. 느루야, 오로지 비평가 존 러스킨만이 "색채를 이성이 아닌 시력을 되찾은 시각장애인처럼 순수한 감각으로 인식했다."라고 그를 옹호했단다.

그는 은둔자였어. 평생 결혼하지 않았고 공식적인 아이는 없었어. 물론 관계가 가까웠던 여인이 둘 있었고 딸도 있었다고 해. 하지만 그는 딸의 장례식에도 참석하지 않았지. 그의 사생활은 비밀스러웠어. 여름엔 여행을

하며 스케치를 했고 겨울엔 자신의 아뜰리에에 틀어박혀 그림만 그렸어. 사교적인 행사에도 참석하지 않았지. 물론 왕립 아카데미 회원이었던 그의 실력을 인정하는 사람들은 그의 작품을 꾸준히 구매했고, 그를 흠모하던 사람들은 그의 친구가 되어 재정적, 심리적으로 지원했어. 하지만 300여 점의 회화와 19,000여 점에 이르는 수채화, 드로잉 작품에 비해 내면을 들여다볼 단서가 부족한 건 그가 자신을 드러내기보다 자신의 작품을 알리기 원했기 때문일 거야. 말하지 않는 건 묻지 않기로 하자. 대신 그의 생각을 알 수 있는 그림 한 점 볼까?

윌리엄 터너 〈노예선, 1840〉

1840년에 그린 〈노예선〉이야. 언뜻 보면 무엇을 그렸는지 알 수 없어. 그저 해가 지는 붉은 하늘과 검은 폭풍우와 성난 바다와 돛이 달린 배, 그리고 갈고리, 사슬 등이 보이지. 조금 더 확대해 보면 바다의 물고기들과 상어들, 그리고 새들이 낮게 날고 있어. 오른쪽 하단엔 물고기와 새들이 잔뜩 몰려들었어. 그 가운데 검은 쇠사슬이 달린 다리 한쪽이 떠 있지. 바다는 푸른 제 빛을 잃어버리고 핏빛으로 붉게 물들었어. 붉고 노란빛의 선명함, 거친 덧칠로 표현한 광포한 바다, 형체도 불분명하고 시간도 가늠할 수 없는데 화면은 온통 절규하고 있지. 화면의 어느 곳을 두드려도 비명소리뿐이야. 신에게 부르짖는 소리는 휘몰아치는 폭풍우가 다 삼켜버렸어.

영국은 1838년 영국 본토와 식민지 모든 곳에서의 노예제를 폐지하는 노예 해방령을 제정했단다. 사회 각층에서 노예제 폐지에 대한 글과 연설이 이루어졌고 대다수의 선량한 시민들은 비인간적인 노예제는 끝났다고 생각했어. 하지만 월터 포크스와 함께 노예폐지 운동에 동참했던 터너는 이 그림을 통해 현실은 그렇지 않다고 말했지. 말수가 적고 언어적 표현이 둔했던 그는 하고 싶은 말을 온통 그림에 담았어. 이 그림은 1781년 노예선 종Zong에 대한 이야기를 담고 있어.

노예선 종zong은 아프리카에서 흑인 노예 400여 명을 싣고 자메이카로 떠났어. 노예들은 창문도 없는 배 밑바닥에서 쇠사슬에 묶여 있었지. 화장실이 없으니 그 자리에서 대소변을 해결했고 오물이 질척거리는 자리 위에서 잠을 잤어. 아주 소량의 물만 지급했다는구나. 2개월에 걸친 항해에 이미 많은 수의 노예들이 질병으로 쓰러졌어. 이득을 남기기가 어렵다는 판

단이 들자 선장은 잔인한 결정을 내리게 되지. 노예들을 바다에 빠뜨려 버리기로 말이야. 왜냐하면 그래야 '보험금'을 탈 수 있었거든. 당시 노예는 '화물짐'로 분류되었어. 그래서 가치를 상실한 화물죽은 노예은 보험금 지급 대상이 아니었지만 분실된 화물은 보험금을 지급했거든. 선장은 보험금을 타려는 목적으로 병든 노예든, 살아 있는 노예든 모두 카리브해에 빠뜨렸어. 그리고 보험금을 청구했단다.

느루야, 터너를 육안肉眼으로 그리지 않고 심안心眼으로 그리는 화가라고 해. 그는 자신의 마음이 본 것을 쉬지 않고 캔버스에 옮겼어. 그의 그림은 무뚝뚝했던 그가 선택한 그만의 언어이자, 다정하고 섬세했던 그의 마음의 소리야. 그는 〈노예선〉을 통해 인간의 극악하고 이기적인 모습을 상기시키며 노예제 폐지가 이루어졌다는 섣부른 확신을 깨트렸지. 우린 아직 이기심에 가득한 바다를 항해하고 있다고 말이야.

대영제국의 가장 화려했던 빅토리아 시대는 피스톤과 볼트가 움직이는 시대였고 자와 저울의 시대였어. 그는 그가 볼 수 있는 가장 먼 곳을 바라보며 근대를 마중했어. 터너는 말년에 왕립 아카데미 원장직도 내려놓고 첼시에 작은 별장을 마련하고 칩거했단다. 사회적인 지위에도 불구하고 주변부로 한걸음씩 더 물러났던 그의 정신 탓일까? 전속력으로 미래를 향해 달리는 속도를 경외하면서도 시대가 떨어뜨린 고귀하고 숭고한 감정을 기록하고 싶었던 그의 붓 탓일까? 그가 남긴 그림엔 삶이란 모호한 것이고 설명할 수 없는 것이며 연무가 가득한 바다일 뿐이라고 말하는 소리가 들려.

느루야, 이제야 집에 도착했어. 고되다. 며칠 동안 이어지는 비로 거실조차 후덥지근해. 손을 씻고 에어컨을 켜고 들고 온 햄버거와 커피를 마시며 비로소 핸드폰을 열어보았어. 할머니에게서 메시지가 와 있네.

"노노야 잔 들어 갓지. 고압다. 돈 받아나."

'엄마'의 카톡방 창에 이 말이 떠 있어.

"200,000원을 받으세요."

어떤 배도
쉬지 않고
항해할 순 없어

느루야, 한동안 할머니 못 뵈었지? 너는 바쁘고 할머니는 먼데 계시니 찾아뵙기가 수월치 않네. 할머니가 너 안부 묻더구나. 오늘 할머니 모시고 병원에 다녀왔거든. 얼마 전 엄마랑 만나기로 약속했던 할머니가 깜박 잊고 약속 장소에 나오지 않았다고 했지. 약속 당일 아침에 "엄마, 저 지금 출발해요." 하고 전화까지 드렸는데도 잊으셨더라고. 아무래도 걱정이 되어서 말이야. 예약한 곳이 서울에 있는 대학병원이라 워낙 멀었어. 아침 일찍 서둘렀는데도 예약시간보다 조금 늦어버렸네. 비 오는 날, 낡은 양철 지붕 새듯 이곳저곳 수리할 곳 투성인 할머니가 수척해진 모습으로 기다리고 계시더구나. 나이가 든다는 건 햇빛에 삭고, 바람에 두들겨 맞고, 눈의 무게에 짓눌리는 걸까? 할머니는 아주 쬐꼬매지셨어.

진료를 마치고 뇌 검사 날짜를 잡기로 했는데 간호사가 "혹시 당뇨약

드시는 것 있으세요? 없으시면 오늘 오후에 바로 검사 가능해요." 하고 묻더구나. 엄만 "네, 당뇨약은 안 드시는데요." 했지. 지방에서 서울까지 오가는 거리가 좀 멀어야지. 온 김에 하고 가면 한결 수월하리라 생각하고 냉큼 대답을 했구나. 그랬더니 할머니가 버럭 화를 내시며 "넌 내가 당뇨약 먹는 것도 모르냐. 저 살기 바쁘다고 원, 내게 관심이 있어야지." 하시는 거야. "엄마, 당뇨약 드세요?" 하면서도 무안하고 죄송하고 또 조금은 섭섭하더라. 연로한 엄마를 내쳐 둔 무심한 딸인 것 같아서 얼른 수습했단다.

"엄마, 미안해요. 내가 몰랐네. 간호사님, 검사날짜 잡아주세요."

이틀 뒤에 검사하기로 했단다. 대학병원에서 하는 '뇌 MRI'니 정확한 결과가 나오겠지.

집에 돌아오니 오가는 길이 피곤하기도 했고, 왠지 복잡한 마음이 되기도 해서 오랜만에 화집을 들춰보았단다. 이 초상화가 있네.

너, 이 그림 본 적 있니?

알브레히트 뒤러 〈어머니의 초상, 1514〉

어머니의 주름지고 거친 얼굴을 사랑스러운 시선으로 그려놓은 화가, 알브레히트 뒤러Albrecht Durer, 1471~1528의 〈어머니의 초상〉이야. 1514년 목탄으로 그린 소묘란다. 이 초상화가 제작된 뒤 2개월 후에 63세였던 화가의 어머니는 돌아가셔. 지금이라면 '영정사진'이라고 해야 할까. 어머님 생전의 마지막 모습을 그렸어. 병이 든 그녀의 볼은 깊이 파여 광대뼈가 도드라졌고, 다문 입술은 굳은 의지가 보이는구나. 주름이 자글자글한 목은 몹시 마르고 늙으셨다는 걸 느낄 수 있어. 조금의 미화도 없지. 우리가 선망하는 아름다움도 없어. 그런데도 근면함, 성실함, 책임감이 느껴지고 화가가 어머니께 보내는 사랑과 애정이 드러나. 척박한 땅을 한마디 불평도 없이 일궈내는 억센 농부에게 보내는 뭉클한 감동과 같지.

'바르바라'라고 하는 뒤러의 어머니는 열다섯에 뒤러의 아버지인 알브레히트 뒤러와 결혼했단다. 아버지와 아들 이름이 같지? 당시에 드문 일은 아니었어. 뒤러의 아버지는 금속세공업자였는데 그가 세공기술을 배울 때, 공방工房 장인匠人의 딸이었다고 하는구나. 평생 열여덟 아이를 키우셨고 당신보다 오래 산 자녀가 셋 밖에 되지 않았다니 마음고생도 많으셨을 것 같아. 뒤러는 아버지가 돌아가시고 난 뒤, 14년여를 어머님과 함께 살았어.

그는 부모님을 무척 존경하고 사랑했단다. 어떻게 아느냐고? 부모님의 초상화를 남긴 화가는 많지 않거든. 게다가 그가 그린 부모님의 초상화에는 무한한 신뢰와 위엄이 느껴진단다. 느루야, 어머님의 63세 때 초상화를 보았으니 이로부터 24년 전의 어머님을 보겠니?

1490년, 그의 나이 열아홉 살 때, 그는 아버지와 어머니의 초상화를 그

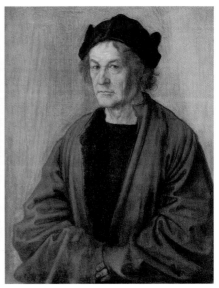

알브레히트 뒤러 〈어머니의 초상, 1490〉　　　알브레히트 뒤러 〈아버지의 초상, 1497〉

렸어. 이때 어머니는 서른아홉 정도겠지. 젊고 고운 모습이구나. 어머니는 당시 독일 여인들이 쓰던 하얀색 머리 두건을 하고 있어. 얼굴을 보면 코가 길고 꾹 다문 입술 선이 63세 때의 초상화를 연상시키지. 뒤러의 아버지는 모자를 쓰고 경건하게 손을 맞잡고 계시는구나. 신실한 신앙심이 느껴지지 않니? 그의 부모님은 자식을 위해서 힘든 일도 마다하지 않았던 부지런하고 정직했던 분들이셨어. 뒤러는 평생 아버지와 어머니를 존경하고 의지했지.

알브레히트 뒤러는 '북유럽의 레오나르도 다빈치'라고 한단다. 그는 어릴 때부터 금속세공업자였던 아버지 공방에서 금은 공예를 배웠지. 그런데

낭중지추囊中之錐라는 말이 있잖아. 탁월한 재능은 숨길 수 없나 봐. 주머니 속의 송곳처럼 그림에 관한 그의 능력과 재주가 워낙 뛰어나 아버지도 이에 놀라게 돼. 열세 살 때, 은필 데생으로 섬세한 자화상을 그릴 정도였으니까. 뒤러의 자화상에 대한 얘기는 다음에 해줄게. 아들의 재능을 아낀 아버지는 열다섯 살의 그를 미카엘 볼게무트Michael Wolgemut라는 화가 겸 목판 삽화가의 공방으로 보낸단다. 수습생들이란 엄한 규율을 몸에 익히고 새벽부터 저녁까지 물감을 개고 공방을 정리하는 일부터 시작하지. 인내와 순종 없인 지나가지 않는 시간이야. 그러고도 장인의 비법을 전수받으려면 천부적인 감각과 부지런함, 총명함이 있어야 해. 그는 삼 년 너머 도제 생활을 하면서 데생과 수채화, 유화 등의 기법을 익혔어.

아마, 이때쯤이 아니었을까? 뒤러와 그의 친구에 얽힌 〈기도하는 손〉에 대한 이야기 말이야. 친구의 이름도 제각각이라 어찌 보면 풍문일 수도 있지만 이 작품에 대해 오랜 세월 전해 내려오는 이야기니 들어보렴.

앨브레히트 뒤러 〈기도하는 손〉, 1508〉

도제 생활을 하던 고

달프고 어려웠던 시기에 뒤러는 심각한 고민에 빠졌단다. 그는 가난했어. 일을 해서 가족에 도움이 되어야 했지. 하지만 미술공부를 하고 싶었어. 그래서 친구와 의논을 하게 돼. 둘은 이렇게 약속하지. 한 친구가 미술공부를 하는 동안, 다른 친구가 일을 해 학비를 대신 내어주고, 공부를 마치면 역할을 바꾸자고 말이야. 먼저 뒤러가 공부를 하러 떠났단다. 몇 년 뒤, 뒤러가 크게 이름을 날리고 돌아와서 친구를 찾아갔어. 마침 친구는 기도하고 있었다지. "하나님, 이제 저는 거친 노동으로 손이 굳어 다시 그림을 그릴 수 없습니다. 부디 제 벗인 뒤러가 화가로서 성공하게 해주십시오." 그 기도를 그린 작품이 〈기도하는 손〉이라고 하지.

느루야, 할머니는 재능이 뛰어난 분이셨어. 영특한 머리에 의지도 강했지. 공부를 잘해 반에서 항상 일등이었는데 심지어 운동실력까지 뛰어나서 달리기는 따라갈 사람이 없었다는구나. 어릴 때부터 야무지고 잔망스러워 수놓기, 바느질하기뿐만 아니라 요리도 일품이었다지. 동급생의 희떠운 얘기엔 대꾸도 안 할 만큼 조숙했고 선생님 말씀에 순종했지만 자기 고집도 만만찮았대. 오빠나 언니들도 함부로 대하지 못하고 어려워했다고 해. 그런데 오빠들 학교 보내느라 야윈 살림에 막내딸까지 상급학교에 보낼 수 없었던 조부모님이 상급학교 진학을 막았지. 담임 선생님이 조부모님을 찾아와 등록금을 당신이 내겠다고 하셨는데도 조부모님께서 그건 부담스러운 일이라고 허락하지 않으셨대. 그래서 할머니는 학업을 지속할 수 없었지.

할머니에게 뒤러의 친구와 같은 벗이 있었다면 달라졌을까? 아님 여자

알브레히트 뒤러 〈들토끼, 1502〉 　　　알브레히트 뒤러 〈부엉이, 1508〉

가 아니라 남자였다면 다른 기회가 주어졌을까? 그래서인지 할머니는 남자나 여자나 차별하지 않고 키우려고 했어. 우리 남매들에게 기대도 많았지. 하지만 엄마는 할머니의 기대에 미치지 못했단다. 머리도 나빴고 의지도 약했어. 수줍음이 많아 남들 앞에서 말도 못 했고 운동은 정말 젬병이었단다. 100미터 달리기를 하면 가슴과 엉덩이 도착 시간이 달랐으니까. 수놓고 바느질하는 건 좀이 쑤셨고 요리는 아직도 못하잖아. 할머닌 엄마가 무척 답답하셨을 거야. 할머닌 꼼꼼하고 치밀한 분이었어. 뒤러가 그린 그림을 보면 그 꼼꼼함의 정도를 알 수 있을 거야. 할머니와 비슷하거든.

왼쪽 작품은 동물을 단독 주인공으로 캐스팅한 최초의 동물화, 〈들토끼, 1502〉라는 작품이야. 인내심 있는 관찰로 주변에만 머물던 것을 중심의 자리에 실수 없이 옮겨 놓았지. 토끼의 두 귀는 쫑긋 세워져 있고 앞발은 가지런히 모아져 있어서 달릴 의지는 없어 보이지. 하지만 의젓한 풍모는 토끼라기보다 호랑이 같지 않니? 길들여지지 않는 들토끼여서일까? 첫눈에 보기에도 섬세한 붓 터치가 느껴질 정도로 구체적이고 세밀하게 그렸어. 바람이 불면 털 위로 '바람 길'이 보일 정도로 토끼털 하나하나가 생동감 있게 묘사되었지. 수염은 가늘고 길며 자연스러워. 게다가 세 개의 붓 자국만으로 하늘 담은 창문을 그려 넣은 눈은 지긋이 앞을 보고 있어. 이 작품의 크기가 어떤지 아니? 겨우 A4 용지만 하단다. 이렇듯 작은 사이즈의 그림에 토끼의 눈에 비친 창문까지를 그려 넣은 뒤러의 표현력과 집요한 관찰력에 탄복을 금할 수 없어.

뒤러를 '북유럽의 다빈치'라고 하는 이유는 그가 감각적일 뿐 아니라 다루려는 대상에 대한 이론적이고 논리적인 자세를 갖고 있었기 때문이야. 사람을 다룬다면 인체의 이상적 비례를 연구했고, 풍경을 다룬다면 원근을 측량하는 도구를 사용했고, 동식물을 다룬다면 세심한 관찰과 조사로 도감圖鑑과 같은 정확도를 연출했기 때문이지. 그에게 '대충'이라는 단어는 없었어. 르네상스 시절, 수많은 신화와 종교의 우상들이 이두박근과 대퇴근을 뽐내며 인간 신체의 아름다움과 신의 완전함을 숭배할 때, 토끼의 눈과 귀와 털과 앞가슴과 뒷다리를 그리고 있었을 뒤러의 모습은 이어 도래할 과학과 이성의 시대를 예비하는 예술가의 선견先見이 아니었을까?

그는 당시 유럽을 통틀어 최고의 판화가이자 제도공이자 화가였어. 당시엔 판화가 미술의 새로운 표현 수단으로 떠오를 때였거든. 뒤러는 회화 작업 못지않게 다수의 판화작업을 했는데 이는 당시의 공방 제작 방법에 영향을 받아서야. 뒤러는 목판화에 에칭기법(명암 변화)을 적용해 높은 수준의 판화 제작을 가능하게 했어. 고품질의 미술작품이 대량생산까지 가능하게 된 거야. 귀족이나 종교단체의 주문제작 방법이 주는 경제적 예속을 피해 개인의 시장 판매를 시도한 '상업화'의 길을 최초로 연 셈이지. 대중들은 너도나도 자신의 집에 어울리는 그의 그림을 갖고자 했고, 뒤러는 일시에 엄청난 부를 얻게 되었단다.

느루야, 그는 경제와 신분에 예속되었던 '그림을 그리는 장인'의 굴레를 벗어나 '화가란 생명과 인식을 탄생하게 하는 창조자'라는 말을 하고 싶었는지 몰라. 그는 아주 자존심이 센 예술가였거든. 또 과학적, 인문적 상상력이 풍부했지. 그가 그린 〈코뿔소, 1515〉라는 작품이야.

좌 알브레히트 뒤러 〈코뿔소, 1515〉
우 〈코뿔소〉를 사용한 와인(La Spinetta, Barbera d'Asti Ca Di Pian) 레이블

우린 새로운 것, 미지의 것을 탐닉하잖아. 이 코뿔소도 인도의 한 왕국에서 포르투갈에 보낸 선물이었대. 생김새가 놀랍고 신비한 이 동물에 사람들이 열광했지. 뒤러는 코뿔소에 대한 이야기만을 듣고 상상해서 그렸단다. 그런데 보지도 않고 그린 그림이 실제와 너무나 닮지 않았니? 이 그림은 교과서에도 실리고 도자기, 접시, 심지어 현대에 와서는 와인 레이블에까지 실렸으니 뒤러의 인기를 실감할 수 있겠지?

할머닌 성실하고 영민하고 꼼꼼했지만 뒤러와는 달리 여유와 상상력은 몸안 어디에도 없었어. 현실에 있는 자신을 꺼내 다른 방에 넣고 무엇이든 될 수 있다고 믿는 것, 그 방은 벽도 없고 테두리도 없어서 무한정 늘어나기도 하고 줄어들기도 하는 것, 그런 유연한 곡선의 상상력이 없었어. 할머니의 세계는 직선이었어. 구부러진 건 하나도 없었지. 삶에 각이 잡혀 있었고 반듯했어. 삐뚤한 건 참을 수 없으셨지. 예의나 염치없는 걸 죽기보다 싫어하셨구나. 그런 고집은 할머니를 점점 더 옥죄고 가두어 엄하고 냉정하게 만들었어. 그래서 할머니는 사랑을 다정하게 표현하지 못하셨구나.

게다가 엄만 할머니에게 많이 부족한 딸이었단다. 늘 경계에서 엎어졌고, 무언가 자주 잃어버렸고, 그리고 찾지 못했어. 할머닌 거듭 실망스러워했고 꾸중이 늘었지. 덜렁이였던 엄만 지금도 우산을 가지고 다니지 않아. 비를 맞긴 해도 잃을 염려가 없으니까. 할머니의 단정한 세계에 분실물이라는 건 없었거든. 잃어버린 우산을 찾아 거리를 헤매고 다닌 기억은 지금도 떠올리기 싫구나.

어쩌면 그 우산에 사인을 해두었으면 찾을 수 있었을지 모르지. 느루야,

알브레히트 뒤러의 판화 작품 속 AD 모노그램

왜 그 생각을 못했을까? 엄만 좀 늦되고 겁이 많아서였나 봐. 엄마와는 다르게 뒤러는 자신의 작품을 잃어버리지 않으려는 방법을 발견했단다. 그의 작품을 자세히 보면 'AD'라는 이니셜이 보여. 그는 자신의 이름 이니셜인 A와 D를 결합한 모노그램을 만들었어. 일종의 고유상표였고 르네상스판 로고logo였지.

뒤러는 마르칸토니오 라이몬디라는 판화가가 자신의 〈요아킴의 제물이 거절당하다〉라는 작품을 무단 복제해 팔고 있다는 소문을 듣고 베네치아 정부에 고발한 일도 있었어. 베네치아는 모사해 파는 것은 문제 삼지 않았어. 대신 동판에 새긴 뒤러의 사인AD은 삭제하라고 판결했지. 뒤러는 판화

에 대한 모사본이 나오자 당시 막시밀리언 1세에게 판화를 복제하는 것을 금지할 수 있는 권리를 얻기도 했어. 일종의 저작권의 시초라고 봐도 되겠지.

밤이 늦었구나. 할머니한테 전화가 왔네.

"야야, 내가 뭔 정신인지 모르겠다. 이게 당뇨약이 아니라 고혈압이라고 써 있구나. 워쩐다냐. 그 먼길을 나 때문에 또 오가게 생겼으니⋯⋯."

할머니의 정돈되고 반듯한 머리에 '치매'라는 벌레가 구멍을 뚫은 걸까?

아니야, 배는 닻을 필요로 하지. 어떤 배도 쉬지 않고 항해할 순 없을 테니까. 바다와 맞닿은 하늘에 시커먼 구름이 몰려오고 새의 날개를 젖게 하는 물기 많은 바람이 불어올 때, 배는 항구로 돌아와 닻을 내리지. 배 안에 깊은 바다로부터 건져 올린 마법의 주전자와 용맹한 기사들의 검과 세이렌의 달콤한 목소리를 싣고 말이야.

할머닌 지금 잠시 닻을 내리고 촛대의 초가 너울거리는 선실에서 지난 항해의 들뜬 모험 이야기를 추억하고 있는지도 몰라. 고래가 삼켰던 바다의 별들과 나비와 춤추던 눈송이들과 벌거벗은 채 달리던 검푸른 파도를 기억하고 계시는지도 몰라. 하지만 물결이 자고 아침이 되면 닻을 올리고 아득한 바다로 나가실 거야. 한 손은 바람에 펄럭이는 돛대를 잡고, 한 손은 꿈을 낚는 그물을 던지실 거야.

55세 남자 셀프 급매

잔디 위를 뛰어오는 꼬마에게 물었어.

"너, 아이스크림 먹을래? 아줌마가 너무 많이 사서 두 개가 남았는데."

아이는 머뭇머뭇 뒤로 물러서더니 마스크 위로 두 손을 가리고선 "엄마" 하고는 달려가 버리는 거야. 아이스크림 봉지를 든 손이 무안하더라고. 마치 유괴범이나 된 느낌이 들더라니까. 어릴 때부터 "누가 주는 거 아무거나 덥석 받으면 안 돼." 하고 가르칠 수밖에 없는 세상이 되었는데 엄만 아직도 "네, 고맙습니다." 하고 두 손을 벌렸던 시대에 머물고 있다는 느낌에 당황했어. 그건 그렇고 이걸 어쩌지? 먹을 사람은 없는데 버리기는 아까워서 말이야. 어쩌자고 잘 먹지도 않는 아이스크림을 네 개나 샀을까. 쓸쓸……. 손이 커서 문제다. 할 수 없지, 뭐. 그냥 버려야겠다 생각하고 돌아서는데 어디서 목소리가 들렸어.

"괜찮으시면 제 아이들 줄까요?"

서른 후반쯤 되었을까? 앳된 여자 아이의 손을 잡고 있는 젊은 아저씨가 서 있었어. 아이는 아버지 다리에 몸을 바짝 기대고는 조심 반, 호기심 반이 섞인 눈으로 엄마를 바라보는데 어찌나 똘망한 지…….

"제가 고맙죠. 그만 돌아가야 하는데 버리긴 아까와서……. 어제 글램핑장 입구 편의점에서 사 냉동실에 보관했어요."

"아닙니다. 잘 먹겠습니다. 아이들이 아이스크림 좋아해서요. 근데 오늘 돌아가시나 봐요. 이 글램핑장 주위에 나지막한 산도 있고, 밤나무도 있어 밤 주우며 며칠 쉬기에 좋던데."

"그러잖아도 명절 쇠고 바로 올라가려다 좋다기에 어제 하루 묵었어요. 이곳에 오니 아이들이 좋아하지요?"

"네. 저희도 부모님 잠깐 찾아뵙고 왔어요. 움직이지 않으려 해도 아이들이 집 안에만 있어 힘들어하네요. 어제 왔는데 얼마나 사방팔방 뛰는지 진정시키느라 기운이 다 빠졌어요."

엄마는 그 선선하고 담박한 말투에 기분이 좋아져 얼른 아이스크림을 건네주었어. 아저씨는 아이스크림을 똘망한 꼬마 손에 들려주고는 번쩍 안아 올려 무등을 태우는 거야. 갑자기 숲이 찬란해지더라. 이 그림처럼 말이야.

너, 이 그림 본 적 있니?

이 그림은 칼 라르손Carl Larsson, 1853~1919의 〈딸 브리타와 나, 1895〉라는 작품이야. 무등을 태우고선 헤벌쭉 웃는 아빠가 칼 라르손이고 빨간 리본을 하고 아빠의 어깨 위에서 웃고 있는 아이가 다섯째 딸 브리타야.

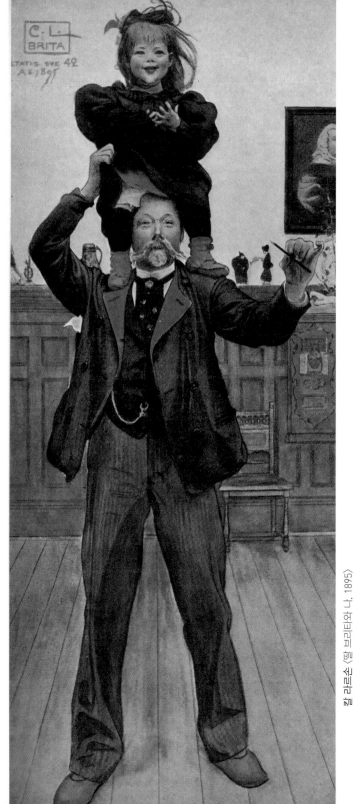

칼 라르손 〈딸 브리타와 나, 1895〉

풍덩한 소매를 보니 언니의 옷을 물려 입었나 봐. 그림 속 칼 라르손 손에 든 연필만 아이스크림으로 바꾼다면 조금 전 젊은 아저씨와 똑같은 포즈야. 저렇게 아이를 어깨에 태우고선 성큼성큼 사라졌어. 어깨 위에 올라탄 아이가 공기방울처럼 가볍게 느껴졌고 뒷모습에선 내 딸에게 맑은 하늘만 보여주고 싶다는 소리가 들렸어. 그건 세상이 아무리 힘들어도 사랑하는 이의 무게를 어깨에 지고 굳세게 건너가겠다는 거인 아빠의 걸음이었지.

느루야, 시몬느 보봐르는 "여자는 태어나는 게 아니라 만들어지는 것."이라고 했지. 사회가 여자다움의 기준을 정해놓고 역할을 강요한다는 걸 거야. 공감하는 말이야. 엄만 '모성애'도 일정 부분 그렇다고 생각해. 엄마가 너희를 낳았을 때 낳자마자 모성애가 느껴지거나 하지 않더라. 낯설고 당황스럽고 무서웠어. 엄마가 된다는 것이 두려웠지. '도대체 어쩌라는 거야?' 싶더라구. 그런데 내 얼굴을 만지는 꼬물거리는 손가락, 젖을 빨 때 실룩거리는 볼, 한없이 날 바라보는 눈과 마주치면, 나처럼 부족한 사람한테 이리 아름다운 생명이 왔구나 싶었어. 천천히 조금씩 어설프게 엄마가 됐지.

아빠도 그럴까? '아버지'가 된다는 게 두려울까? 아버지라는 이름도 그리 천천히, 조금씩, 어설프게 되는 것일까? 우리 세대의 아버지란 웃거나 울지 않았고, 아프거나 힘든 표정을 짓지도 않았어. 왜냐하면 사회가 항상 의젓하고 침착하고 힘센 아버지를 바랐거든. 이런 말도 있었지. "아버지의 눈에선 눈물이 보이지 않으나 아버지가 마시는 술의 절반은 눈물이다. 아버지는 이 세상에서 가장 외로운 사람들이다."

위 그림과 같은 해에 그린 〈브리타와 함께한 자화상, 1895〉에도 다정히 브리타를 안고 그림을 그리고 있는 칼의 모습이 보여. 브리타는 자고 일어 났는지 발그레한 볼과 제멋대로 뻗친 머리칼을 하고 아빠 무릎에 앉아 아 빠가 그리는 그림을 들여다보고 있어. 칼은 아이의 무게를 받치느라 왼쪽 발에 힘을 줘 살짝 들고 있네. 든든한 아빠지?

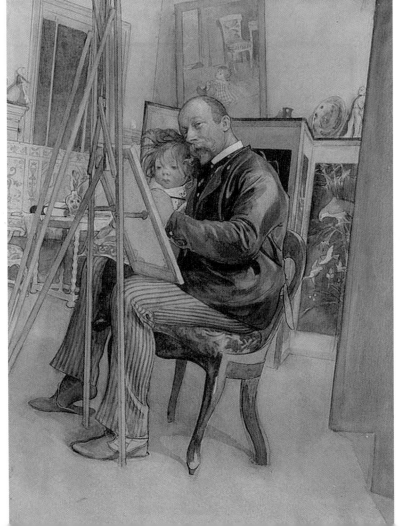

칼 라르손 〈브리타와 함께한 자화상, 1895〉

느루야, 너도 알지. 연금술은 성공하지 못했어. 중세의 뛰어난 지성들이 연금술이라는 도구로 무수히 많은 물질들을 어루만지고 다듬었지만 그것들은 결코 금이 되지 못했어. 실패했지. 하지만 칼 라르손은 달랐어. 보잘것없는 재료로 빛나는 금을 건져 냈단다. 삶의 연금술사라고 해야 할까? 그는 삶이 자신에게 준 재료로 할 수 있는 한 가장 빛나고 가장 아름다운 꿈을 빚었어. 그리고 꿈을 살뜰히 돌보며 끈기 있게 가꿀 줄 알았지. 가끔은 고통스러워 자살을 생각할 정도로 소심하고 나약해지기도 했지만 끝내 금보다 값어치 있는, 행복한 가정과 뛰어난 작품을 창작했단다.

칼 라르손은 1853년 스웨덴 스톡홀름의 빈민가에서 태어났어. 그에게는 폭력적이고 술주정뱅이인 아버지와 어린 동생들, 매춘굴 옆에서 세탁부 일을 하며 근근이 생계를 책임지는 어머니가 있었어. 가난하고 배고픈 시간이었지. 그의 말대로 비참하고 절망적이었어. 그는 아버지의 냉정하고 잔인한 말에 몹시 주눅 들고 때로 자신을 무가치하게 여겼어. 하지만 어머니는 암담한 상황에서도 그림에 대한 아들의 재능을 발견했고 어떻게든 아들의 능력을 키워주고 싶어 했어. 헌신적이고 용기 있었던 어머니는 하루 종일 쉴 새 없이 일을 하면서 그를 학교에 보내주었단다.

1866년 칼 라르손이 열세 살이 되던 해, 드디어 선생님의 추천으로 스웨덴 왕립 예술아카데미Royal Swedish Academy of Fine Arts에 입학하게 돼. 그는 이곳에서 오랜 기간 자신을 괴롭히던 열등감에서 서서히 벗어나. 잔인한 가난을 이길 용기도 갖게 되지. 누드 드로잉으로 메달을 수상해 자신의 실력을 인정받기 시작하면서 책이나 잡지 등의 출판물에 일러스트레이터

로 활동하게 돼. 적은 수입으로나마 가족들을 돌볼 수 있게 되었지. 스스로 얼마나 위안이 되었겠니.

하지만 예술가란 내면에 화산을 품고 있잖아. 자신의 예술세계를 구축하고 싶은 열망이 솟구치자 일러스트레이터 활동을 접고 파리로 이주했어. 19세기 파리는 전통에 반기를 든 아르누보적인 다양한 실험이 진행 중이었구나. 매일 새로운 별들이 떴고 새로운 은하계가 생성되는 예술의 창세기였단다. 그는 바르비종에서 로코코, 일본 판화, 고전주의, 인상주의 등의 화법을 접했지만 자신만의 화풍을 구축하지 못했어. 다시금 스스로 능력 없고 무가치하다는 자기 회의에 빠지게 되었지. 그는 지푸라기라도 잡는 심정이 되어 1882년 스칸디나비아 출신 예술가들이 모여 있던 파리 근교의 그레Grez-sur-Loing에 머물러. 그런데 그곳에서 모든 것이 변하게 되었지. 그에게 운명의 여신이 미소 지었어.

느루야, 그는 그레에서 자신을 진심으로 사랑해 주는 여인을 만났단다. 그의 불우한 어린 시절과 현재의 가난과 불투명한 미래와 심각한 우울증을 모두 안아주었던 그녀의 이름은 카린 베르게Karin Bergoo, 1859~1928야. 성공한 사업가의 딸이자 재능 있는 화가 지망생이었고 다정한 성품을 지닌 여인이었지. 그녀는 염전의 소금처럼 짜고 졸아붙은 그의 삶을 맑은 물로 씻어 보드라운 햇빛에 말려주었어. 모래처럼 부서지기 쉬웠던 내면을 가진 그는 대리석처럼 단단해졌지. 신이 가끔 졸기는 하지만 아주 잠드시지는 않는가 봐.

이제 그림을 보자. 왼쪽 그림 속 커스티의 손을 붙잡고 있는 여인이 카린이야. 우아하고 단정하고 사랑 넘치는 모습이지. 오른쪽 아래 그림에서는 책에 깊이 빠져 있는 카린을 볼 수 있지. 그녀는 현명하고 깊이 있고 온화한 여인이었던 것 같아. 그리고 한 남자의 알맹이를 있는 그대로 사랑할 만큼 자신감 있는 여인이기도 했고.

화가 지망생이었던 그녀는 결혼 후 화가의 꿈을 접었지만 자신의 예술적 심미안과 재능을 살려 집안 구석구석을 매만졌어. 흔히 북구 스타일이라고 말하는 현대 스웨덴의 디자인과 라이프 스타일은 그녀가 직접 그리고 수놓은 벽지, 침대보, 식탁 등에 고스란히 남아 전해졌지. 19세기의 생활 디

좌 **칼 마르손** 〈카린과 커스티, 1898〉 위 우 〈게으름뱅이 구석, 1897〉 아래 우 〈책 읽는 카린, 1904〉

자이너였다고 해야 할까?

　오른쪽 위 그림 보이지. 카린의 솜씨로 꾸민 실내야. 창 턱 화분에서 자
란 넝쿨식물이 하트 모양을 하고 있구나. 소파와 의자는 같은 줄무늬 천으
로 덮개를 씌웠고, 띠 몰딩으로 단순하면서도 세련되게 벽을 구성했어. 100
여 년 전 인테리어인데도 현대 디자인이라고 해도 손색이 없지. 이 그림 제
목이 〈게으름뱅이 구석, 1897〉이니 이 곳은 피곤하거나 쉴 곳이 필요한 사
람을 위한 공간일 거야. 오늘의 주인공은 기르던 개야. 늘어지게 낮잠을 자
고 있네. 역시 개든 사람이든 무장해제할 공간이 필요해.

칼 라르손 〈엄마와 어린 딸들의 방, 1897〉

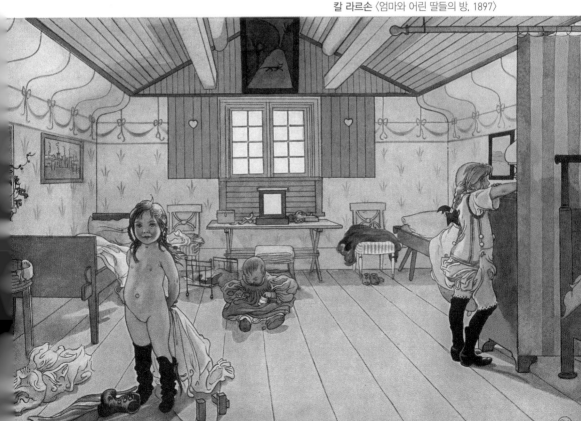

어린 시절 읽었던 《알프스 소녀 하이디》는 건초더미로 만든 침대와 해님이 창문을 두드리는 다락방을 갖고 있었어. 칼 라르손이 가꾼 집엔 초록색 덧문이 달린 노란 창문이 보이는구나. 초록 침대와 침대 사이를 구분해놓은 커튼도 특색 있는걸. 옷이 앉아있는 의자엔 카린이 만들었을 줄무늬 덮개가 씌워져 있어. 넓은 바닥에 나무 막대가 어질러진 걸로 봐서는 모두 잠든 어젯밤, 액자 속 길고양이가 벽을 타고 내려와 블록 쌓기를 한 것이겠지. 이제 막 일어났는지 잠옷을 벗고 그림 그리는 아빠를 빤히 바라보고 있는 브리타의 눈은 호기심으로 반짝여. 이건 가족을 사랑하는 아빠만이 그릴 수 있는 그림이지.

느루야, 칼은 몹시 고통스러운 어린 시절을 보냈다고 했어. 요즘으로 말하자면 일용직 노동자였던 아버지가 폭력적이었다고. 그런데 이 그림에서는 그런 어두운 그림자를 전혀 느낄 수 없어. 초록색 덧문에 있는 하트를 봐. 아마 이 방엔 햇빛도 하트 문양으로 뿅뿅 쏟아질 거야. 이런 말랑말랑하고 보드라운 사랑을 칼은 어디서 배운 걸까? 엄만 사랑도 본능보다는 배움에서 얻어진다고 믿어. 모든 사람에게 사랑이 있지만 그걸 표현하는 건 알맞은 표현을 배우기 때문이라고 말이야. 칼의 어머니가 그에게 그림을 배울 수 있게 했던 것처럼, 카린이 "당신은 특별한 재능을 가진 사람"이라고 그에게 말해준 것처럼.

그는 카린과 아이들이 주는 심리적 안정을 바탕으로 행복한 가정의 하루하루를 그림에 담았어. 검박하지만 지루하지 않고, 아기자기하지만 유치하지 않고, 화려하지만 지나치지 않는 그만의 소박하고 부드러운 수채화

작품을 1909년 책《햇빛 속의 집》으로 엮었단다. 1차 대전의 참혹한 전쟁 터에서 아이들의 웃음소리가 들리고 동화와 같은 환상이 펼쳐지는 그의 책 은 스웨덴 병사들에게 〈구약성경〉 다음으로 큰 위로가 되었다고 해. 참호 속에서 그림책을 펼치면 숙제하기 싫어 두 손을 주머니에 찌르고 딴짓만 하는 아들의 모습도, 식탁 위 작은 화분에 물을 주는 딸의 모습도 얼마나 그리운 추억이었겠니!

칼 라르손이 행복한 가정을 위해 항상 '닦고 조이고 기름칠' 했던 그의 작업장도 보여줄게.

1905년 작품 〈목공방〉이야. 나무 둥치 위에 도끼가 있고 바닥엔 톱밥이 가득해. 나무를 가로질러 놓고선 대패질이 한창이구나. 반듯하고 매끄럽게 다듬은 저 나무는 어디에 쓰려는 걸까?

칼 라르손 〈목공방, 1905〉

칼은 아이들의 장난감부터 전등, 선반, 천장 등 무수한 것들을 직접 만들었다고 해. 하지만 저 길쭉한 나무는 장난감 용도는 아닌 것 같으니 아무래도 집을 고치는 데 쓰려는 것 같아. 그가 평생 애정을 가지고 쓰다듬고 어루만졌던 집은 카린의 아버지, 즉 장인 아돌프 베르게가 사위에게 선물한 목조건물 '릴라 하트니스'야. 1891년, 칼은 가족을 데리고 이 집에 정착해. 그리고 문 위에 이렇게 썼지.

"Aelsken Hvarandra Barn Ty Kärleken är allt."
서로 사랑하라. 아이들아. 사랑은 모든 것이야.

느루야, 엄만 집을 사는 자격시험이 생기면 좋겠어.
"당신은 이 집에서 가족들과 어떻게 지내실 건가요?"
"네. 가족들에게 제 생각을 말한 뒤, 행여 아내남편나 아이가 나쁜 행동을 하면 때려서라도 바르게 가르치겠습니다."
"네, 사랑의 매는 없습니다. 당신의 생각만 옳다면 당신은 거리에서 주무십시오." 하는 거야.

내가 시험 감독관 할 거야. 집은 건물이 아니야. 정신의 요람이고, 영혼의 단백질이지. 먹을 것만큼 재능과 필요를 나누고 사랑을 배양하는 곳이야. 집에선 모두 평등하고, 누구나 마음을 위로받을 수 있고, 재능을 키울 수 있고, 응석을 부릴 수 있고, 교양과 예술을 배울 수 있어야 해. 그런데 때로 뉴스에서 나오는 가학적이고 몹쓸 일들을 접하면 정말 때려서 내쫓고 싶다. 집의 가격만 신경 쓰다간 아파트 한 동 전체에 정신적인 부랑인, 노

숙인만 살게 될지도 몰라.

사랑이 모든 것이라고 말했던 칼 라르손은 진짜 아버지였어. 자신의 불
우한 어린 시절의 고통을 이겨내고 진정으로 아이들을 사랑하는 법을 배
우려 했지. 천천히, 조금씩, 어설프게라도 말이야. 그는 아름답고 행복한
가정을 만들었단다. 그리고 누구나 보면 3도쯤 마음의 온도가 올라가는
따뜻한 가족의 일상을 물기 많은 수채화로 그려냈어. 불행을 견디고, 전쟁
속에서 인간다움을 잃지 않는 힘은 미사일에 있지 않고 사랑에 있다고 그
의 그림은 말했지. 평범해 보이는 그의 그림이 우리에게 잔잔한 울림을 주

칼 라르손 〈큰 나무 아래 아침식사, 1896〉

는 이유야.

우리들 마음이 꿈꾸는 '가족'은 이 그림이 아닐까? 커다란 나무 아래, 긴 테이블에 둘러앉아 아침식사를 하고 있어. 개도 한 자리 차지했지. 호화로운 밥상이 아니어도 한 자리에 모여 담소를 즐기며 느긋한 아침을 먹는 것. 그래서 가족을 식구食口라고 하겠지.

그나저나 느루야, 전화 통화돼?

"도대체 아빠 어디 간 거니? 이럴 줄 알았으면 너네와 함께 올 걸 괜히 아빠랑만 왔나 보다. 옆 동 아저씨들은 아이들도 곧잘 돌보고, 삼겹살 냄새 솔솔 풍기며 음식도 만들고, 족구 게임도 하는데 아침부터 당최 보이질 않네. 어젯밤 술이 과하더라니……. 자연을 보자고 하더니만 두꺼비만 보고 올라가게 생겼다구. 어, 이게 무슨 소리야? 시동 거는 소리잖아. 에그머니! 아이스크림 들고 사방을 돌아다니는 사이, 아빠가 짐을 다 실었구나. 투덜댔던 건 비밀이야. 올라가서 만나자."

그런데 차 뒤 유리창에 "초보운전"이라고 쓴 거야? 그럴 리가. 운전경력 30년인데. 이게 뭐지?

'55세 남자. 셀프 급매'
"나, 남편, 아버지, 사표 낼래. 당신이 느루랑 통화하는 거 다 들었어."

바이러스에 가장
강력한 백신

분무기에 '침묵'을 담아서 모든 도로와 상점에 고르고 빠짐없이 뿌려놓은 듯하구나. 바람이 부르르 떨며 창에 닿는 소리도, 자동차의 '바빠요 바빠요' 하는 경적 소리도, 산책하는 강아지의 까불거리는 컹컹 소리도 들리지 않네. 창밖엔 '고요'가 사방을 뒤덮고 있어. 모두 간단없는 이 불안이 무서운 게지. '바이러스'란 단어는 '공포'와 나란히 걸어 다니니까. 갑자기 아파트 문 밖이 온통 두려운 세상이 되어 버렸구나. 뉴스를 보면서 갈수록 승해지는 바이러스가 무서워. 엄마의 심장은 가엽게도 꽈리가 되었단다.

느루야, 넌 지금 먼 곳에 있고 나름 행복한 시간을 보내고 있을 테니 이곳의 소식을 자세히 알리고 싶지는 않아. 결국 삶의 모든 일들은 시간이라는 깔때기를 통과한 뒤, 한곳으로 모이게 될 테니까. 반복되는 일로 가득한 인간의 시간에서 바이러스가 처음은 아니었겠지. 맞아. 100여 년 전, 인간은 신종 바이러스의 등장에 공포와 두려움에 떨었단다. 이유는 중세의 흑

사병 같이 예로부터 경험된 유행병이 아니었거든.

제1차 세계대전이 한창이었던 1918년 바이러스에 의한 독감이 세계를 휩쓸었어. '스페인 독감'이라고 불렸지. 미국 시카고에서 처음 보고되었고, 유럽을 초토화시킨 그 피해는 어마어마했단다. 유럽 인구가 16억 정도였는데 5억이 감염되었고 사망자가 2,500만~1억 명 정도로 추정하니까. 당시 1차 세계대전으로 인한 보도 검열로 인해 정확한 파악을 할 수 없었어. 1차 대전에 참전하지 않았던 스페인이 자세히 다루어서 거꾸로 '스페인 독감'이라는 불명예를 안았지. 느루랑 이 그림을 보고 이야기해볼까?

너, 이 그림 본 적 있니?

공허한 눈빛의 검은 옷을 입은 사내와 불안에 떠는 소녀가 있구나. 소녀는 검은 옷을 입은 남자에게 매달리고 있어. 하지만 붙잡을 수 있을 것 같진 않아. 그녀의 간구와 애원을 담은 팔은 가느다란 뼈만 남았거든. 전 체중을 실어 그에게 매달려보지만 그는 몸을 뒤로 뺀 채, 그녀의 머리를 쓰다듬고 있어. "이제 그만 헤어져야 해." 하고 설득하는 양. 주위는 파괴되고 부서져 푸른 이끼가 낀 돌덩이들로 가득하지. 돌덩이 위로 구겨진 시트는 소녀와 검은 사내가 나누었던 환희의 조각들을 보여주고 있는 것 같아. 이 그림은 에곤 쉴레Egon Schiele, 1890~1918의 〈죽음과 소녀, 1915〉란다.

〈죽음과 소녀〉라는 모티브는 다른 화가의 작품도 있지만 슈베르트가 작곡한 현악 4중주의 곡이 유명해. 슈베르트는 1817년 마티아스 클라우디우스Matthias Claudius1740~1815의 시를 가사로 〈죽음과 소녀〉라는 가곡을 썼

구나.

　죽음이 다가오자 어린 소녀가 애원하지.

　"나는 아직 어려요. 그냥 지나가주세요."

　"네 손을 다오. 아름답고 사랑스러운 소녀여. 괴롭히러 온 것이 아니야.

내 팔 안에서 편히 잠들어라."

　죽음은 달콤하게 속삭이지.

　1824년, 삶이 얼마 남지 않았다고 생각한 슈베르트의 마지막 독백이었

을까?

에곤 쉴레 〈죽음과 소녀, 1915〉

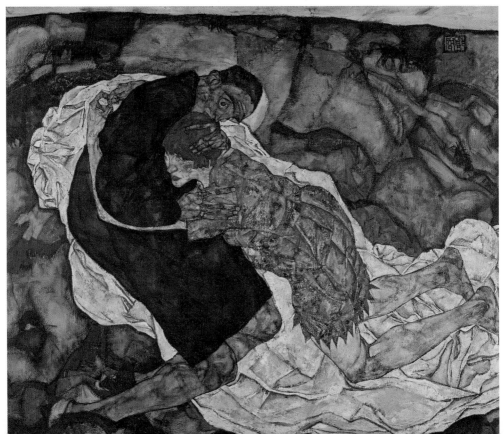

짧은 삶을 산 슈베르트처럼 에곤 쉴레도 스물여덟이라는 순간의 삶을 살고 떠나. 에곤 쉴레는 오스트리아 북쪽 도나우 강변에 있는 도시 툴린 Tuoon에서 툴린 역 역장을 하던 아돌프 쉴레의 아들로 태어났어. 손가락으로 연필을 쥘 수 있을 때부터 쉬지 않고 드로잉을 했다고 하는구나. 공부는 하지 않고 그림만 그려대는 모습을 본 아버지가 그의 스케치 북을 던져버렸지만, 여동생 게르티 쉴레는 기꺼이 모델을 서 주곤 했어. 그가 15살 때, 아버지는 매독으로 사망하지. 매독 균으로 인한 정신착란과 발작을 일으키는 아버지의 모습은 이후 그의 작품에서 왜곡되고 거칠게 묘사된 인물의 누드와 작고 쪼그라든 성기로 나타나게 돼. 그렇다고 그가 결벽주의자가 된 건 아니었어. 성性을 혐오하면서 동시에 탐닉했지.

다정하지 않은 어머니에 대한 애정결핍과 천재적 재능이 주는 오만한 자아를 갖고 있던 그는 빈 국립창작 미술대학에 입학해. 하지만 이곳은 전통적이고 보수적인 학풍이 지배적인 곳이었어. 그는 고집스러운 교수와 끝내 불화했고 회의에 빠진 채 학교를 나오지.

당시 오스트리아는 구스타프 클림트Gustav Klimt 1862~1918가 "각 세기마다 고유한 예술을. 예술에는 자유를!"이라고 슬로건을 내세우고 '빈 분리파'를 만들었던 때야. 쉴레를 만난 클림트는 그의 비상한 재능과 실력을 인정했지. 쉴레의 작품에는 직설적인 감정과 원시적 정신의 자유분방함이 있었어. 대상의 묘사보다 거침없이 분출하는 내면을 드러냈지. 예술과 외설 사이에 드라마틱한 균형을 이루며 위태로운 내면을 표현하는 그의 드로잉은 그 자체만으로 하나의 위대한 작품이었어.

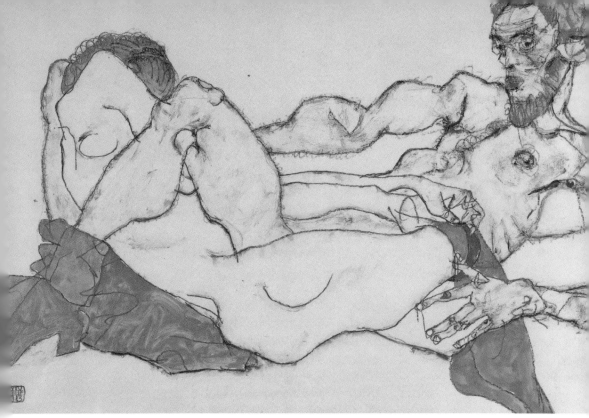

에곤 쉴레 〈서로 엉겨 누워 있는 남녀 누드, 1913〉

　　빈 분리파를 이끌며 전통 예술에 저항하던 클림트는 쉴레의 작품을 구매해주었고, 예술을 후원하는 후원자들을 소개해주었어. 이때 클림트의 모델이었던 발리 노이질Wally Neuzil을 만나. 그녀는 17살이었어. 쉴레는 노이질과 4년을 동거했지. 노이질은 그의 모델이 되어주었고, 그의 식사를 준비했으며, 그의 연인이기도 했어. 쉴레가 어린 소녀를 유괴했다는 혐의로 구금되고 재판에서 작품이 불태워지는 모멸을 당했을 때에도 헌신적으로 그를 보살폈구나.

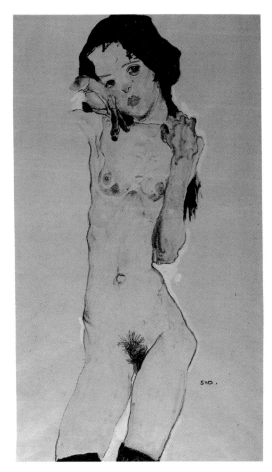

에곤 쉴레
〈서 있는 어린 소녀의 누드, 1910〉

하지만 쉴레는 1915년, 중류층의 얌전하고 미소가 고왔던 에디트 하름스 Edith Harms와 결혼한단다. 아마도 쉴레는 남들이 말하는 '일반적인 가정'을 갖고 싶었던 것 같아. 사회적으로 받아들여지기를 원했고, 자신의 재능이 인정받길 바랐지. 뒤틀리고 일그러진 형태, 음울한 색, 시니컬한 표정, 거부하

는 동시에 격렬하게 집착했던 성性, 자긍自矜과 자학自虐 사이를 오가며 신경질적이던 자아의 허물을 노이질에게 남겨두고, 에디트를 통해 평온한 미래를 갈구했지. 노이질과 헤어지고 난 뒤, 쉴레는 이별에 대한 마음을 검은 옷의 사내로 표현했어. 사랑은 죽었다고 말이야. 그는 무한히 헌신했던 노이질에게 큰 상처를 입혔어. 노이질은 자신의 상처를 치유하는 방법으로 1차 세계대전의 종군 간호사로 자원했고 전쟁터에서 성홍열로 사망해.

1918년 가을, 중세의 흑사병보다 훨씬 많은 사망자 수를 기록한 스페인 독감이 빈에 도착했단다. 바이러스는 비행기나 기차를 타지 않고 사람을 숙주로 하여 뚜벅뚜벅 유럽 각지로 퍼져 나갔지. 유럽 인구의 1/3이 독감에 걸렸어. 그가 안정적인 삶을 보내려고 빈에 내렸을 때, 바이러스가 먼저 그를 기다리고 있었구나. 스페인 독감은 똑똑똑 문을 두드렸어. 그리고 쉴레의 아이를 임신하고 있던 에디트를 향해 천천히 다가갔지. 어떠한 방책도 없이 그녀는 허망하게 스러졌어. 옆에서 간호하던 쉴레는 에디트가 죽고 난 3일 뒤, 그녀를 따라갔단다. 그가 그토록 바라던 단란하고 구순한 가족은 끝내 이루지 못했어. 혼란과 도취에 빠져 있던 시절, 그의 감정과 재능은 무분별하게 대출되었고 그의 짧았던 시간은 그것을 회수하지 못했지. 그는 돌아오지 못했어. 노이질에게도, 에디트에게도, 표현주의를 성숙시키려 했던 작가들에게도.

스페인 독감은 그 후에도 명망 있는 예술가들의 손에서 붓을, 악보를, 펜을 빼앗았단다. 1920년 즈음에 스페인 독감은 소멸했어. 인간은 무수한 목숨을 대가로 면역을 키웠고 백신을 만들었지. 이후에도 몇 번 돌연변이 변

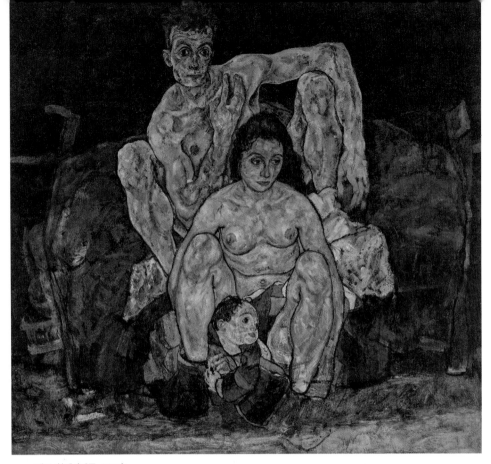

에곤 쉴레 〈가족, 1918〉

종의 바이러스가 생겨났고 세계는 아직도 분투奮鬪 중이란다.

　역사적으로 바이러스가 퍼트린 가장 큰 위협은 '단절'이야. 바이러스가 퍼지는 순간, 서로 만나지 못하고 대화할 수 없지. 그건 인간의 연대를 무너뜨려 창조적인 지혜를 모을 수 없게 해. 오히려 서로의 존재를 기피하고 혐오하게 만들지. 예로부터 인간이 서로 대화하려 할 때는 먼저 악수를 했어. 창과 칼, 총을 내려놓고 빈손을 보여주었지. 내가 너와 싸울 의사가 없

다는 표시였고 어떤 무기도 가지고 있지 않다는 징표였어. 하지만 지금 진화된 이 바이러스는 이웃을 밀어내. 주먹을 쥐고 서로 밀어내는 제스처를 취하는 것이 인사가 되었으니까. 바이러스는 우리를 이간질시켜 기어코 인간을 이기고 싶은 모양이야.

느루가 어제 "어둠은 어둠을 밀어낼 수 없다. 빛만이 그렇게 할 수 있다. 혐오도 혐오를 밀어낼 수 없다. 사랑만이 그렇게 할 수 있다."라는 마틴 루터 킹 목사의 구절을 보내주었지. 바이러스가 퍼트린 단절과 불안으로 인해 사회가 어려울 때, 시비是非를 가려 책임을 지우는 것보다 힘을 모아 어려움을 이겨나가는 것, 곤란과 궁핍한 시기를 겪고 있는 이가 있을 때, 어떤 도움이 필요한가를 먼저 살피는 것, 나와 다른 의견을 가진 이에게 혐오와 질시보다 이해와 공감을 하려 노력하는 것이야말로 아름다운 인간이 되는 방법이라고 생각한단다.

느루야, 엄마는 인간은 인간으로 태어나는 게 아니라, 비로소 인간으로 죽는 것 같아. 생태계 안에서 하나의 생명으로 태어나, 존중과 깨달음을 통해 인간이 되기도 하고, 그냥 생명체 중의 하나로 생을 마치기도 한다고 말이야. 자연이 인간을 향해 도전할 때, 인간의 치열한 응전應戰이야말로 인간이 '인간다움'을 획득하는 과정이라고. 그 과정에서 나를 정확히 바라보게 되고, 인간에 대한 휴머니즘이 싹트고, 타인을 위한 희생과 공동체를 위한 헌신이 생겨나는 게 아닐까? 바이러스의 가장 강력한 백신은 인간과 인간의 뜨거운 연대일지도 몰라.

모두 "얼음" 하세요

정수기 필터를 교체하는 달이라며 코디님이 방문했어. 커다란 가방 어깨에 메고 장갑 끼고 마스크 쓰고 조심스레 들어오는데 너무 안쓰러운 거야. 이 더위에 이게 무슨 짓인가 싶어 내가 마스크를 쓸 테니 마스크 잠깐 벗고 하시랬더니 절대 안 된다며 손사래를 치더구나. 더울 듯해 얼음 띄운 매실차를 내 드렸어. 고맙다며 살짝 마스크를 벗는데 입 주위가 벌겋더라. 하루 종일 마스크를 쓰고 다닌 탓인지 입 주위에 습진 같은 게 생겼다며 웃는데 순간 울컥하고 누구에게랄게 없이 화가 난다.

마스크 쓰고, 손 씻고, 모임 자제하고, 5층 정도는 엘리베이터 타지 않고 걸어 다니고, 가능한 혼자 식사하고, 개인 차로 움직이는 생활 방역이 무려 팔 개월이구나. 사회적 거리두기가 길어져서 지치기도 하고, 쓸쓸해지기도 하고, 몇몇 상황은 노엽기도 해. 모두 "얼음!" 하고 참고 있는데 혼자 "얼음 땡" 하는 이해 안 되는 일을 꾸역꾸역 이해해보려니 울화가 치밀고 만성체증이 생겨. 하지만 어찌 엄마뿐이겠니. 헤아릴 수 없는 많은 사람들이 엄마

와 같은 심정일 거야. 어린아이가 있는 엄마들은 정말 미쳐버릴 지경이라는구나.

어젠 모임 회원 중 동태탕 가게를 운영하시는 분이 엄마에게 전화해서 모임 회비를 나중에 내도 되겠냐는 말을 하는 거야. "물론이죠." 하면서 하마터면 "안 내셔도 돼요." 할 뻔했구나. 내 맘대로 할 수 있는 일이 아닌데도 말이야. 그분이 당신 힘든 상황을 얘기하는데 "저도요." 하고 말하려다 느루 네가 나이 들면 입이 무겁고 귀가 커져야 제대로 된 어른이라고 해서 꾸욱 참고 시난고난한 그분의 얘기를 들어주었단다. 하소연한 것만으로도 우울했던 마음이 다소 나아졌다며 전화를 끊으셨어. 정말 지금은 너나없이 우울하고 이 거리두기가 너무 힘들어.

세상에 화난 엄마를 비롯, 거의 모든 사람들이 이 답답함을 나눌 친구가 필요해. 친구들의 위로가 필요해. 그리운 마음을 다독이며 상상 속으로 이야기를 나눌 친구를 찾아가본다.

느루야, 너, 이 그림 본 적 있니?

화면 위, 산이 하얀 걸 보니 얼마 전 눈이 내린 게야. 눈 내린 겨울 산은 얼마나 고요한가! 세상의 번잡한 소리는 겨울 산에 머물지 못하지. 눈의 무게를 이기지 못한 나뭇가지들이 툭툭 부러지는 적막한 소리와 그윽한 달빛이 창을 두드리는 고즈넉한 소리가 낮과 밤을 교대하며 백설의 땅을 지키겠지. 그 낮과 밤 사이를 홀로 견디며 세상에서 멀리 물러난 은자隱者의 옛 문헌을 읽는 소리는 또 얼마나 청아할까! 겨울이 깊어진 어느 날, 산속 은자의 집에 벗이 찾아왔어. 소의 고삐를 쥔 동자 하나 앞세워 거칠고 험한

조영석 〈설중방우도〉

길을 마다하지 않고 온 벗과의 만남. 마음이 오가는 우정엔 한적한 겨울이야말로 둘만의 고담준론高談埈論이 무르익는 맞춤한 때지.

이 그림은 관아재觀我齋 조영석趙榮祏,1686~1761의 〈설중방우도〉야. '설중방우雪中訪友'라는 고사성어는 중국 위진남북조 시대의 왕휘지王徽之,338?~386?와 그의 벗 대규戴逵의 이야기에서 비롯되었어. 서예의 대가 왕휘지가 잠에서 깨어보니 간밤 내린 눈으로 세상이 하얗게 변해 있었대. 술 한 잔에 시 한 수 읊다 보니 그림과 금琴 연주가 뛰어났던 벗 대규가 생각났겠지? 술잔 위를 달리는 거문고 소리는 도도한 흥취를 불러내는 법이니까. 그는 밤새 배를 저어 벗의 집에 도착해서는 문을 두드리지 않고 배를 돌려 다시 왔다는 거야. 사람들이 이유를 물었대. 그는 "흥을 타고 왔다 흥이 다해 돌아가노라."는 말을 남겼지. 벗과의 만남엔 흥이 있어야 하고 그건 꼭 얼굴을 마주하지 않고 그를 가슴에 품기만 해도 충만하다는 얘길 거야. 고사에 나오는 옛 문인들의 만남은 뭐랄까? 이제는 아득히 사라져 버린 전설 속의 한 장면이지.

어느 저녁, 아파트 불빛이 쓸쓸하게 느껴질 때, 맘 어울리는 벗들끼리 한잔 하면 좋겠다고 생각해도 막상 전화는 못하지. 머릿속 생각이 손까지 내려오는데 타인의 시선이, 사회의 가치관이, 시간적 제약이 순차적으로 필터링을 해서 결국은 그냥 집에서 책을 읽거나 청소를 하는 것으로 끝낼 때도 많아. 그래서 이 그림은 엄마의 마음을 더 흔드나 봐. 게다가 구석구석 관아재 조영석의 따스하고 넓은 아량이 드러나 있거든.

이 그림 아래쪽을 봐. 두 팔을 벌려 마중 나온 시동이 보여. 글이나 읽고 산이나 바라보는 선비와 함께, 겨울 내도록 산속에서 지내는 어린 동자는 얼마나 지루하겠니. 우리는 전염병이 돌아 생활 방역하는 것도 이토록 힘든데 말이야. 심심하면 툭툭 나무 밑동 건드리다 나뭇가지에서 쏟아지는 눈이나 함빡 맞으며 지냈을 거야. 그런 동자에게 마침 또래 친구가 온 거지. 반갑고 신나고 장난도 치고 싶을 것 아냐. 반가운 마음에 문간까지 나가 활짝 두 팔을 벌린 모습이 보여. 또 선비를 모시고 온 시동도 반가운가 봐. 뻗대는 소의 소뚜레 쥔 손은 뒤에 있고 다리는 한 걸음 앞서 있어. 뒤통수만 보이는데도 환히 웃고 있는 얼굴이 보이는 듯하네. 둘은 부엌 가마솥 바닥에 남은 누룽지를 긁으며 밤새 산속 이야기를 하겠지. 엄만 모처럼 만난 두 선비의 나라 이야기, 학문 이야기보단 시동들 얘기가 더 궁금해.

게다가 이 〈설중방우도〉는 한국 미술사에도 의미가 큰 작품이야. 그동안 조선 회화의 인물은 중국인에 가까운 얼굴이었거든. 중국 화풍을 모방했으니까. 그런데 이 그림에는 처음으로 조선의 얼굴이 의젓하게 묘사되어 있어. 학창의를 입은 은자와 두건을 쓴 손님은 영락없는 조선의 선비요, 마주 앉은 방엔 책들이 그득하고, 가지런한 돌축대는 옛 아취가 드러나지. 겨울 푸른 소나무에 감싸인 두 선비의 대화는 고졸古拙한 멋과 지조志操를 상징하는 소나무만큼이나 고고하고 기품 있음을 암시해줘.

느루야, 조영석은 중국의 화첩에서 벗어나 우리 것에 대한 애틋함을 그림에서 보여 주었어. 조영석이 그린 〈소나무와 까치, 1726〉와 〈까치, 1747〉

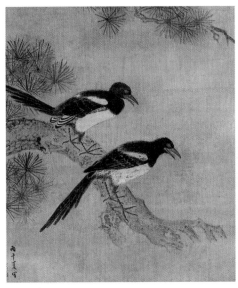

조영석 〈소나무와 까치, 1726〉 〈까치, 1747〉

라는 두 작품도 보렴.

옛 조선은 중국의 화첩을 들여와 그것을 본떠 그리곤 했어. 조선 초기의
산수화는 초봄부터 늦겨울까지 중국 동정호의 아름다운 풍광을 소재로 한
〈소상팔경도瀟湘八景圖〉가 주도했지. 조선 중기는 왜란을 거치며 중국 명나
라의 절파 화풍이 자리 잡아. 중국의 문화를 적극적으로 받아들였던 조선
의 회화는 중국 화풍의 영향을 많이 받을 수밖에 없었지. 산과 나무, 하늘
을 나는 새들까지도 중국산이었어. 그런데 조영석은 까치를 그린 거야. 까
치는 우리나라 새여서 중국 화보에는 없는 새거든. 그는 학창의를 입은 조
선의 인물을 그렸듯, 야무지고 씩씩한 조선 까치의 목소리로 "깍깍" 반가운
소식을 전했구나.

그가 우리나라의 길조인 까치를 그린 이유 중 하나는 어쩌면 1724~26
년이 조영석에게 있어서 기쁜 해였기 때문일 거야. 느루야, 너도 숙종 때
의 장희빈에 대해선 알지? 워낙 여러 번 드라마로 제작되었으니까. 왕위
가 숙종과 장희빈의 아들 경종, 이복동생 영조를 거치는 동안 노론과 소
론 측의 정치적 살바싸움은 죽고 죽이는 사화士禍로 번졌어. 노론의 명문
이었기에 그의 가까운 친구와 우러르는 스승, 형님이 귀양 가거나 죽임을
당했지. 1724년 마침내 영조가 즉위해 아버지처럼 따르던 맏형 조영복이
유배에서 풀려났어. 형님은 1725년 경상도 관찰사로 나갔고, 나이 마흔이
었던 그는 공릉 참봉을 시작으로 종6품에 해당하는 여러 관직에 임명되
었지. 사대부로서 자신의 경륜을 펼칠 수 있는 장場이 마련되었다기보다
관직에 나가 생계를 꾸린 정도였지만 오랜만에 마음의 한가로움을 누렸

던 시기야.

그가 조선의 얼굴과 조선의 새를 그린 이유 중 다른 하나는 우리나라 산과 바위를 그린 겸재 정선과의 깊고 두터운 우정과 잦은 교류 때문이었는지 몰라. 조영석과 정선은 한 동네, 인왕산 밑 순화동에 살았어. 이곳은 조영석의 6대조부터 살았던 곳인 데다 평생의 벗이었던 몽와 김창집, 농암 김창협, 삼연 김창흡 삼 형제와 시인인 사천 이병연, 재상 지수재 유척기, 앞서 말한 진경산수화의 대가 겸재 정선 등이 이 일대에 어울려 살았어. 정말 쟁쟁한 벗들이지. 엄마가 가장 부러운 것도 이 우정이란다. 그들은 평생을 변함없이 학문의 시대적 책임을 일깨우고, 어려움을 같이하고, 난숙爛熟된 예술로 문화를 성숙시켰어. 혼자서는 이루기 힘든 일들이지.

문화란 그 시대의 가치관이고 역사를 움직이는 힘이야. 이 시대 관아재 조영석, 벗이었던 겸재 정선이 우리의 산과 들과 사람과 새를 그림으로써 드디어 중국을 벗어난 주체적인 우리의 문화가 서고 있다는 걸 느낄 수 있지. 실제로 이 시기가 조금 더 지나 정조가 등극하면서 실학파가 대두되고 관념이 아닌 실제 생활에 기반한 경제의 중요성이 강조된단다. 후에 인왕산 자락에서 멀지 않은 종로 대사동 백탑 아래에서 스승 박지원과 홍대용, 북학파의 거두들인 박제가, 유득공, 이덕무, 백동수가 어울려 "맹자 팔아 쌀을 사고 좌씨 팔아 술을 사며" 외롭고 고단한 시대를 치열하게 살아내게 되지. 그들이 이룬 일군의 혁명이 조선의 변화를 이끈 '실학' 아니겠니!

가뜩이나 코로나로 답답하고 사회의 여러 소식에 짜증 나는데 익숙지

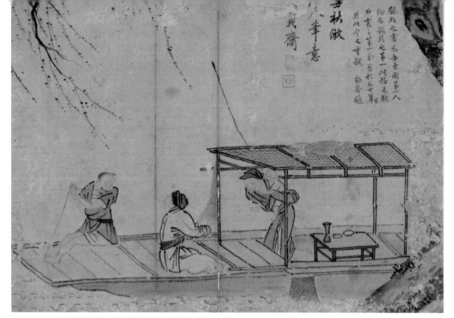

조영석 〈방당인필어선도, 1733〉

않은 그림으로 느루 머리 복잡하겠다. 코디님이 정수기 필터 가는 동안 재미있는 그림 한 점 더 소개할게.

엄만 이 그림 참 좋아. 할머니 등에 업혀 할머니 목을 꼭 감고 호기심 가득한 눈으로 물결을 바라보고 있는 저 아이는 마치 느루 어렸을 때 모습 같아. 느루는 모를 거야. 느루는 어렸을 때, 엄마가 아닌 누가 안아줘도 방실거리며 목을 꼭 끌어안았단다. 숨이 막힐 정도여서 안아준 분이 캑캑거리면 볼을 비비고 좋아했어. 잘 울지도 않았고 울다가도 새로운 물건을 눈앞에 들이밀면 금방 뚝 그치고는·물건을 달라고 떼를 썼지. 덕분에 오빠 자주 장난감을 빼앗겼어. 너, 오빠한테 잘해라.

아이구 딴소리! 그림 구경할까? 어부 좀 봐. 실 한쪽을 입에 물고 발로

고리를 만들어 열심히 실을 꼬고 있구나. 얼마나 집중하면서 실을 꼬고 있는지 어부의 동그란 눈은 바깥을 바라보고 있지 않아. 생각을 보고 있어. 아내는 그물을 손질하면서도 남편에게 살뜰한 눈빛을 보내네. 다정한 부부가 고기잡이 준비를 하고 있는 동안, 할머니는 손자를 돌보지. 아무래도 할머니 병나시겠다. 아이의 호기심과 투정이 실린 무게를 버팅기느라 허리를 잔뜩 구부리고 있잖아. 삶이 주는 하나하나의 표정과 모습을 생생하고 온화하게 묘사한 조영석의 화력畵力에 엄만 그저 감탄할 뿐이야. 게다가 버드나무 가지를 어부의 머리 쪽에 늘어뜨려 공간감을 살린 구도에는 '역시'하고 무릎을 탁 치게 되지.

정수기 코디님이 일을 마쳤노라며 일어나셨어. 좀 전 매실차를 아주 달게 마시는 것 같아 조그만 용기에 매실 진액을 담아놓았어. 가방 안에 살짝 넣어드렸더니 갑자기 엄마 손을 잡는 거야. 감사해 자신도 뭔가 드리고 싶은데 이 것 밖에 없다며 사은품용 컵을 주시더라. 보랏빛과 자줏빛 손잡이가 있는 예쁜 컵이었어. 엄만 그 보랏빛 컵에 매실차를 탔단다. 화나고 쓸쓸하고 짜증 났던 마음이 가라앉는구나. 그건 먼길을 마다하지 않고 친구를 찾아온 조선의 선비 때문이기도 하고, 코로나가 물러가리라는 반가운 소식을 전하는 까치 때문이기도 하고, 하루하루 애정을 나누며 살뜰히 사는 이웃 때문이기도 하고, 코디님이 선물한 컵 때문이기도 해. 아니 컵 때문이 아니고 고단함에도 웃는 그녀의 다정한 마음 때문이지.

엄만 작아. 아주 작지. 대한민국 오천만 인구 중의 하나니까 오천만 분의 일이고, 이 도시 80만 인구 중의 하나니까 80만 분의 일이고, 좋아하는

독서모임 인원이 97명이니까 구십칠 분의 일이고, 우리 가족이 네 명이니까 사 분의 일이야. 엄만 아주 미미한 존재야. 세계를 담는 광대한 그물 한 귀퉁이, 단 하나의 그물코에 불과하지. 하지만 그 하나의 그물코가 사방四方과의 연결을 단단히 하면 그물은 촘촘하고 짱짱해져서 소중한 것이 빠져나가지 못할 테고 그물코 하나가 끊어지면 연달아 풀려 그물은 제 기능을 할 수 없을 거야. 그리고 그 그물코가 제 기능을 할 수 있도록 튼튼히 연결하는 건 이웃과의 신뢰와 연대지. 오늘은 친구들에게 전화를 걸어볼래. 따뜻한 위로를 하고 싶고 또 받고 싶다. 그리고 이렇게 말하고 싶다.

우리 모두 "얼음" 합시다.

현대미술은 너무 어려워?

봄비가 우쭐우쭐 춤추는구나. 거리가 폭삭 젖었어. 연홍색 팝콘 같은 벚꽃잎이 자동차 유리창 위로 자꾸 떨어지네. 시간이 조금 지나면 저 트럭은 꽃마차 되겠다. 열린 트럭의 짐칸에 꽃잎들이 다투어 후드득후드득 내려앉고 있으니까. 거리에는 봄비 한 방울, 벚꽃 한 잎, 바람 한 점, 우산 하나가 나란히 걸어가고 있어. 하낫 둘, 하낫 둘, 구령을 붙이면서.

느루야, 너랑 약속한 고가구 공방을 찾아가고 있어. 정말 오랜만에 나들인가 봐. 가는 길이 무척 설레네. 아마 30년도 더 되었지? 엄마도 곧잘 이곳에 왔었단다. 조용하고 호젓했지. 삼청동은 그 시절에도 미술관이나 야외 전시장이 많았어. 친구들과 어울려 지치도록 조각과 그림을 보았지. 초승달이 희미하게 하늘에 돋으면 전등이 아래로 아래로 빛을 뿌려 치마폭이 화사해지는 주점으로 몰려갔단다. 다들 주머니엔 토큰 몇 개가 고작이어서 가장 양이 많고 가장 싼 걸 시켰어. 그땐 왜 그리 먹어도 먹어도 배가 고팠는지 몰라. 청춘은 푸른 봄이란 뜻이지. 그래서였을까? 푸르게 막 돋아

난 새싹이 이슬만 먹고도 천하태평이듯, 계획이란 필요하지 않았어. 우리에게 내일은 없었지. 그저 시를 줍고, 운율 있는 노래를 줍고, 거리의 이야기를 줍고, 철학 없는 가슴을 깡통으로 여길만한 배짱을 줍고, 그리고 공짜 술, 공짜 음악을 나누었지.

추억이란 대출이자처럼 자꾸자꾸 늘어나네. 에고, 이러다 늦을지도 몰라. 도대체 주소를 들고도 찾을 수가 없어. 엄만 '길치'라서 말이야. 나무 간판에 삼족오三足烏가 새겨져 있다는 공방이 어딜까? 자그마한 사잇길을 따라가다 보니 무늬 있는 건물이 보이네. 이곳인가? 문 열고 들어서니 여긴 아담한 전시장이구나. 커피 향이 은은하고 낮은 음악 소리가 들려. 그런데 벽면에 날 부르는 그림이 있구나.

혹시 너, 이 그림 본 적 있니?

내가 열 걸음 다가가면 그림은 스무 걸음 멀어졌구나. 자꾸자꾸 뒤로 물러나서 내가 제대로 걷고 있나 발밑을 확인했단다. 애써 다가갔는데도 이 그림은 읽을 수가 없어. 화면의 어느 곳도 쉽게 말을 건네지 않아. 마치 출렁거리는 내 마음이 고요해지길 기다리고 있는 것 같이. 너와의 약속으로 급한 마음을 잠시 내려놓고 엄만 의자를 가져다 마주 앉았단다. 말을 놓치지 않도록 귀 기울이면서 말이야.

나지막이 찻물 끓이는 소리가 들리지 않겠니? 약한 불땀에 갓 덖어 말린 차 잎을 띄운 옹기가 덮혀지는 소리 말이야. 어린 시동은 손부채로 조심스

조상 〈응시 G-02, 2020〉

레 바람을 일으키겠지. 타닥타닥 나무가 타겠지. 찻물 끓이는 소리에 얹혀 선비의 거문고 타는 소리도 들리겠지. 외진 곳의 봄 향 가득한 거문고 소리는 깊고 검은 숲이 품고 있구나. 검은 숲이 안고 있던 소리를 하늘과 땅에 풀어놓으면 화면의 한 공간이 소리와 향으로 가득 차고 다른 공간은 자연스레 비워지지. 그림은 그제야 내 손을 잡고 비어 있는 그 여백을 함께 거닐어주더구나.

네모로 반듯한 공간이야. 사방은 단정하고 적요하지. 자연에서 빌려온 옥빛이 사방을 물들였어. 오른쪽 상단엔 후림 불을 주의하며 차를 끓이는 시동과 거문고를 뜯는 선비가 있는 비밀의 숲이 있구나. 이곳은 언어가 살지 않네. 화가가 자주 미끄러지는 언어 대신에 기하학적인 선으로, 면으로 그리고 색으로 빚어낸 그의 세상이구나. 아마도 그는 말을 배우지 않은 모양이야. 말 대신 기억 속의 시간을 싹둑 잘라 조각 하나하나에 숨겨놓은 게 분명해. 조각은 사방으로 뻗어있고 모두 제각각 다른 풍경을 담고 있어. 그런데 다른 작품도 있을까?

그는 무의식의 바다에 망사리를 놓았나 보다. 물질하는 해녀처럼 더 깊이 더 깊이 내려가고 있어. 그는 바다와 다투지 않아. 수심이 깊어질수록 주위는 맑아지네. 그는 자신이 숨겨놓았던 명랑한 웃음이라든가, 짠 눈물이라든가, 바위에 조개껍데기처럼 붙어 있는 그리움들을 빗창으로 건져 올리고 있나 봐. 이것 봐. 그가 봉돌을 허리에 묶고 빗창을 들고 내려간 저 깊은 무의식의 바다에 작은 창이 나 있잖아. 그건 필경 바다의 자궁으로 이어진 창일 테지. 하지만, 아마도 그는 몰랐을 거야. 바다의 자궁 속엔 아

조상 〈응시 G-01, 2020〉

주 커다란 고래가 산다는 걸. 망사리 정도로는 결코 담을 수 없다는 걸. 그 고래는 힘이 세고 용감해서 어떤 파도도, 상어도, 압력도 다 이길 수 있다는 걸. 물결을 타고 우리의 무의식으로 헤엄쳐와 기어코 하늘로 솟구쳐 오른다는 걸.

느루야, 여기엔 아주 특이하고 낯선 작품들이 있어 엄마는 놀랐단다. 그리고 궁금해졌어. 현대적인 그림인데 마치 옛 산수화를 보는 듯했거든. 이종 교배처럼 낯설고 어색한 조합인데 전혀 튀지 않았어. 화가가 평면적인 선과 면과 색만으로 공간을 깊고 고독하게 파고들었구나. 깊게 파인 공간은 무의식 속에 잠긴 꿈이라고 해야 할까? 몽환적인 기억들이 스며들고 어우러져서 습습한 우수가 깃들어 있네. 이곳의 주소는 마음속 어디쯤인지…….

느루는 "엄마, 도대체 뭐가 말이야?" 하고 묻겠지? 그리곤 "현대 미술은 정말 이해할 수가 없어." 하겠지? 그래, 엄마도 현대미술이 어렵단다. 하지만 까칠한 현대미술의 특징을 조금 간단히 설명해줄게.

20세기 중반의 미술계에는 새로운 것과 낡은 것이 엎치락뒤치락했어. 다다이즘, 팝아트, 옵아트, 미니멀리즘, 색면추상, 초현실주의 등 시끌벅적하고 예측할 수 없는 시기였어. 게다가 총만 들지 않았을 뿐, 스타가 되려는 아티스트들의 전쟁터이기도 했지. 너에게 '현대미술' 하면 떠 오르는 이름들은 주로 이때의 사람들일 거야. 앤디 워홀이라든가, 리히텐슈타인이라든가, 라우센버그라든가, 제프 쿤스 등 말이야. 그들이 힘껏 뛰어갔던 각 방향은 한꺼번에 뭉뚱 거릴 수 없으니 이 소란한 미술은 나중에 들려줄게. 지

금은 예술이라는 수레에 실려 20세기를 살아낸 현대미술의 고민을 잠깐 기웃거려보자. 그 고민을 해결하는 과정이 곧 현대미술의 방향일 테니까.

한 세기 동안 세계는 점점 양 극단으로 벌어졌어. 그 밑바탕에는 폭력적인 자본이 있었단다. 부자는 더욱 부유해졌고 가난한 자는 더 빈곤에 시달렸어. 산업이 발달하고 사회가 세분화될수록 그 안에 소외되고 갈등하는 영역이 늘어났지. 그뿐만 아니라 인종적 편견이나 이념의 쏠림도 문제가 되었어. 종교는 같은 하늘을 이고 살 수 없을 만큼 대립했어. 바야흐로 세계는 링거를 주렁주렁 매달고, 어디를 눌러도 비명을 지르는 환자 같았어. 또 과학의 발전에 따라 이야기를 전하는 방식도 달라졌어. 음악은 굳이 공연장을 찾지 않았어. 최고의 품질을 자랑하는 오디오로 모차르트와 베토벤이 온종일 연주하게 했지. 이쯤 되자 미술은 앞치마를 두르고 공장과 인쇄소로 달려갔단다. 실크 스크린을 통해 마를린 먼로가 대량 복제되었지. 마를린 먼로는 죽고 난 뒤 인쇄소에서 부활했으니까.

팝아트- 앤디 워홀
〈마를린 먼로, 1967〉

일정한 틀이 사라진 사회에서 자존심이 세고 신경이 예민한 화가들은 고민에 빠졌어. '이 사회에서 미술은 무엇을 할 수 있을까?', '미술가는 무엇을 하는 사람인가?' 하는 고민이었어. 사진이 발명됐을 때보다도 더 무거운 불면의 밤이 이어졌지. 그들은 고심 끝에 붓과 물감을 내려놓았단다. 그리고 그에 대한 대답을 구하는 길고 고단한 여정에 들어갔어. 아직도 지속되고 있는 화두야. 그렇지만 몇 가지 가늠자 노릇을 하는 게 생겼어. 대중적이고 사회가 공유하는 것 속에 새로운 출구가 있다는 것, 보는 것이나 이해하는 것만으로는 완성할 수 없다는 것, 기존 관념에 사망선고를 내리고 관련된 모든 것을 다시 봐야 한다는 것이야. 그래서 미술가들은 특별한 것이 아닌 일상적인 것을 끄집어내기 시작했어. 현대미술이 시대와 대화하고 토론하기 시작한 거야.

그중 1960년 대를 대표하는 미디어, TV의 속성을 통렬히 비판한 백남준의 작품을 보자.

TV 앞에 부처가 가부좌를 틀고 있구나. 카메라는 부처를 찍어 모니터로 전송하지. 부처는 몇 초 전, 자신의 모습이 있는 모니터를 보며 깊은 생각에 잠겨 있어. 1960~70년대는 모든 세상이 TV 속에 있었단다. TV가 세상을 안방으로 배달했지. 일방적이고 무한정 정보가 차고 넘쳤지만 거꾸로 인간은 TV가 보여주는 것, 들려주는 것만을 보게 되었지. 백남준은 거대하고 일방적인 미디어사회에서 인간의 생각이 자유로운가를 의심했구나. 그래서 해탈을 통해 정신의 자유를 지향하는 부처와 과학적 이론으로 무장한 TV의 만남을 주선한 거야. 본격적인 시대와의 싸움이었지.

마르셀 뒤샹 〈샘, 1917/1964〉

* 백남준 〈TV 부처〉가 저작권 문제로 사용 어려워
 개념미술과 레디메이드의 시작이라고 일컫는
 마르셀 뒤샹의 〈샘〉을 올립니다.

이것도 미술이냐고? 음…… 그 말속에는 미술이란 캔버스 위에 물감으로 어떤 대상을 그린다는 의미가 있을 거라고 생각해. 그렇지? 엄마가 조금 전에 '20세기의 시끌벅적한 미술'이라는 표현을 썼을 거야. 그 소란한 시대에 이미 미술 양식의 틀이나 회화의 목적은 폐기되었단다. 아까 설명했듯이 현대 미술가들은 '미술의 본질'이라는 아주 커다랗고 촘촘한 그물 위에 미술의 모든 것을 올려보았구나. 그 그물을 통과해 주어진 화두가 '확장'이야.

캔버스라는 한정된 공간은 온 지구의 사물과 땅으로 확장되었어. '대지미술'이라고 하지. 미술의 도구였던 붓이나 물감은 모래, 유리, 종이, 가죽 등에서 사람의 신체로까지 확장되었어. 무엇보다 그림을 그리는 순간이라는 시간은 무한대로 확장되었지. 영상매체가 생겨났거든. 영상은 시간을 통제하지. 과거를 늘리거나 줄일 수 있고 미래를 당기거나 빠르게 할 수도 있어. 영상은 현대미술가들이 가진 크고 섬세한 붓이지. 그리는 대상은 물질에서 개념으로 확장되었어. '예술가가 생각한 것이 곧 예술이다.'라는 개념미술이 등장했지. '작품과 공간이 하나의 총체적 작품'이라는 설치미술도 화가와 관객을 움직였단다. 전방위적인 확장은 한계 없이 뻗어나갔어. 오히려 이제는 "한계가 없는 것이 곧 현대미술의 한계다."라는 말이 나올 정도로.

이 모든 변화를 아우르는 키워드는 '예술이 인간과 현실을 흡수하고 대변'하려는 시도야. 평론가 롤랑 바르트는 '작가에게 창작의 권한은 존재하지 않는다. 예술작품은 작가의 창작에서 끝나는 것이 아니라 그 작품 속 의미를 능동적으로 읽어내는 독자에게서 완성된다.'고 했어. 이제 예술은 작가와 관객이 함께 완성하는 작품이란다. 그러니 느루야, 현대미술에 대해 아무것도 모른다 해도 전시장에 가는 걸 두려워하지 마. 네가 가서 참여하고 느낌을 공유하는 것이 곧 그 작품의 완성이니까. 현대미술은 살을 내주고 '개념을 장착한 뼈'만 취한 거라고 볼 수 있어. 왜냐고? 그것이 가장 본질적인 것이니까. 예술은 주체적인 자아를 응시gaze하는 수단이니까.

대지미술—크리스토와 장 클로드 〈포장된 해변, 1968~69〉

느루야, 내면의 응시는 고요할까? 격렬할까?

전시장을 둘러보니 팽팽한 긴장이 느껴지는 작품이 있구나. 현대미술에 대해 들었으니 이 작품을 들여다보련?

매혹적인 공간이지. 바스러질 것 같은 투명함, 울림이 있는 그윽함, 이제 막 옷을 벗는 여인이 베일 뒤에 있을 것 같이 관능이 숨 쉬는 화면이야. 자꾸 나를 끌어당기네. 체온계를 대면 당장 은색 수은주가 높이 치솟을 것 같이 뜨겁지. 이 열기는 어디서 오는 것일까? 내 안에 있는 은밀하고 탐미적인 속성에서, 아님 비밀스러움을 드러낸 화가 내면의 도발에서?

조상 〈Omnivoyeur(훔쳐보는 자) i-G, 2020〉

그는 선명한 색감이 나는 아크릴로 작업했어. 아크릴은 아이처럼 가볍고 명랑하지. 그런데 마치 뭉근한 먹을 사용한 것 같이 색이 스르르 물들고 있어. 오래도록 정성스레 간 먹에서 나오는 그윽한 향이 바탕 가득 스며들어. 이제 막 가슴이 봉긋해지는 소녀의 수줍은 미소처럼 퍼지지. 먹墨이 주는 고전적 고요함과 아크릴 물감이 주는 현대의 발랄함이 서로 잘 어우러졌다고 할까. 화면은 납작하고 평평한 평면이야. 어느 음계를 눌러도 '미' 소리가 나는 피아노처럼. 그런데 양 쪽으로 뻗어나간 선은 계속 이어져 봉우리와 계곡을 만들고, 땅과 바다를 만들겠지. 평면과 입체가 서로 자리를 뒤바꾸는 흥에 겨운 공간이 연출되었구나. 원근법을 사용하지 않으면서도 아스라이 시공을 뛰어넘는 공간, 그 공간에서 동양의 수묵화와 서양의 풍경화가 만나 토론하는 담론의 장을 펼치려했을까?

그의 작품엔 고요함과 움직임이 함께 있고, 관능과 우아가 서로 기대고, 뜨거움과 차가움이, 정신과 물질이 섞여 있어. 그는 깊은 우물에 두레박을 내리듯 자신의 내면으로 들어갔지. 그는 또렷이 자신을 응시해. 작가가 궁금하네. 누구일까? 디지털 아트를 하는 서울예대 조상 교수님이시구나. 시간이 된다면 한 번 더 오고 싶어. 찬찬히 보고 그림과 대화 나누고 싶다.

그런데 느루야, 태양 안에 산다는 세 발 달린 까마귀가 습기에 놀라 어느 처마에서 비를 피하고 있나 봐. 도대체 삼족오三足烏라는 공방 간판이 보이지 않는구나. 밖은 아직도 봄비가 내려. 거문고 소리도 들리고, 자맥질 소리도 들리고, 여인의 옷 벗는 소리도 들리는 이 곳으로 네가 엄마를 찾아오지 않겠니? 너의 볼같이 발그레한 여백이 있는 작품을 마주하고 널 기다

리고 있어. 엄마도 안단다. 느루가 곧 떠나리라는 걸. 삼족오 공방에서 산 은銀 경첩이 달린 펜던트를 목에 걸고 유학길에 오르리라는 걸. 이루려는 목표를 향해 걸을 테고 그 길을 함께할 사람이 생긴다면 앞으로 그와 긴 시간을 갖게 되리라는 걸. 자연스럽게 결혼도 하고 아이도 낳겠지. 그리고 불현듯 어느 날, 엄마의 통장에 찍힌 젊은 날처럼 든든한 예금 같은 너의 푸른 날을 보게 될 거야.

마음속 주소를 갖게 된 이 거리에서, 추억에 내리는 하염없는 봄비에서, 엄마와 함께 바라보았던 저 그림들에서……

매 순간 나는
나의 어제를 벤다

　오늘은 엄마가 무척 바빠서 느루, 아르바이트 가는 것도 보지 못하고 나왔구나. "밥 거르지 말고, 꼭 우산 챙겨 가." 엄만 오전에 학교 다녀왔어. 그리고 지금은 도서관 근처 빵집에 있어. 한 시간 뒤, 이곳 도서관에서 하는 독서 동아리 모임이 있거든. "지역사회에서 독서 동아리의 역할과 활성화 방안"을 토론하자고 하네. 아마 대부분의 강좌가 온라인 수업으로 바뀌어 가는데 따른 독서동아리의 침체 때문일 거야. 모임을 지속하기도, 중단하기도 애매하잖아. 원래는 지역 동아리 회원 전체 모임이었는데 코로나 때문에 각 동아리 대표나 운영위원만으로 제한되었어. 이도 몇 차례 연기되었다 이제야 하는 거야. 여벌의 마스크까지 준비하고 나왔단다.

　엄만 점심이 늦어져 간단히 때우려고 해. 빵을 골라 계산대 앞에 줄 서 있는데 계산 중이던 아저씨가 몹시 화가 났나 봐. 큰소리가 나더라구. 계산대 앞에 있는 아가씨는 스물 남짓한 학생으로 보였어. 아저씨가 연이어 마

구 야단을 치시네. 학생은 묵묵부답이고 아저씨 목소리는 점점 커졌어. 그런데 갑자기 "학생처럼 불친절한 아르바이트생은 내 처음이야." 하시더니 봉지에 담긴 빵을 계산대 위에 팍 패대길 치는 거야. "학생, 여기 사장 어딨어? 내가 이 근처 알만 한 사람은 다 알아." 하는데 그만 엄마 얼굴이 화끈 달아올랐구나.

엄마는 누구의 잘못이 더 컸는지 따지고 싶지 않아. 저렇게 고함을 치실 만큼 화가 났으니 학생도 뭔가 실수가 있었겠지. 하지만 엄마는 부끄러웠어. 사회의 어른으로서 아직은 어린 학생의 잘못에 대해 그냥 "학생, 좀 부드럽게 말할 순 없나?" 정도로 나무랐다면 무심히 지나쳤을 거야. 그런데 "여기 사장 어딨어? 내가 이 근처 알만 한 사람은 다 알아." 하는 그 말속에 대화 중 넘지 말아야 될 선을 넘은 느낌이 들었거든. 그건 부당한 권위였고 바람직하지 않은 처신이지. 아저씬 만족하지 못했던 서비스에 관해서만 말해야 했어. 내가 소비자이기 때문에, 연장자이기 때문에, 지역의 영향력 있는 사람이기 때문에 상대의 공손과 예의를 요구하고 권력을 행사하는 건 온당하지 않잖아. 아저씨는 이미 계산되었던 값을 다시 환불하고 언짢은 표정으로 나가셨지.

엄마 차례가 왔어. 계산대 위에 빵을 올려놓고 카드를 내밀며 아주 작은 소리로 말했어. "너무 맘 쓰지 말아요." 계산기에 눈을 고정하고 있던 학생이 가만 고개를 돌려 엄마를 보며 "네" 하지 않겠니. 순간 울음을 참느라 입술이 씰룩거리는 걸 봤지. 못 본 척했어. 카드를 돌려주는 손을 아무도 모르게 가만히 잡아주고 나왔단다. 마음이 불편하더라. 빵집을 나서는데 전

단지 한 장이 엄마 발밑으로 툭 떨어지네. 전단지엔 이 그림이 보였어.

너, 이 그림 본 적 있니?

카라바조 〈골리앗의 머리를 들고 있는 다비드, 1609~10〉

이 그림을 그린 카라바조는 1610년에 사망해. 그러니까 이건 죽기 직전 작품이지. 그는 이 그림을 그리기 4~5년 전까지 사회적으로 인정받아 유명해진 화가로 로마에서 전성기를 구가했어. 하지만 1610년 여름, 그는 나폴리에 있었어. 살인을 하고 도망 다니던 중이었거든. 로마에서 살인을 한 그는 교황령으로부터 현상금이 걸린 수배령인 '페나 카피탈레Pena capitale'가 내려져 있었지. 카라바조의 목을 가져오는 사람에게 보상을 하겠다는 거였어. 4년여 동안 현상금 사냥꾼을 피해 여러 곳을 전전하던 그는 교황이 사면을 검토하고 있다는 소식을 들었어. 일생 마지막 기회였지. 사면을 구하는 작품을 싣고 배를 탔지만 결국은 극도의 피로와 열병으로 쓰러졌단다. 사람들의 열광적인 찬미와 맹렬한 비난을 동시에 받았던 카라바조는 토스카나 해변 근처, 아무도 그를 기리지 않는 병원에서 행려자行旅者로 죽었어.

고된 삶을 마친 그는 그의 그림 속 어딘가 도덕이 간섭하지 않는 땅으로 갔을까? 느루야, 이 그림 속에서 그를 찾아보자. 〈골리앗의 머리를 들고 있는 다비드, 1609~10〉야. 하도 익숙해 '다윗과 골리앗'의 이야기는 우리나라 전래동화 같아. 너도 알다시피 옛 이스라엘과 블레셋의 혈투였다지. 키가 3미터에 가까운그럴 리는 없겠지만 블레셋의 거인 골리앗을 어린 다윗은 물맷돌을 던져 물리쳤어. 다윗이 칼로 골리앗의 머리를 베니 블레셋 사람들이 도망갔다고 해. 민족을 구한 용감한 소년 다윗의 얼굴을 보자. 승리자의 얼굴 치고는 너무 슬퍼 보이는데? 전혀 기뻐하지 않고 있어. 머리만 남은 골리앗의 얼굴은 회한과 자책이 가득한 표정이야. 게다가 화면 가득, 곧 둘을 삼킬 듯한 어둠이 쉼 없이 달려오고 있구나.

그는 나폴리의 푸른 바다에 자신의 죄를 씻고 싶었을 거야. 일상적으로 행한 타인에 대한 조롱과 멸시, 거친 성적 욕구와 물적 탐욕이 야기한 폭력, 재능에 대한 지나친 오만이 빚은 수많은 적들, 그리고 순간적 충동이 저지른 살인. 그의 삶은 뻔뻔했고 무지했어. 신에 대해, 자신에 대해, 그리고 이웃에 대해. 그는 도망자의 신세가 되고서야 비로소 자신의 죄를 자신의 얼굴에 그렸어. 그가 목을 벤 골리앗은 도망자인 그의 얼굴이었단다. 그리고 칼날을 쥔 다윗은 구원에 이르고자 하는 자신의 마지막 양심의 얼굴이었는지 몰라. 카라바조는 자신의 목을 베어 바치며 자신의 죄를 용서해 달라고 빌었어. 골리앗의 목을 벤 칼에는 "겸손은 오만을 이긴다."라고 쓰여 있으니까. 하지만 속죄를 실은 배는 구원의 땅에 너무 늦게 도착했지.

도대체 그는 왜 이리 거친 삶을 살았을까? 저렇게 심장을 감전시키는 그림을 그릴 수 있는 화가와 인간의 손으로 인간의 목숨을 빼앗는 극한의 죄를 짓는 살인자, 이 두 내면이 어떻게 한 인간 속에 있었을까! 카라바조에 대해 글을 쓴 사이먼 샤마는 그를 '교황이 사랑한 타락천사'라고 불렀어.

그의 원래 이름은 미켈란젤로 메디시 다 카라바조Michelangelo Merisi da Caravaggio, 1573~1610야. 밀라노에서 조금 떨어진 카라바조라는 작은 도시에서 성장했지. 역사적 명성이 자자한 르네상스의 미켈란젤로와 이름이 같아서 그는 그가 성장한 곳인 '카라바조'로 불리게 됐어. 레오나르도 다 빈치가 '빈치에 사는 레오나르도'라는 의미이듯 '카라바조에 사는 미켈란젤로'라는 의미야.

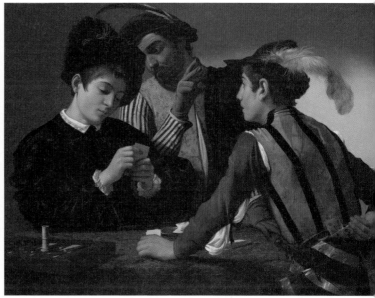

카라바조 〈병든 바쿠스, 1593〉　　　　　카라바조 〈카드 사기꾼, 1594~96〉

그는 1571년, 밀라노에서 태어났단다. 그때는 흑사병이 집집마다 문을 두드렸지. 그의 아버지는 전염병을 피해 자신의 고향인 카라바조로 이사했어. 하지만 운명의 신 모로스가 그의 운명을 희롱했는지 그는 19살쯤 부모님을 모두 잃었어. 카라바조는 그야말로 닥치는 대로 살았어. 다행히 그림에 재능이 있어 화가 시모네 페테르차노 밑에 도제로 들어갔지. 하지만 나중 카라바조는 "난 스승에게서 아무것도 배운 게 없다."라고 말했어. 아마 고되고 엄격한 도제 시절, 배움의 기쁨보다 수련의 고통이 컸을 테지.

건달이나 매춘부들과 어울리던 그는 1590년대 초, 로마로 가게 돼. 로마

에서도 길가던 사람을 붙잡아 돈을 뺏고, 도박판을 벌이고, 걸핏하면 시비를 붙여 싸움을 일으키고, 변두리 술집에서 창녀들의 가슴을 주무르며 지냈지. 그러다 돈이 궁해지면 유명 화가의 화방에서 화가가 주문받은 작품의 귀퉁이에 있는 꽃이나 과일 등을 그렸어. 하지만 이미 이때부터 그의 탁월함이 나와. 그의 그림은 채색이나 드로잉과 같은 기술적인 부분에서의 탁월함뿐만이 아니라 교회와 《성경》, 신화라는 그림 주제의 틀을 벗어나고 있었어. 문제아였고 사회의 아웃사이더였기에 인간의 피부 밑에서 숨 쉬는 성적이고 교활한 본능을 직감적으로 파악했지.

느루야, 〈병든 바쿠, 1593〉를 봐. 바쿠스디오니소스는 술의 신이자 환락과 축제의 신이기도 해. 바쿠스는 정열과 성적 흥분을 상징하기에 전통적으로 젊고 활달한 청년의 모습이거나 우람하고 투박한 근육을 가진 신의 모습으로 그려졌지. 카라바조는 그런 통념을 가볍게 무시했어. 엉성한 포도잎을 월계관처럼 쓴 바쿠스는 푸르뎅뎅한 입술을 살짝 벌리고 있어. 요염한 포즈와 게슴츠레한 눈으로 우리를 시험하지. 검게 때가 낀 손톱으로 쥐고 있는 포도는 지나친 정사情事로 시들해진 육체를 상징하는 것처럼 보여. 앓고 난 그는 거울에 비친 자신의 얼굴로 바쿠스를 그렸다지.

주변의 정물을 그리던 카라바조에게 드디어 기회가 왔어. 오른쪽 그림 〈카드와 사기꾼, 1594~96〉이 프란체스코 마리아 델 몬테 추기경의 눈에 띄게 된 거야. 델 몬테 추기경은 신과 교황을 섬기는 경건한 신앙인이자 회화, 조각, 건축 등의 예술을 아끼는 문화인이었고, 이를 권력으로 활용할 줄 아는 정치인이기도 했어. 그가 우연히 화상畵商 스파타 가게에서 카라바조의

그림을 보게 되었지. 그는 카라바조를 자신의 궁으로 초대했어. 그리고는 카라바조에게 달콤한 과일과 충분한 염료, 보드라운 실크 옷을 제공했지. 카라바조의 등은 아직 검고 어두운 세상에 묶여 있었지만 그의 얼굴은 비로소 화려한 조명을 받기 시작했단다.

델 몬테 추기경이 눈치챈 카라바조의 재능은 곧 화면 밖으로 튀어나오기 시작했지. 그의 작품 속 인물들은 상기된 볼과 관능적인 눈빛, 아슬하게 노출된 몸으로 보는 이를 유혹해. 〈악사들, 1595~96〉을 봐. 전면에 붉은 귓

카라바조
〈메두사의 머리, 1598~99년경〉

불을 타고 맑은 대리석 같은 소년의 등이 보여. 뒤편 그늘에서 살짝 입을
벌린 얼굴은 비밀스러운 시선으로 우리를 바라보지. 그의 그림엔 나른한
정사情事의 냄새가 나.

　델 몬테 추기경은 페르디난도 데 메디치 공작에게 줄 선물을 카라바조
에게 주문했어. 바로 〈메두사의 머리, 1598~99년경〉야. 이 즈음, 거장 레오
나르도 다빈치가 메디치가를 위해 그렸던 그림, '메두사의 머리'가 사라졌
거든. 추기경은 카라바조를 통해 이 그림을 다시 복원하고 싶었어. 이 작품
은 아테나의 방패처럼 약간 볼록한 나무 위에 캔버스를 붙여 그린 작품이
야. 목 아래로 분수처럼 뿜어 나오는 붉은 피와 급소를 노리며 아가리를 벌
리고 있는 뱀의 머리는 지금도 섬뜩하지. 카라바조는 메두사의 얼굴에 자
신의 얼굴을 그렸어. 보기만 하면 돌로 굳는다는 그 메두사의 얼굴에! 그는

일삼아 악행을 저지르면서도 거울에 자신의 내면을 비춰 보고 있었나 봐. 악행으로 범벅이 된 자신의 공포스러운 얼굴에 놀라 한밤 중 식은땀을 흘리며 잠에서 깨어나지 않았을까?

1600년 경에는 교황을 비롯한 성직자들과 로마의 권력가들에게서 주문이 쇄도했어. 설령 이방인의 신을 섬기는 사람이 있다 해도 그의 제단화 앞에 서면 바로 엎드려 개종하게 될 만큼 그의 작품엔 가슴을 찢는 통렬함이 있었단다. 하지만 사회적인 영향력을 가지면 가질수록 그의 폭력성도 걷잡을 수 없이 폭발했어. 불법 무기 소지, 경비원 상해, 명예훼손, 공증인 상해 등 수사 기록부에 적히고 감옥에 갇힌 것만도 6년 동안 열다섯 차례나 돼. 그때마다 그의 재능을 아낀 많은 사람들이 그를 도와주었고, 탄원과 석방이 이어졌어. 그러나 카라바조는 자신에게 도취되어 자만심이 불덩이처럼 타올랐어. 그는 자신을 통제하지 못했어. 1606년 카라바조는 테니스 코트 근처에서 패거리 싸움 끝에 토마소니라는 사람을 살해하게 돼. 신의 인내심이 한계에 다다랐지. 신은 날갯죽지를 묶은 채로 그를 천상에서 내던져버렸어.

페나 카피탈레가 포고되었어. 카라바조는 그를 경찰과 현상금 사냥꾼의 손에서 구해서라도 그의 그림을 얻으려고 하는 새로운 고객을 만들어야 했지. 그는 잔뜩 몸을 낮추어 나폴리에 머물며 〈채찍질당하는 그리스도〉를 비롯한 훌륭한 제단화를 그려. 한때 그를 외면한 신에게 엎드려 신의 위대한 영광을 드러내고 사람들의 동정을 얻는 듯했어. 그를 후원하던 후작의 도움으로 성 요한 기사단의 기사 작위를 수여받고 교황의 사면도 얻게 되지. 그는 감동적인 작품을 통해 자신의 성정을 순화시키는 듯 보였어.

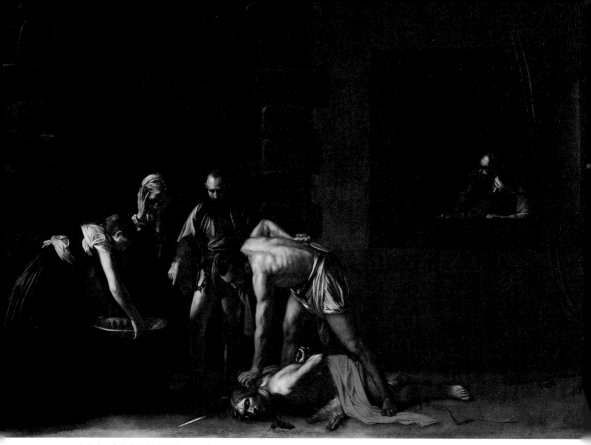

카라바조 〈세례 요한의 참수, 1608〉

　이때 대표적인 그림이 〈세례 요한의 참수〉야. 세례 요한은 예수님과는 사촌 간이야. 성장한 예수님께 세례를 베푸신 분이기도 하지. 그는 광야에서 수행하며 곧 다가올 메시아를 영접하고 죄를 회개하라고 외치고 다녔어. 당시 유대를 다스리는 헤롯 왕의 아내 헤로디아는 요한이 눈에 가시였어. 헤로디아는 원래 헤롯 왕 형또는 이복동생의 아내, 그러니까 형수또는 제수였거든. 광야에서 죄를 회개하라는 외침은 남편을 버리고 헤롯 왕과 결합한 헤로디아의 마음을 몹시 불편하게 했어. 마침 헤롯 왕의 생일을 맞아 딸

살로메와 공모해 헤롯 왕으로 하여금 섣부른 약속을 하게 하지. "네가 원하는 것은 뭐든지 해주겠다."고 말이야. 살로메는 관능적인 춤을 추고 난 뒤, 세례 요한의 목을 달라고 했단다.

이 그림은 가로 5미터 20센티에 세로 3미터 61센티에 이르는 대작이야. 등장인물들이 거의 실물 크기로 그려졌다고 보면 돼. 17세기 바로크 회화의 장중하고 심오한 성격을 상징하는 대표적인 그림이야. 이탈리아 발레타에 있는 성 요한 대성당 기도실의 벽을 장식하고 있어. 이 기도실 바닥에는 이교도와의 전투에서 용맹하게 스러진 순교자들과 세례자 요한의 영묘靈廟가 있지. 밑그림도 드로잉도 없이 그림이 걸려야 할 벽면에 직접 붓을 댔다고 하는 카라바조니 이곳에서도 아무런 밑 작업 없이 성스러운 기도실 벽면에 자신의 영감대로 그림을 그렸을 거야. 정말 탄성이 나오지 않을 수 없어.

그림을 찬찬히 읽다 보면 마치 참수 현장에 있는 듯 팔에 오스스 소름이 돋지. 사건의 무게에서만이 아니라 표현의 강렬함과 복선의 배치에 전율이 느껴져. 요한은 두 팔이 뒤로 묶여 땅에 엎어져 있고 사형 집행인은 요한의 머리를 누르고 등 뒤에 단두를 준비하고 있어. 요한을 베기는 했으나 단칼에 목이 떨어지지 않아 단두로 목을 썰려고 하는 거지. 살로메의 하녀는 요한의 머리를 담을 대야를 들고는 뿜어져 나오는 피에 주춤하고 있어. 심장 약한 하녀는 얼굴을 가리고 얼어붙었어. 죄인의 생사여탈을 쥐고 있는 듯, 허리춤에 열쇠를 달고 있는 간수는 냉정한 눈으로 요한의 목을 바라보지. 카라바조의 탁월한 솜씨는 이를 지켜보는 감방의 죄수들이야. 작은 창살

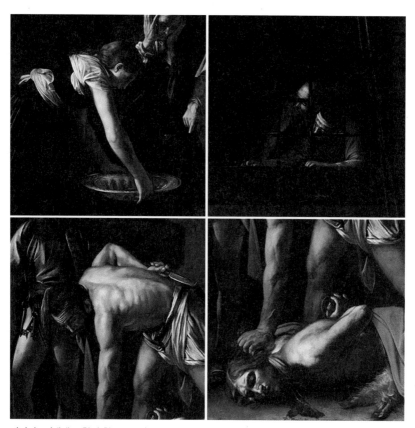

카라바조 〈세례 요한의 참수, 1608〉

사이로 요한의 참수 광경을 지켜보는 죄인들. 곧 우리들! 세례자를 죽이고 그의 목을 바라는 죄 많은 우리 모두이기도 하고, 곧 저와 같이 비통한 죽음을 맞게 되리라는 걸 예감하는 우리 모두이기도 하고.

카라바조는 처음으로 자신의 사인을 이 작품에 남겨. 너무나 충격적인

방법, 세례자 요한의 피로 말이야. 그는 이렇게 썼어. "Fr Michelangelo" 카라바조는 자신을 살인자에서 순교자로 만들고 싶었을까? 아니면 순교자의 피로 자신의 죄가 씻기길 바라서였을까?

성 요한 기사단의 단원이 된 카라바조는 다시 타락한 천사의 교만이 고개를 들어. 그는 4개월 만에 동료 기사와 싸워 시칠리아로 도망갔어. 당연히 기사단에서 추방됐고 그를 쫓는 사람은 갈수록 늘어만 갔지. 쫓기면 쫓길수록 삶에 대한 갈구가 강렬해진 카라바조는 사면에 대한 간절한 희망을 품고 그를 도와주었던 후작부인이 머물고 있다는 나폴리로 떠나. 나폴리에 도착 후, 처음 보여주었던 작품 〈골리앗의 머리를 든 다비드〉를 그리게 되지. 사방이 적으로 둘러싸여 어둠 속으로 도망 다니는 자신과, 자신의 깊은 곳 어디에 숨어있는 순정하고 맑은 자아를 동시에 소환하는 이면 자화상이 탄생하게 된 배경이야. 물맷돌 하나로 골리앗을 물리쳤던 소년 다윗과 밧세바의 남편을 사지로 몰아놓으면서까지 그녀를 취하려고 했던 노년의 다윗이 결국 하나의 다윗이었던 것처럼.

잠깐 머뭇거리는 사이에 시간이 다 되었구나. 행사장에 도착했어. 엄마가 행사가 있을 때마다 느낀 건데 어쩜 이렇게 내빈來賓이 많니? 개회하고 내빈소개가 끝나면 거의 30~40분이 지나가 있어. 십중팔구 내빈 중 엄마가 아는 사람은 한둘에 불과하고 말이야. 이제야 지역 독서 동아리 연합회 회장님이 소개됐어.

오랜 시간 지역 발전을 위해 일하셨대. 상賞도 많이 받으셨구나. 그리고 10년이 넘게 독서 동아리를 운영하며 책 읽기 운동을 실천하고 계시대. 박수 준비!!! 어, 저분 아까 그 아저씨 아냐? 빵집에서 큰소리치셨던 그 아저씨.

좌로부터 〈병든 바쿠스〉 〈홀로페르네스의 목을 자르는 유디트〉 〈골리앗의 머리를 든 다윗〉 〈카라바조 초상〉

그럼 아까 엄마 발 밑에 떨어진 전단지는 아직 교황의 사면령을 듣지 못해 쫓겨 다니는 카라바조가 떨어뜨린 거였구나. 엄마에게 자신의 얼굴을 늘 기억하라고 말이야.

더 큰 행복을 선택해

느루야, 얼마만큼 갔니? 지구 반대편이니 아직 한참 비행기가 밤하늘을 날아가고 있겠지? 출발이 늦어 혹시 환승하는데 시간 맞추지 못할까 걱정된다고 했지. 아마 기장님이 숙련된 경험으로 액셀을 마구 밟아 늦지 않게 해주실 거야. 밤에는 과속이 가능하게끔 항로도 좀 여유롭지 않을까? 설마 하늘에도 과속을 감시하는 CCTV가 있는 건 아니겠지? 도착하면 연락해야 해. 낯선 곳에 가는 그 설렘을 알면서도 걱정이 먼저 되는구나.

그러고 보니 엄마도 무작정, 어딘가로 떠나고 싶은 때가 있었단다. 이곳이 아닌 다른 곳으로. 관습을 인정하고 싶지 않았고, 눈치껏 세상과 타협하며 사는 것을 사납게 바라보았지. 젊은 날의 우상 전혜린처럼 전율 있는 삶을 바랐고, 평범한 것을 거부했지. 그래서인가? 비행기 안에서 잠 못 이룰 너에게 보여주고 싶은 그림이 떠오르네.

너, 이 그림 본 적 있니?

앙리 마티스 〈이카루스, 1946〉

엄마의 화장대에서 훔친 립스틱으로 삐뚤빼뚤 입술을 바른 어린아이 솜씨 같지 않니? 색, 형태, 구도 모두 단순하고 명쾌하지. 군더더기도 없고 중언부언도 없이 깔끔하고 담백한 그림이야. 문장에 수식이 없으면 말의 중심을 향해 곧게 날아가듯 단순한 그림은 묵직한 울림이 있지.

이 그림은 수사와 장식을 모두 제거하고 '색'만 남겨 미술사에 방점을 찍은 화가, 앙리 마티스Henri Matisse, 1869~1954의 〈이카루스, 1946〉라는 작품이야. 이카루스의 밀랍으로 만든 날개는 태양의 뜨거운 열에 녹아 그는 그만 바다로 추락하고 말았지. 신들의 대장장이인 헤파이스토스의 후예이자, 그리스 최고의 장인匠人인 아버지 다이달로스가 만들어 주었던 날개였어. 다이달로스는 너무 높이 날아 태양의 열기에 녹아서도, 너무 낮게 날아 바다의 습기에 젖어서도 안된다고 당부했지. 하지만 이카로스는 보고 싶었단다. 찬란한 빛은 어디서 태어나는지, 그 황홀한 눈부심은 무엇 때문인지. 그는 아버지의 당부가 떠올랐지만 높이 높이 태양 가까이 오르려는 욕망과 호기심을 억제하지 못했어. 퍼덕이던 그의 날개는 노랗게 부서져 바다에 떨어졌지. 그를 안쓰럽게 여긴 마티스는 이카로스가 보았던 태양을 그의 육체 안에 넣어 주었어. 저 심해의 어디쯤, 아직 그의 해가 빛나고 있겠지?

저 깊은 바다에 물어볼까? 이카로스는 어디쯤 있는지, 그 어린 소년이 바다 깊이 잠들었는지, 아니면 아직도 찬란한 빛을 찾고 있는지…….

누구나 내 안의 빛, 곧 자신을 찾아 방황하지. 그 길에서 청춘의 우울과 습기에 젖을 때도 있고, 시간과 벗을 잃고 막막할 때도 있고, 때론 아무도

날 사랑하지 않는 것 같아 자신이 무가치하게 느껴질 때도 있지. 실패한 인생 같은 무력감에 빠질 때도 있어. 하지만 낯선 길에서의 경험과 상처가 엄마를 성장시킨 것처럼 젊은 시절의 방황을 통해 자신을 찾게 되는 건 부정할 수 없는 사실이야. 누군가는 이카루스가 과욕을 부려 떨어졌다고 하지. 하지만 엄마는 다르게 생각한단다. 경계를 넘어서고자 하는 인간의 의지와 욕망 없이 새로운 것의 탄생과 성장은 없다고. 낯선 변화를 꿈꾸지 않는 자에겐 진정한 행복은 없다고 말이야.

야수파의 시조인 마티스는 변화를 꿈꿨단다. 그는 은회색 하늘과 보라색 나뭇잎을 등장시켰지. 여인의 얼굴엔 짙은 초록과 연두와 오렌지가 섞여 제각각 복잡하고 미묘한 감정을 드러냈어. 19세기 시민들이 근대의 어깨에서 귀족이라는 완장을 떼어내듯 변화를 꿈꾸던 그는 회화의 세계에 색의 자유를 선포했지. 색은 조롱을 벗어난 새처럼 비상하게 되었어. 이카로스가 높이 높이 날으려 했던 것처럼. 그의 시도는 다다이즘, 모더니즘, 표현주의, 초현실주의, 팝아트 등 예측불허의 현대미술이 펼쳐지는 촉매가 되었단다.

그의 위대함은 그가 미술사에 남을 위대한 작품을 만들어서이기도 하지만, 그가 신체적인 고통에도 불구하고 그린다는 사실을 멈추지 않았던 끈질긴 정신의 소유자이기 때문이기도 해. 심한 관절염, 대장암에 걸려 붓을 쥐기 어려울 때조차, 그는 가위로 그렸어. 색을 칠한 커다란 종이를 오려 붙이며 작업을 지속했지. 그는 현실에 지지 않기로 마음먹었어. 이카루스의 날개를 달고 점점 더 행복한 그림을 그렸어. 그는 '더 큰 행복'을 선택했

고 더욱더 행복해졌단다.

"먼 곳에의 그리움! 모르는 얼굴과 마음과 언어 사이에서 혼자이고 싶은 마음! 텅 빈 위胃와 향수鄕愁를 안고 돌로 포장된 음습한 길을 거닐고 싶은 욕망, 아무튼 낯익은 곳이 아닌 다른 곳, 모르는 곳에 존재하고 싶은 욕구가 항상 나에게는 있다."

_전혜린

젊음의 한복판에서 더욱더 행복해질 느루야, 엄마의 편지가 너의 비행기보다 더 빨리 날기를. 비행기 트랩에서 내려 그 비밀스럽고 모험에 가득 찬 땅에 발을 디딜 때, 느루의 가슴에서 울리는 힘찬 청춘의 펌프질 소리를 엄마의 편지가 들을 수 있기를.

"아무것도 가진 것 없이, 낯선 곳에 서 있는 너의 심장소리"

-
-
-

작품이 더 궁금하시다면

마르셀 뒤샹 1932~2006

〈샘〉1917/1964년 61×36×48cm, 세라믹, 스탠더드 베드퍼드셔 모델의 소변기, 원본이 사라진 이후에 16개의 복제품이 남아 있다. 3번째 복제품, 갤러리 슈바르츠, 독일 그라이프 스발트 • 283

크리스토와 장 클로드

〈포장된 해변〉1968~69년, 9만 2900평방미터 천과 56.3km의 밧줄로 호주 시드니의 리틀 베이 포장 • 284

앙리 마티스 1869~1954

〈이카루스〉1946년, 43.4×34.1cm, 콜라쥬, 퐁피두 센터, 파리 • 306